原點

漫遊怪奇藝術史

ART HISTORY STROLLS

漫遊藝術史作者群——著

序

走進生活化、在地化的藝術史 ／曾少千

當你翻閱這本書，便開始踏上了藝術史的漫遊旅程。這本書是「漫遊藝術史」寫作群獻給所有讀者的禮物，從過去五年累積的300多篇網站文章，再加上9篇首次露面的特邀文章，精心選編成兩冊專輯。當你仔細閱覽內容，會發現這本書的架構蠻特別，打破了一般常用的藝術家、國族、風格、媒材或斷代史框架，改從主題出發，交織東西方的藝術史經緯，橫越古今時空，鋪陳立體化、生活化、在地化的藝術史。

校友回娘家提議成立藝術數位平台

從2016年開設「漫遊藝術史」網站至今，我們有緣結識遍及世界各大洲的讀者粉絲，他們在不同的時區點閱每週上線的新文章，給予我們持續前進的勇氣。我們深感有幸得到眾多漫遊者的支持鼓勵，不吝按讚分享，對內容給予指正建議，督促我們努力不懈更上一層樓。話說這個共筆部落格的由來，是在一場校友回娘家的聚會開始醞釀的，當時國立中央大學藝術學研究所的畢業生回校參加校慶活動，餐後敘舊之餘，大夥兒提到成立數位平台的想法，向社會大眾傳播有趣的藝術史知識和故事。在場的老師和校友們莫不對這提議感到興致盎然，覺得這件事富有意義又充滿挑戰。

自2008年起，人文社會學科建置知識普及網站蔚然成風，例如：哲學哲學雞蛋糕、芭樂人類學、巷仔口社會學、歷史學柑仔店、菜市場政治學、故事、法律白話文運動等，唯藝術史尚未有一個電子園地。於是，中大藝研所的師生便自告奮勇，加入這股數位科普教育的趨勢，花了一個暑假籌設「漫遊藝術史」部落格。從網站名稱、內容題材、廣邀專業作者、尋找補助經費，到設計刊頭版面、聯繫合作媒體、社群行銷等，在師生們的腦力激盪和分工合作下，終於在2016年秋天水到渠成，部落格正式開張了。

回顧一路經營網站的過程，不免有跌撞顛簸、徬徨迷失的時刻，也碰到經費和稿源短缺的窘境，所幸「漫遊藝術史」編輯部仍抱持著散佈知識的熱

忱，一一克服難關，也十分感謝作者群不計酬勞的熱血相助，讀者的耐心陪伴，以及中央大學奧援經費，終於讓「漫遊藝術史」平台穩定成長。如今我們一方面繼續耕耘部落格，一方面集結文章推出套書。這個出版計畫，想符合紙媒讀者的需求，推廣藝術史這門學科的裡裡外外，讓不同背景的讀者，輕鬆認識藝術史是什麼？藝術史有哪些研究方法？藝術史如何連結社會脈動、周遭生活？藝術史如何增進我們對於世象人性的了解？

集結出書，如何精選文章？

你眼前的書篇，是怎麼從經年累月的文章，挑選收錄而來呢？
●首先，考慮文章是否為首次刊登在「漫遊藝術史」網站，或者專為本站讀者撰寫而成。
●再來考量內容題材的易讀性，作者是否以簡潔友善的文筆，清楚傳達一個藝術史的課題、觀點、現象或敘事？
●文章上線後，是否得到讀者的關注和共鳴？

我們從網站後台的統計資料觀察到，標體有清晰提出關鍵性問題的文章，吸引較多人想一覽究竟，例如：〈佛像頭頂的凸起到底是什麼？〉、〈夏娃給亞當吃了什麼好東西？〉、〈什麼是藝術史？寫給對藝術史有興趣的年輕讀者〉。這類高人氣文章，常激發讀者吸收新知或驗證已知的興趣。「漫遊藝術史」開站以來，點閱率前十名的文章中，便有八篇是以淺顯易懂的疑問句作為標題，這似乎意味著現今許多讀者，想從藝術史當中得到知識的啓迪，一同加入尋求答案的過程。

我們也關注到有關日常生活的視覺文化主題，這類文章會令讀者眼睛一亮，例如：〈臥遊水中山色〉談水族箱造景和山水畫論之間的關聯，〈認同請分享：關於早安圖的一些視覺觀察〉談手機常用的長輩圖和早安圖如何傳達情感和訊息，這類文章深獲讀者喜愛，甚而被選錄為高中教科書內

容，表示社會大眾越來越想提升視覺文化的素養，同時亦印證藝術史是一門活的學問，能與時俱進地應用在常民生活之中。

藝術史動詞化、去中心化、多元的藝術書寫

不同作者文章之間的關聯性，也是選編成冊的要點之一。本書採取主題作為分類原則，每個主題單元之內有四至五篇文章，縱橫不同時代和地區的藝術史，使之產生對照和比較的思辨空間，讓讀者能拓展視野、觸類旁通。這樣的安排讓藝術史成為一個動態的網絡和關係的場域，而不是一線性發展和絕對權威的架構，或是一串恆久固定的事件和名單。

如此的主題企劃，也反映出今日藝術史教學和研究所注重的趨勢：去中心、多元性、跨域互動。同時，主題式的構想也呼應著當前許多博物館的展覽策劃走向，例如泰特現代（Tate Modern）、蓋提博物館（The J. Paul Getty Museum）無不運用靈活的主題分類策略，融匯來自不同文化的典藏品，跨越了媒材、風格和時空的藩籬，產生彼此的連結和對話，令人耳目一新。簡言之，這套書將藝術史視為動詞，提供各種親近藝術史的路徑，指引各樣閱讀藝術史的方式。我們特別在文章起始和篇章文末，規劃「提問」和「延伸思考」單元，從「讀」藝術史，進一步「想像」未來的藝術史。

拓展視野、觸類旁通的凡人視角內容

本書共八單元，由「解謎線索」揭開序幕，邀請讀者一起調查「辦案」，逐步掌握藝術解謎的根據和線索。接著，我們從「影像幻術」單元，了解各種視覺技術如何操作真假難辨的戲法，在「版畫藏奇聞」當中，飽覽東西方版畫作品的奇趣神采，看到版畫發揮的社會影響力。在「性別視角」、「身體和存在」兩單元，討論近代到當代藝術中的人體再現和性別觀點，並從藝術史反思權力關係和哲學倫理。接下來的「視覺敘事」單元，解析

繪畫圖像和電影片頭的視覺語言，如何表達或提示故事情節。最後，「流行風潮」、「跨界合作」兩個單元，透視藝術史和流行文化的緊密關係，時尚、動漫、電影、社群媒體皆和藝術互相激盪出精彩的火花。

透過圖文並茂的頁面，本書期望引發讀者探索藝術史的興趣和好奇心，以深入淺出的解說，帶領讀者進入感性和知性交融的藝術史。我們用凡人的視角觀看和談論藝術史，而不是歌功頌德永垂不朽的天才傑作。換言之，我們不願神格化藝術史，也不想自抬藝術史研究者的身價。而所謂的凡人，是指生活在這時代的市井小民兼藝術史愛好者，具備藝術史的素養和視野，懷有研究和書寫藝術史的熱情。雖然凡人沒法全知全能，其講述的是局部的、小寫的藝術史個案，也沾染今日的眼光看待歷史，但篇篇短文卻是實實在在經過跋涉和錘鍊而成的知識結晶。

罕見來自本地學術界和藝術界的集體發聲

坊間藝術史書籍大多是翻譯外國出版品，罕見來自本地學術界和藝術界的集體發聲。這本書是由台灣作者群用心打造的難得成果，用道地直白的語言講解藝術史的重要課題。為了呈現作者群的具體面貌，我們在每篇文章末特別開闢「快問快答」專欄，讓幕後的作者走到幕前，回應一些簡單有趣的問題，例如：最打動你心的藝術作品是什麼？最想和哪位藝術家聊天？藝術史讓你最開心或最痛苦的地方？你最想成立什麼樣的美術館？從作者們的回答，可以瞥見人人都有令他／她心跳加快的藝術作品和心靈發熱的神馳時刻，人人也有為藝術史憂煩的難眠理由。當你讀到「快問快答」專欄，便能撫觸到每個作者的喜悅和掙扎，知曉他們關於未來美術館的奇思妙想。原來，藝術史這門學科並不是冷硬枯燥的，它的知識生成和研究者的生命體驗是互相交織的，富含人性的溫度和韌性。

5 # 身體和存在 *p130*

6 # 視覺敘事 *p164*

解謎線索

俗話說「有圖有真相」，而圖像的製作者，是根據什麼描繪所謂的真相呢？從這單元裡，我們將會發現圖像創作的三個主要根據。

- 一是文本，比如宗教藝術的製作者，依照佛教或基督教的典籍教義，為信眾畫出歷歷在目的宗教故事。
- 二是生活，創作者從日常的現實事物中用心觀察，再現生活風俗和經驗。
- 三是內心，例如創作者自己和他人的夢境、幻想和白日夢，都能成為挖掘複雜人性的泉源。

然而，有時候事情並非如此簡單順遂，視覺圖像彷彿設有加密的暗語，難以讓人一目瞭然，若再加上遙遠的時空隔閡，作品更顯神祕難解。

本單元的作者帶領大家直球對決謎團，抽絲剝繭地解開一道又一道問題。他們運用的方法是：考證宗教文獻、比較對照不同作品、理解社會習俗、以及檢視藝術家的書寫，一步一步以條理分明的解說，掀開作品的神祕面紗。

1

1

解謎線索

佛像頭頂的凸起
到底是什麼？

竹下由

哪一個比較接近你大腦中的「佛頭」形象呢？

● 你注意過佛像頭頂的凸起嗎？

● 它究竟是頭髮、肉塊、還是裝飾品呢？

● 這奇妙的頭上造型，代表什麼佛教觀念？

　　如果請諸位拿出筆和紙即刻默寫一尊佛像，會出現怎樣的畫面呢？體型是肥瘦高矮？姿態是站或坐或躺？想必每個人的記憶差別，會直接反映在自選的佛像「代表」上。好奇之餘，筆者想大膽推測：「只要畫了佛像的頭部，應該不會畫一休平頭吧?!」

　　佛經「百科全書」─《大藏經》收錄了一部《佛說造像量度經解》，仔細指導我們如何以手指為度量單位來塑造各種佛像，而關於頭頂凸起的部分如下寫道：

「肉髻。佛頭巔頂上有肉塊。高起如髻。形似積粟覆甌。高四指。」[1]

　　即是說佛像頭頂有一塊叫「肉髻」的東西，又稱「烏瑟膩沙」（梵語：uṣṇīṣa），是佛頭頂隆起的肉塊。據說天生為戴王冠而長，屬於印度傳說中偉人必備的「三十二相」（Lakshanas）之一，智慧越高，「肉髻」就越高。

佛頂的視覺謎團

　　肉塊！初次知曉的我曾經覺得這是非常不可思議的字眼，有學者為了反駁該觀點，依據古印度人的盤髮習慣和印度佛的造像風格，認為肉髻不可能是肉塊，主張把「三十二相」的「肉髻」正名為「髮髻」較妥。

　　但是依這位學者的邏輯，「三十二相」幾乎全不合理，不僅僅是「肉髻」，「三十二相」在字面上所體現的物理性質，大部分挑戰著現代人的常識。比如《長阿含經·大本經》記載的佛「身黃金色」、「身長倍人」、「廣長舌。左右舐耳。」等相貌都很怪（關於「三十二相」的說法，各經文記載略有不同）。

　　將懷疑「肉髻」的討論簡化為一個疑問句，大概就是：「頭怎麼可能長出這樣的肉塊?!」假如你也這麼問，或許是下意識地把佛像當作人像來看吧。

　　確實，歷史上存在過佛教創始人釋迦牟尼（Śākyamuni），但他並不能等同於《佛說造像量度經解》等佛教文獻所提倡塑造的佛像，信眾們頂禮膜拜的、或現已移籍博物館和美術館的佛像，它們的象徵意義比釋迦牟尼實際的相貌更重要，所以釋迦的頭顱究竟有多奇妙（怪）顯然不是令人困惑的重點。

　　印度大乘佛教（Mahayana Buddhism）自1世紀興起之後，從早期不表現佛的「人像」，轉向追求「神人同形」的造像藝術：即貌似真人的樣貌，兼備凡人沒有的特徵，「肉髻」便是其中一種產物。既然「肉髻」是一種區別佛與凡人的象徵，那麼不管肉塊本身是不是合理，至少證明在佛教藝術裡，為了突顯佛超凡的智慧，它的塑造是可接受的。但至於如何

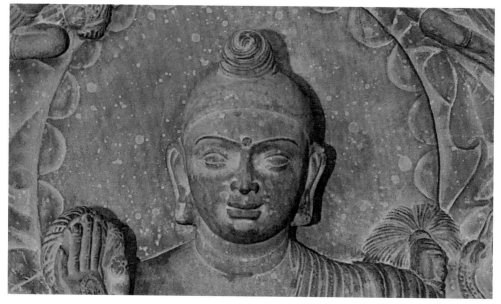

① 卡特拉佛陀坐像頭局部（2世紀前半），紅砂岩，高約71公分，馬圖拉政府博物館藏。圖片來源：https://commons.wikimedia.org/w/index.php?curid=30298202（Photo by Biswarup Ganguly, CC BY 3.0）

表現「肉髻」，則是另一個讓觀眾困惑的視覺謎團，面對來自世界各地的佛像頭頂時，我們究竟要用怎樣的眼光來欣賞、認識這些「肉髻」呢？

千奇百怪的頂上肉髻

像卡特拉佛陀坐像展示的印度貴霜時代（Kushan Empire, 30-375）的馬圖拉（mathura）佛像「肉髻」呈卷貝形或蝸牛形①，實在很難想象肉塊是怎麼長的。而泰國的諸多佛像，譬如西春寺大佛②，頭頂除凸起之外，上方更有呈尖塔形的部分，難道這些千奇百怪的凸起，都統一叫「肉髻」嗎？

首先這個答案是否定的，大部分「肉髻」的外觀依附著佛像的頭髮（有螺髮、直髮等），有時還有裝飾物，這就回到了用以質疑「肉髻」是否合理的要素——佛的頭髮和裝飾物，畢竟多樣化的凸起造型似乎通過這兩者就能順利解釋。

但我們必須在「肉髻」和「髮髻」之間擇一不可嗎？

若改為：佛像頭頂的凸起＝「肉髻」＋「髮髻」＋「寶髻」（裝飾物），可行嗎？《佛說造像量度經解》告訴我們，這種「自助餐式」的搭配並無大礙！基於信仰本身存在著文化環境、時代背景等因素下的細膩變化，佛像頭頂的凸起便能同時囊括幾種有意義（有意思）的零件，既可以堆疊又可以將「肉髻」含在髮髻內，再加以裝飾。

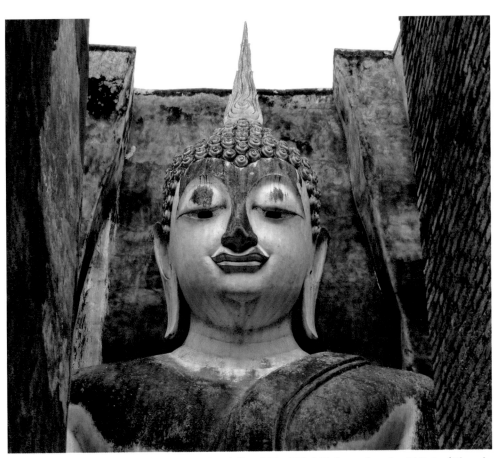

②泰國素可泰西春寺大佛（頭部），建於1292年，高約15公尺。圖片來源：https://reurl.cc/LbGp3ea（Photo by Kittipong khunnen, CC BY 3.0）

佛頂智慧的有趣觀察

簡而言之，佛像頭頂凸起的答案不是單一而絕對的，雖然它廣義上代表著佛的智慧，但當我們有緣對比不同的佛像時，視覺上的差異往往訴說著更多趣事，比如：

為什麼會雕刻花紋如波浪的頭髮？
為什麼每一個佛像的凸起程度都不同？
低矮平坦的「肉髻」分別代表著什麼？

其實除了頭部的凸起，佛像還有不少被我們習慣卻並不「合理」的地方，今天我們甚至可以買到有趣的羊毛針織帽子，織有佛陀凸起的肉髻、螺髮和他長長的耳垂，這些親切的小特點，看來確實早已深入人心。

實物產品可參考：
http://info.felissimo.co.jp/program/members/blog/2016/08/post-128.html

1 參見《佛說造像量度經解》CBETA電子版：http://buddhism.lib.ntu.edu.tw/BDLM/sutra/chi_pdf/sutra10/T21n1419.pdf

撰稿人

竹下由

義大利文化遺產學博士候選人
博物館保管部工作人員

Q1 最打動你心的藝術作品是什麼？

難以選擇，但個人偏愛古代藝術，或許是所謂距離產生美吧？

Q2 如果可以穿越時空，最想和哪位藝術家聊天，為什麼？

相比與留下盛名的藝術家聊天，更想觀摩那些名字消失在歷史中的手藝人的作坊呢。

Q3 藝術史讓你最開心或最痛苦的地方？

在學習過程中拾到閃光點，卻發現它轉變成困擾而棘手的謎團，在最開心和最痛苦之間來回循環。

一個關心佛教藝術與
其學科發展的博士候選人。

——竹下由

2

解謎線索

夏娃給亞當
吃了什麼好東西？

吳方正

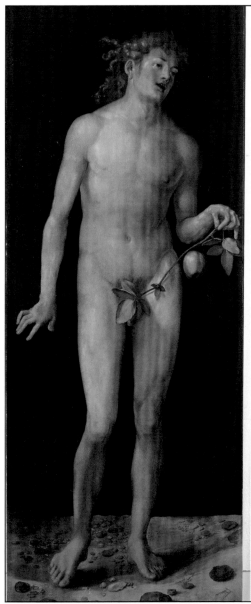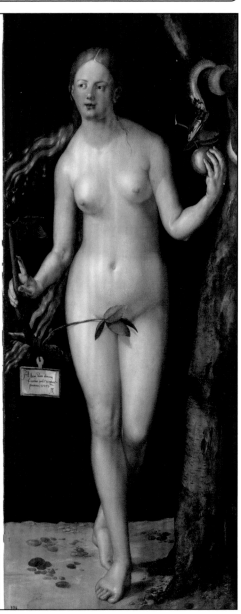

① 杜勒（Albrecht Dürer, 1471-1528），《亞當與夏娃》，油畫，1507年，兩幅均為 209×81公分，普拉多博物館，馬德里。

● 夏娃吃的禁果，難道不是一般認為的蘋果嗎？
● 中世紀到文藝復興時期的畫作裡，夏娃到底吃了什麼水果？

　　藝術史裡常常有個問題：如果事情發生後用來記錄的工具是文字，我們確定知道文字講的是什麼東西嗎？如果不知道文字指的是什麼，又想把這件事畫出來告訴不懂得文字的人，又該如何找到跟文字對應的圖畫呢？

　　聖經裡寫道夏娃和亞當吃了禁果，然後原罪啦、人類的苦難啦，一堆麻煩都跟著來了。但聖經裡也寫道：「**他們一吃那果子，眼就開了**」。吃一個就這樣？再吃一個一定更不得了。從壞的方向想，再吃一個，罪加一等；從好的方向想，再吃一個就開天眼了，所有人都想知道這麼神的果子是什麼吧？單從這裡，我就已經腦補出一堆禁果的神效，例如說咬一口就如同後腦插了片維基百科連線晶片。但這到底是什麼果子呢？讓我們先從聖經的文字開始：

　　蛇是主上帝所創造的動物中最狡猾的。蛇問那女人：「上帝真的禁止你們吃園子裡任何果樹的果子嗎？」那女人回答：「園子裡任何樹的果子我們都可以吃；只有園子中間那棵樹的果子不可吃。上帝禁止我們吃那棵樹的果子，甚至禁止我們摸它；如果不聽從，我們一定死亡。」蛇回答：「不見得吧！你們不會死。上帝這樣說，因為他知道你們一吃了那果子，眼就開了；你們會像上帝一樣能夠辨別善惡。」那女人看見那棵樹的果子好看好吃，又能得智慧，很是羨慕。她摘下果子，自己吃了，又給她丈夫吃；她丈夫也吃了。他們一吃了那果子，眼就開了，發現自己赤身露體；因此，他們編了無花果樹的葉子來遮蓋身體。（GEN III, 1-7）

　　試著把吃禁果的這段分成兩節：蛇引誘夏娃摘了果子吃了，然後又給她丈夫吃了，然後「眼就開了」。換句話說，禁果的「藥效」不算很快，一前一後吃了，之後兩人一起「眼就開了」？這──沒──道──理──啊！白雪公主啃了毒蘋果一口就掛了，夏娃應該也是吃了一口就已經擁有日後讓康德頭痛的判斷力了吧。想想，她舉目四望，伊甸園中萬事萬物如此美好，除了一個：她的笨老公！解決的辦法只有一個，就是讓亞當也吃了禁果。

禁果是無花果？

　　830-840年間在法國都爾（Tours）的聖馬丁修院（Saint-Martin）製作的聖經《格朗瓦爾修院聖經》[2]（*Moutier-Grandval Bible*）也是這麼分段畫的；畫面水平分成四列，每列由左至右2-3個情節，第三列段左起是蛇引誘夏娃，接著是夏娃邊吃禁果邊遞給亞當，然後是上帝隔著禁果樹質問，亞當推給夏娃，夏娃卸責給蛇。禁果樹在畫面上出現兩次，葉子的形狀顏色和夏娃亞當編了遮蓋身體的無花果葉子一樣，所以禁果是無花果嗎？

這—沒—道—理—啊！如果是無花
果，也不用之前老是用「那棵樹」來描述
了。何況，如果認定畫面上的禁果樹是
無花果樹，豈不是也得將畫面上其他長
得奇怪的樹也當作真有其樹？

還是回頭看看聖馬丁修院製作插圖
的僧侶讀的是怎樣的聖經吧。一般中世
紀通行的拉丁文聖經主要是耶洛姆（E. S.
Hieronymus, 347-420）在四世紀末從希伯
來文（舊約）與希臘文（新約）翻譯的拉丁
通俗譯本（Biblia Sacra Vulgata）。西元800
年，查理曼（Charlemagne）倚重的聖馬丁
修院（是的，就是同一個修院！）院長Alcuin
（730-804）修訂出日後成為標準的拉丁通
俗譯本聖經。其實，我們也不用這麼麻
煩，直接看《格朗瓦爾修院聖經》怎麼抄
的就行了。

**在那園子中有一棵賜生命的樹，也有一
棵能使人辨別善惡的樹。**

lignum etiam vitae in medio paradisi lignumque
scientiae boni et mali（GEN II, 8）

**（蛇回答）…上帝這樣說，因為他知道你
們一吃了那果子，眼就開了；你們會像上
帝一樣能夠辨別善惡。**

scit enim Deus quod in quocumque die comederitis
ex eo aperientur oculi vestri et eritis sicut dii scientes
bonum et malum（GEN III, 5）

關鍵字是「樹」（lignum）。和夏娃亞
當用來蔽體的無花果樹葉（folia ficus）不
同的是，lignum是普通名詞，就說是
樹，不限定什麼樹。那，怎麼辦？怎麼
畫？只好將就一下吧，反正從來也就兩
個早已不在的人吃過。十四世紀之前的
中世紀手抄本繪圖、色玻璃窗、壁畫、
雕刻③，大部分碰到這個場景也就是用個
圓圓的漂亮果子搪塞過去，似乎只要意
思到了，沒人在意禁果究竟是什麼樣子。

話說回來，對藝術史而言，禁果到
底是什麼果子不那麼重要，重要的是人

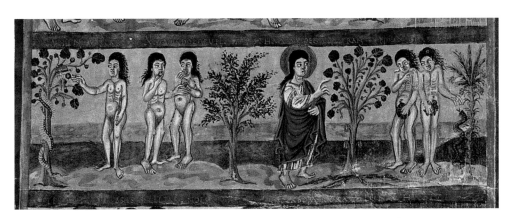

② 亞當和夏娃的故事，繪製於《格朗瓦爾修院聖經》（局部），約830-840年，大英圖書館藏。

3 吉斯勒貝圖斯（Gislebertus），《夏娃的誘惑》（The Temptation of Eve）（局部），石雕，1130年，Musée Rolin, Autun。圖片來源：https://reurl.cc/9r8ZWV（CC BY-SA 4.0）

們認為它是什麼？尤其是要用圖像告訴別人這是什麼的時候。宮布里希（Ernst Gombrich）的《藝術的故事》將十五世紀文藝復興的一章命名為〈現實的征服〉（The Conquest of Reality）。我總覺得夏娃吃了禁果之後，人類早晚得走到這一步。現在，人看起來像真的，空間深度看起來像真的，牛馬羊驢、花果樹木看起來像真的，那…夏娃吃的那顆禁果要怎麼辦呢？總不能整個畫面都有了視覺說服力，就一顆果子和果樹擺明了是來呼攏的？

禁果是蘋果嗎？

十五世紀之後的繪畫多半就將禁果畫成蘋果（Malus pumila 或 Malus domestica），比較有名的例子如：杜勒（Dürer, 1507）①④、戈薩爾特（Gossart, 1520）、老克拉那赫（Lucas Cranach the Elder, 1533）、提香（Tiziano, 1550）、丁托列托（Tintoretto, 1550）、戈奇亞斯（Goltzius, 1616）[1]、魯本斯（Rubens, 1628）……，以至於今天問大部分人夏娃吃了什麼禁果？答案都是蘋果。通常的解釋是拉丁文的惡（malus，先不管性別和位格變化了）和拉丁文借自希臘文的蘋果（malus）是一樣的字形。這就變成了：夏娃吃了蘋果（malum）就得了惡（malum）。老實說，這──還──是──沒──道──理──啊！如果禁果包含善與惡的成份，怎麼「善」的那一半就不見了？

其實，並非所有人畫的都是蘋果，拉斐爾作於梵蒂岡簽署室（Stanza della Segnatura）的天頂壁畫裡（1509-1511），夏

娃拿的是個小小的果子，看起來像無花果，從樹葉判斷也是無花果樹。而米開朗基羅在西斯汀禮拜堂畫了類似題材的壁畫（1509），也實在看不清畫裡頭的蛇遞給夏娃的果子是什麼樣子，不過果樹倒是像無花果樹。雖說我也不認為禁果是無花果，但它好歹是《創世紀》前三章中唯一有名字的果樹。

禁果謎團解密，是枸櫞嗎？

最大的謎團，來自一個不是一般般的大咖──范艾克（Jan van Eyck, 1390-1441），他們兄弟製作的根特祭壇畫（Ghent Altarpiece, 1430-32）打開時，上半部左右兩邊的最外側所描繪的是（幾乎）

全裸的亞當與夏娃。人物如此寫實，似乎要從壁龕裡走出來。以致於十九世紀時，教會用獸皮蔽體的複製品來替代─即使他們也知道亞當和夏娃在被趕出伊甸園之前，最多也就只穿過無花果葉。這麼像真人的畫，畫裏頭的夏娃拿的果子，就應該也是可以辨認的。但夏娃手上拿的，是個高爾夫球大小、表面有很多小突起的黃褐果子⑤。我相信我的眼睛（夏娃打開的那兩個）：這可不是無花果，更絕對不是蘋果。

自從1976年藝術史學者James Snyder將根特祭壇畫上夏娃拿的果子，認定為枸櫞⑥（citrus medica，英文citron，希伯來文etrog）後，這已經成為范艾克這

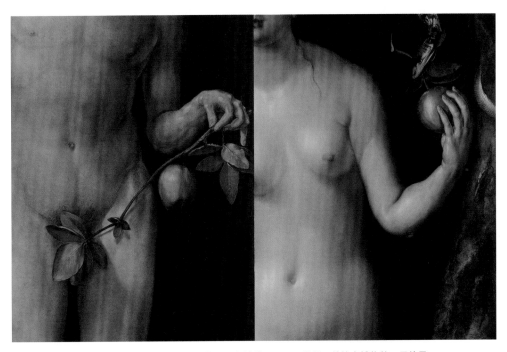

④ 杜勒，《亞當與夏娃》（局部），油畫，1507年，兩幅均為209 x 81公分，普拉多博物館，馬德里。

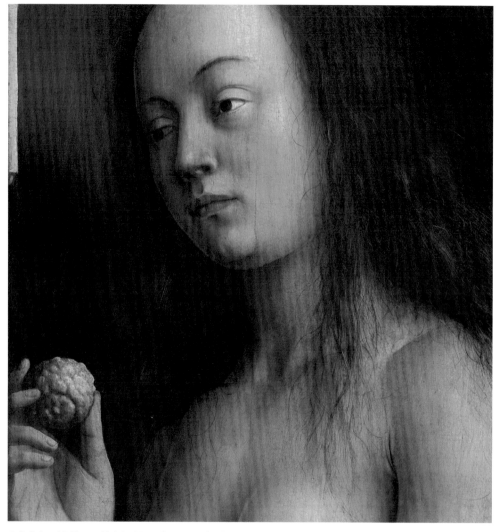

⑤ 范艾克，《根特——教堂祭壇飾畫（扇門打開）》（局部），約1432年，嵌板、油彩，每塊嵌板146.2×51.4公分，Cathedral of St Bavo, Ghent。

顆禁果的闡釋經典。Snyder的論點主要有三個：

1 這種柑橘屬的水果，雖然在歐洲北方超稀罕，但曾作為菲立普三世（Philippe III de Bourgogne）訪葡萄牙使節團成員、

也去過西班牙的范艾克而言，他必然曾見過這種水果。

2 Karel van Mander的《繪畫之書》（1604, *Book of Painting*）中說夏娃吃的不是蘋果而是無花果，這證明了范艾克是個有學問的人（也就是說，那個時代，人畫的多

半是蘋果，且van Mander以爲范艾克畫的是無花果）。問題是十七世紀的荷蘭人從沒見過新鮮的無花果（這倒是眞的，生於二十世紀的我，小時候也僅知其名，從未見過其眞實樣貌）。

3 十六世紀的一部本草圖鑑，把枸櫞叫作亞當的蘋果（Pomum Adami, Adam's Apple）。

⑥枸櫞（外觀）。圖片來源：https://reurl.cc/4a9y8Y（CC BY-SA 3.0）

2011年，猶太文化史學者Evyatar Marienberg在研究1252年英國關於一件「夏娃的蘋果」（Apple of Eve）之竊案文獻時，也支持Snyder的說法，推斷夏娃的蘋果就是枸櫞。他還補充了幾個有趣的證據：

1 猶太住棚節（Sukkot）儀禮中的四種植物：未展開的椰棗葉、香桃木、柳條綁成一束（左手持），第四個就是枸櫞（右手拿）。

2 三世紀的一位猶太拉比就說夏娃吃的禁果是枸櫞，之後的猶太文獻中也屢有複述。

3 這種水果在歐洲北部既稀罕又珍貴，通常一個猶太社群在住棚節時，好不容易也只能拿到一個，有時甚至將之放乾，留到第二年以防缺貨。英國書記在建立文件時，就把它描述成「夏娃吃過的蘋果」。

4 猶太人賦予了這種水果許多神效，直到現在的習俗中，仍認爲女人咬一口或吃枸櫞果醬就會懷孕，懷男胎，而且順產。所以被竊的「夏娃的蘋果」，最有可能就是住棚節四植物中最昂貴的要角：枸櫞。

你猜，我猜，大家繼續猜

　　老實講，我—還—是—不—信

⑦枸櫞（果肉）。圖片來源：https://reurl.cc/OoWXDg（CC BY-SA 3.0）

一捏！除了「亞當」的蘋果、「夏娃」的蘋果這種廉價的文字便車外，最主要還有兩個理由：

1 猶太住棚節儀禮中的四種植物，不是拿來吃的，即使那顆枸櫞之後被做成果醬。

2 我 Wiki 了一下，這種水果還不小（比高爾夫球大），即使十五世紀時種不好，結的果子就范艾克的夏娃拿的那麼大。枸櫞幾乎沒有果肉[7]，亦沒有汁液，籽倒是一堆，咬下去便得到一嘴苦澀的皮（咬柚子皮試試便知）。就算良藥苦口，這種水果的食用法，大部分時候是挖去瓤囊，加糖煮成蜜餞，之後看來倒是可口許多。如果

8 毒蠅傘。圖片來源：https://reurl.cc/kZAVvG（CC BY-SA 3.0）

夏娃吃的是生的枸櫞（那時普羅米修斯連影子都還看不到），咬了一口之後還能繼續吃？我真服了她。而她再拿給亞當吃，那就是吃了禁果後馬上有壞心腸了！

英國考古學家 John Marco Allegro（1923 -1988），是一位死海古卷專家。1970 年他出了一本書：《神聖之菇與十字架》（ *The Sacred Mushroom and the Cross* ），認為宗教的起源是對生殖力的崇拜（fertility cults），崇拜儀式中多半食用會產生幻覺的蘑菇 —— 毒蠅傘[8]（Amanita muscaria），以與上帝通靈。這個迷幻藥的祕密是如此地珍貴，以致於必須用密碼來掩護（每個人都通靈，那些乩童、靈媒、看水晶球的，都要失業囉），而福音書中毒蠅傘的密碼就叫作……耶穌。視覺藝術中的證據，則是位於法國中部一處原屬聖殿騎士團的 Plaincourault 小教堂壁畫，上頭的禁果樹，就是一束毒蠅傘的樣子。一般人多認為這本書就此毀了 Allegro 的學術生涯。

有個說法已經流傳了一段時間：改變世界的三個蘋果，分別是夏娃、牛頓和賈伯斯的蘋果。關於蘋果電腦缺了一角的蘋果商標，有著各種揣測，其中之一是指涉夏娃咬過的蘋果，可見禁果是蘋果的傳統有多堅強。我比較相信這個，因為夏娃咬了一口蘋果，就有了「不同凡想」（Think Different）。說到底，如果夏娃沒吃禁果，我們恐怕連「夏娃給亞當吃了什麼好東西？」這個問題都提不出來。

快問快答

撰稿人

吳方正

中央大學藝術學研究所教授

Q1 如果可以，你最想成立什麼樣的美術館？

無牆的美術館。

Q2 藝術史讓你最開心或最痛苦的地方？

念書很愉快，寫論文碰到死線最痛苦了。

Q3 作者常在自介中使用這些名詞形容自己，例如愛好者、中介者、尋夢人、小廢青、打雜工、小書僮，那麼你是藝術的＿＿？因為＿＿。

藝術觀者。

藝術史可以很好玩。

——吳方正

1 1 Goltzius 發音取英德法文發音，如 Van Gogh，而非荷蘭文發音。

參考資料：

The Moutier-Grandval Bible。收藏此書的大英圖書館已將全書數位化，網址：http://www.bl.uk/manuscripts/FullDisplay.aspx?ref=Add_MS_10546 K.

K. Werckmeister, "The Lintel Fragment Representing Eve from Saint-Lazare, Autun", *Journal of the Warburg and Courtauld Institutes*, Vol. 35 (1972), pp. 1-30.

Mark Trowbridge, "Sin and Redemption in Late-Medieval Art and Theatre: The Magdalen as Role Model in Hugo van der Goes's Vienna Diptych", in Sarah Blick, Laura Deborah Gelfand eds., *Push Me, Pull You: Imaginative, Emotiona l, Physical, and Spatial Interaction in Late Medieval and Renaissance Art*, Leiden/Boston: Brill, 2011, p.415-446.

James Snyder, "Jan van Eyck and Adam's Apple", *The Art Bulletin*, Vol. 58, No. 4 (Dec., 1976), pp. 511-515.

Evyatar Marienberg , "The Stealing of the "Apple of Eve" from the 13th century Synagogue of Winchester", Fine of the Month: December 2011, Henry III Fine Rolls Project, http://www.finerollshenry3.org.uk/content/month/fm-12-2011.html

Marchand & M. Boudier, "La fresque de Plaincourault", *Bulletin trimestriel de la Société mycologique de France*, vol.27, 1911, p.31-33 + pl.VI. http://www.samorini.it/doc1/alt_aut/lr/marchand.pdf

3

聽你在吹○○

盧穎、吳方正

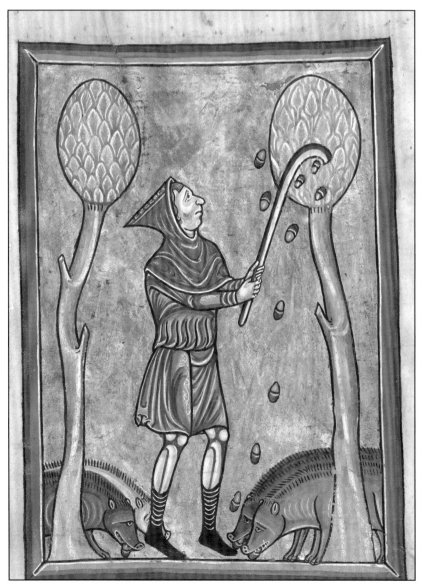

[1] 11月份日曆插畫（此月份記錄著人民敲下橡實，餵養豬群的勞動圖像），《費康詩篇》（*Fécamp Psalter*），泥金裝飾手抄本，約1180年，15.5×11.5公分，荷蘭皇家圖書館，海牙。圖片來源：https://reurl.cc/W3nXr9（Public Domain）

● 從中世紀到十七世紀風俗畫，豬膀胱為什麼常出現？
● 這個不可小覷的細節表達什麼樣的文化習俗呢？

填空題：聽你在吹○○！

當成打臉話，通常答案是牛皮、雞胵。牛皮？我是很懷疑啦！牛皮可以吹，還有夾腳的皮鞋嗎？至於雞胵，那是雞的嗉囊，台語的氣球。在氣球被稱爲雞胵之前，沒聽過眞有人吹雞嗉囊的。不過，拿動物身上器官來當氣球吹，最常見的是膀胱。這得從豬說起。

過去，歐洲肉食的主角是豬，原因之一在於除了吃牠，豬既不耕田拉車，剪了毛也做不成毛衣，更重要原因是牠不用照料，幾乎什麼都吃，從廚餘、垃圾到各種屍體。（你以爲豬是吃素的？）至少從十三世紀起，巴黎市內禁止養豬，一段時間就再公佈一次，到十六世紀才眞的禁絕，至於義大利拿坡里（Napoli），據說一直到二十世紀初還有豬在街上遊蕩。有禁令意味著犯禁者眾，這些豬當然不是寵物，你以爲歐洲市民都吃素的？但是，大部分的豬其實還是養在鄉間，村子裡有個專門負責牧豬的帶到森林覓食，以免牠們洗劫莊稼。雖然不挑嘴的豬不見得覺得草根、莓果、香菇、松露比ㄆㄨㄟ好吃，但比前述合法的城市垃圾食物，後者對處於食物鏈後面的人，「社會觀感」好得多，秋天的橡實尤其讓豬吃得步履蹣跚①，然後…悲劇了。

豬膀胱，小孩的玩具

中世紀月令圖中，豬時常是歲末主角。辛勞整年，得好好趁著農閒犒賞自己一下。原則上，在肉食稀罕的年代，從豬血腸、香腸、火腿、醃肉、燻肉到肉醬、豬頭皮凍以及所有內臟，一隻豬被吃到一點不剩，中外皆同。但當生活富足，豬身上開始有些東西沒人吃了，第一個就是豬膀胱。

布拉曼提諾（Bramantino, 1465-1530）爲傭兵團長特利維佐（Gian Giacomo Trivulzio, 1440-1518）所設計的月份織氈（Arazzi Trivulzio）中，十二月描繪的是農神節（Saturnalia, 12月17-23日）②，中央站在高台上手持鐮刀的農神Saturn，平日腳上綁著防止他吃自己小孩的羊毛繩解開，象徵所有的禁制都暫時解除，人們可以放縱一下。怎麼放縱呢？就是大吃大喝一頓，遭殃的是豬。貴族宅邸裡的織氈會避開血腥場景，但中央那個大鍋明白告訴觀眾：義大利人也不是吃素的。右下角的兩隻豬盯著食槽中滿滿的橡實，渾然不覺即將大禍臨頭。織氈下緣中央有一段文字：

GAVDERE PARTO / CVM GREGE CASA FRVI / AVCVPE ET SVES SALIRE / PROLIS INGERIT / DECEMBER OPERAM INERTIBUS

② 布拉曼提諾,《特里武爾齊奧》月份掛毯——十二月（December from the 12-piece "Arazzi Trivulzio"）,羊毛、絲綢,1501-1504年,447×503公分,斯福爾札古堡應用藝術博物館,米蘭。圖片來源：https://reurl.cc/3a29oX（Photo by Sailko, CC BY 3.0）

十二月讓懶人都有事忙，包括小孩：迎接新生的羔羊、在家中享受團聚、抓鳥、醃豬肉

所有家長都知道，如果不讓小孩有得忙，他們就讓你忙到茫。讓小孩忙什麼好呢？就是給他一個無害的玩具，畫面左邊一個男人正在吹牛皮？不是！吹雞胜？也不是。他吹的是就地取材，廢物利用的豬膀胱，看他面前雀躍的小孩就足以猜這會有多好玩。這人腳下還踩著一個吹好的，準備來應付一個已經在幫倒忙的小孩。這幅畫的歲末場景用了一個比較有學問的異教主題，荷蘭風俗畫的同樣場景卻親民許多。

1566 年老布勒哲爾（Pieter Brueghel the Elder, 1525-1569）的《伯利恆的戶口普查》③是西方繪畫中最早的雪景之一，主題來自聖經福音書：

該撒亞古士督有旨意下來，叫天下人民都報名上冊。……約瑟也從加利利的拿撒勒城上猶太去，到了大衛的城，名叫伯利恆，因他本是大衛一族一家的人，要和他所聘之妻馬利亞一同報名上冊。那時馬利亞的身孕已經重了。（路加福音 2:1-5）

③老布勒哲爾，《伯利恆的戶口普查》（The Census at Bethlehem），1566 年，油畫，116×164.5 公分，比利時皇家美術博物館，布魯塞爾。圖片來源：https://reurl.cc/rg7A6k（Public Domain）

④ 老布勒哲爾，《伯利恆的戶口普查》（The Census at Bethlehem）（局部），1566年，油畫，116×164.5公分，比利時皇家美術博物館，布魯塞爾。

懷孕的馬利亞坐在驢子上，木匠約瑟扛著他的大鋸子，牽著驢走向左邊的戶口普查處。聖經故事淹沒在當時荷蘭的歲末現實中，戶口普查處牆上還釘著哈布士堡（德語：Habsburg）的雙頭鷹紋章。除了馬利亞與約瑟，畫中的路人甲、路人乙各自忙於日常雜事，小孩也沒閒著，打冰上陀螺的、溜冰滑雪橇的、打雪球仗翻臉變打架的，還有在殺豬的大人旁邊吹豬膀胱玩的④。有點血腥，非常真實。

荷蘭風俗畫藏寓意

十七世紀荷蘭繪畫黃金時期的一個特徵，是大量分類傳統上的低階畫種。歷史畫不好賣，喀爾文教派禁止偶像，連帶影響宗教題材的繪畫。相對地，對應自由市場與中產階級買主，許多畫家專精於單一題材：各種風景畫（包括海景畫、城鎮風景、鄉間風景）、花卉與靜物，豬隻屠宰的風俗畫也是其中之一⑤。在這個題材上，吹豬膀胱玩耍的小孩是時常出現的細節。一方面，看似無關宏旨的

⑤揚・維克托斯（Jan Victors），《屠宰豬隻》（Butchering a Pig），1648年，油畫，79.5×99.5cm。阿姆斯特丹國家博物館。圖片來源：https://reurl.cc/kZzgMx（Public Domain）

細節使得畫面生動有趣，而且看起來更真實。另一方面，許多細節都包含寓意。例如，關於屠宰景象的描繪，早在13世紀左右即形成獨特的含義，尤其在藝術作品中，牛犢的屠宰象徵著耶穌受難（crucifixion），在一些禁止描繪偶像的地區，這成爲具有宗教意義的符號。豬隻的宰殺漸漸成爲了一項特定的主題：除了呈現豐饒的生活外，還提醒著觀者：生命終將有結束的一天。

有個暗示生命無常、繁華易逝的畫種，統稱虛空派（vanitas），其教訓自古代以來禁慾主義的戒條：「勿忘你終有一死」（memento mori）。這個「虛空」主題在靜物畫中，有象徵青春短暫的凋萎花卉與腐爛水果、象徵時光易逝的沙漏與蠟燭、象徵美貌不久的美女與鏡子，各種貴重事物旁擺個骷髏頭，則提醒著人們名利畢竟轉頭空。

生命如豬膀胱氣球，凡事皆虛空

同樣地，吹成氣球的豬膀胱暗示

⑥ 尚・巴蒂斯特・西梅翁・夏丹（Jean-Baptiste-Siméon Chardin），《肥皂泡》（Soap Bubbles），油畫，1733-34年，61×63.2公分，大都會美術館，紐約。圖片來源：https://reurl.cc/5rAzRv（Public Domain）

著⑥，對曾經歡樂大嚼的豬，「豬生」也是虛空一場，而在那個近半幼兒會在五歲以前夭折的年代，生命如豬膀胱氣球一樣脆弱。對即將享受豬肉的世間男女，人生也是虛空。這個人生大道理，早點教給不知世道險惡的小孩比較好：看啊！氣球好玩，但「砰」的一聲也就沒了，一場空，就像：

> **傳道者說：虛空的虛空，虛空的虛空，凡事都是虛空。**（聖經，傳道書）[1]

> **一切有為法，如夢幻泡影，如露亦如電，應作如是觀。**（金剛經）

生命短暫，世事無常。但，這兩段話已經講了幾千年，地球上的人越生越多，顯示的是面對誘惑，警告的智慧也是虛空。美麗的花朵終究會凋萎，但我還是想擺一盆花讓眼睛愉快一下；青春的美貌與曼妙的身材短暫，但我FB的大頭貼可以用到80歲；法國大餐第二天就變成XX，但吃不起的就不要酸葡萄。至於手上抱著個膀胱氣球的小朋友：搶我的豬膀胱，我…我…我…就跟你……拼命！

1 英文原文：Vanity of vanities, saith the Preacher, vanity of vanities; all is vanity.

參考資料：
Raymond J. Kelly, *To be, or not to be: four hundred years of vanitas painting*, Flint, Mich. : Flint Institute of Arts, 2006.
Forgotten allegory of pork carcasses, https://artinvestment.ru/en/news/artnews/20090906_butchered_pig.html
奇美博物館數位典藏系統 David TENIERS the Younger, *Kitchen Interior* 作品解說：http://cm.chimeimuseum.org/wSite/ct?ctNode=307&mp=chimei&xItem=15242
Michel Pastoureau, Histoire naturelle et culturelle du porc dans les sociétés européennes (suite). « Symbolique médiévale et moderne », *Annuaire de l'École pratique des hautes études (EPHE), Section des sciences historiques et philologiques* [En ligne], 143 (2012), http://journals.openedition.org/ashp/1321（2018.10.7參閱）

快問快答

撰稿人
盧穎
美術館員
業餘文字工作者

Q1 最打動你心的藝術作品是什麼？

最開心的是看到很多有才華的人還有他們的論述或作品；最痛苦是自己的侷限，哈哈。

水瓶座，O型，台南人。
還沒有決定好我是誰。

—— 盧穎

解謎線索

消失的臉：
爲何馬格利特愛畫看不見的人臉

程郁雯

● 馬格利特以人像畫聞名，卻沒畫出人物的面容表情？
● 猜一猜其中有什麼祕密符號？背後暗藏什麼寓意呢？

一般時候，我們在觀看以人作爲主角的作品時，人物的表情能提供我們許多關於作品的線索，包括藝術家想傳達的情感思想、人物關係、故事內容。然而在比利時超現實主義藝術家雷內．馬格利特（René Magritte, 1898-1967）的作品中，表示情緒的五官消失了，人物的臉部總被不相干的物品遮擋，或是被其他

① 雷內．馬格利特，《愛人》，油畫，1928年，54×73.4公分，紐約現代藝術博物館。圖版來源：薩維耶．凱能（Xavier Canonne）著；陳玫玟、蘇威任譯，《馬格利特 虛假的鏡子：超現實主義大師的真實與想像》（台北：原點，2018），頁172。

事物替代而形成詭異的生物。

多數人會把這項特殊的喜好歸因於馬格利特不美好的童年，其母親長期受憂鬱症所困，最終在消失數日後被發現已投河自盡，被白布覆蓋的屍體對年幼的馬格利特造成了強力的衝擊，進而影響了他日後的創作。像是著名的《愛人》①（The lovers）：我們看到的不是戀人的真實面貌，而是白布蒙面後接吻的輪廓，這是否與母親屍體被白布覆蓋的童年回憶有關？

然而馬格利特本人並不喜歡此說法，[1] 一位藝術家特別喜愛使用某一種意象，並非三言兩語可以做出結論。對馬格利特而言，藝術是一場哲學的辯證，[2] 畫中看似平常的符號，如白布、蘋果、鏡子、文字等，皆會經過他的「變化」——對大眾認定的符號意義加以轉換，這些「變化」是他嚴謹思考過後運用至畫作上的結果，比起兒時的衝擊性記憶，馬格利特的哲學思想更能為畫作中「人臉總是被遮蔽或取代」提供線索。

窺視的慾望

我們不會輕易相信《愛人》中正在熱吻的戀人彼此相愛（然而這清楚易見），反而會懷疑他們享受愉悅嗎？他們真正的表情是什麼？白布蒙面的確給人窒息感與不確定性，冷色調的使用也暗示著再熱烈的戀情，戀人間仍有著距離，但這仍舊無法否認我們確實想探究被蓋住的是什麼；馬格利特曾說：「**事物底下總有所隱藏，人們對隱藏的、無法看見的東西有著很大的興趣，總是想要探究這背後到底藏著什麼。**」[3] 這裡，馬格利特巧妙地運用顏色在文化中形成的規約符號——西方世界中象徵婚禮的「白色」；[4] 同樣身為「白色」的符號，比起更適合戀人的白紗（大眾常將白紗與婚禮、婚紗作聯想），馬格利特反而選擇了白布，藉由矛盾的元素——「白色」與幸福的連結、「白布」蒙臉帶來的不安全感、戀人熱吻的「輪廓」、作品名稱「戀人」，卻又不直接畫出戀人的表情，誘發觀者窺探的慾望。

根據完形心理學研究的發現：人類的視覺建構似乎具有一種傾向，會很自然的將某些殘缺的訊息加以組合，形成一個整體的知覺經驗。[5] 當我們看到突兀、不適當的物件出現在畫面時，會試圖找出其中的關連性以達到視覺上的平衡；然而馬格利特的作品並不允許我們這麼做，如《人子》②（The Son of Man）雖為馬格利特的自畫像，但是擋住臉龐的綠色蘋果不僅比其本人更加顯眼，也讓觀者心中浮現許多疑惑——究竟蘋果後方的馬格利特是什麼表情？蘋果和馬格利特是什麼關係？蘋果與人臉之間是否還存在著其他東西？

未完全擋住臉龐的蘋果，使隱約露出的雙眼更加激起觀眾的好奇心，這顆「不適當」的蘋果刺激著人們視覺上的平衡；雖然有學者將此作與宗教連結——人子代表基督，蘋果代表原罪禁果，[6] 但無法否認我們仍舊存在窺視男人面孔的

②雷內‧馬格利特，《人子》，油畫，1964年，116×89公分，私人藏。圖版來源：Todd Alden, *The essential René Magritte* (New York: H.N. Abrams, 1999), p.100.

③ 雷內·馬格利特,《禁止複製》,油畫,1937年,81.3×65公分,Museum Boijmans Van Beuningen, Rotterdam。圖版來源:Jacques Meuris, *René Magritte, 1898-1967* (Koln: Benedikt Taschen, 1994), p.88.

慾望,或許這顆被視為一切罪惡起源的「禁果」,暗含社會認為的人類醜陋行為──偷窺慾的意涵?

「眼睛看見的,不一定是真實」

我們往往對現實中眼睛看到的事物確信不已,但是馬格利特深知眼睛看到的不一定是真實。在《禁止複製》③(La Reproduction interdite)中,他畫出現實中最能反映真實的鏡子,卻剝奪了它具有的功能,並以一模一樣的男人背影與相互對置的書本產生的矛盾,增加畫面弔詭的氣氛,加劇我們對「眼睛的功能」產生的困惑。我們不只是想窺視男人背對

我們的面孔，而是懷疑起鏡子的功能，害怕男人轉過身的面容並非我們認為的「正常」，進而質疑鏡子的真實性：既然眼前看到的鏡子不是鏡子，那它是什麼？

其實這與馬格利特為《圖像的叛逆》(4)（The Treachery of Images）所做的說明相似：「**著名的煙斗，人們為此責備我！然而你可以在我的煙斗裡填滿菸草嗎？不行！它就只是一個圖像，不是嗎？因此如果我在作品上寫下『這是一個煙斗』，我就是在說謊！**」[7] 我們總是輕易將眼睛看到的圖像與它在現實中代表的事物畫上等號，然而事實上它不是「煙斗」、它不是「鏡子」，它就只是「圖像」。馬格利特將《圖像的叛逆》中對「圖像能否再現真實」的辯證，運用到《禁止複製》，不僅傳達了現實中事物的

表象會說謊，也道出了寫實或不寫實的圖畫都無法再現真實。有鑑於此，馬格利特總是不描繪出人臉，因為繪畫上的臉龐並不能代表真實的人物，它們不過就是圖像而已。

對現實的反問

超現實主義藝術家的創作泉源多來自夢境、幻覺、潛意識，作品本身多帶有明顯的「情慾」，然而我們很難將馬格利特多數的作品和「情慾」兩字直接連結，這些內斂節制的作品並非直接從夢境孕育出，而是經過馬格利特漫長的思考得到的哲學結果，既充滿對現實的反問，卻又不直接提供解答。他曾說：「**確實，當人們看到某件我的畫作時，會問自己一個簡單的問題：『這是什麼意思？』**

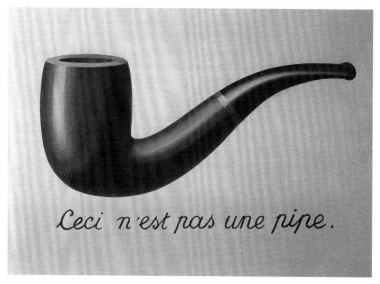

④ 雷內・馬格利特，《圖像的叛逆》，油畫，1929年，60.33×81.12公分，Los Angeles County Museum of Art。圖版來源：Todd Alden, *The essential René Magritte*, p.63.

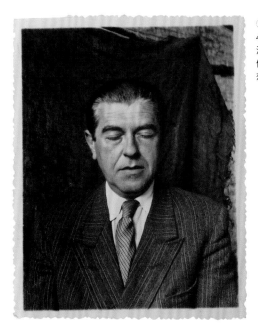

⑤雷內·馬格利特相片，約1947年，45.2×33.2公分，私人藏。圖版來源：薩維耶·凱能著，《馬格利特 虛假的鏡子：超現實主義大師的真實與想像》，頁193。

但它其實不代表什麼，因為神秘的事物也不意味著什麼，它是不可知的。」[8]

馬格利特在不少本人的照片中露出了臉龐，卻閉上了雙眼⑤，而眼睛是五官中最能讓人直達內心的通道，這意味著當他沉浸於自身思維時，即使我們看見了他的面容也無法進入其內心世界，直到他將思考的結果轉換成符號融入繪畫中。無論我們多麼想窺視馬格利特的內心，照片終究只是一張「圖像」，如此看來人臉的看見與否已不再是最重要的問題。

馬格利特曾說：「我的繪畫是什麼都不隱藏的可見圖像，然而卻勾起人們對謎樣事物的興趣。」[9] 這句話看似與他畫作中「隱藏的臉龐」相互矛盾，但其實畫中「看不見的臉龐」與「可見的遮蓋物」，不僅呼應他曾說過的「看見正是處於『看不見』與『看見』之間」，[10] 而且無論是白布蒙臉的戀人、被蘋果遮住臉龐的男人，或是面對鏡子卻映照出背影的男子，它們終究是「圖像」，縱使「隱藏的臉龐」確實勾起人們偷窺的慾望，但圖像始終不能再現真實，無法真正去隱藏什麼，它確實只是「什麼都不隱藏的可見圖像」。

「為何馬格利特愛畫看不見的人臉」這個大哉問，雖然我們無法肯定年幼時母親投河自盡的深刻印象，對馬格利特的影響究竟有多大，但是其哲學思想確實為我們提供了線索。「被遮蓋的臉龐」不僅暗示人們潛藏內心的偷窺慾望，更傳達了馬格利特對眼睛所見與圖像再現之真實性的辯證。

1 MoMA Learning, *The Lovers*: <https://www.moma.org/learn/moma_learning/rene-magritte-the-lovers-le-perreux-sur-marne-1928/>（2020年6月27日檢索）。

2 臺北市立美術館，揭相：馬格利特影像展：<https://www.tfam.museum/Exhibition/Exhibition_page.aspx?id=634&ddlLang=zh-tw>（2020年6月27日檢索）。

3 原文為："Everything we see hides another thing, we always want to see what is hidden by what we see. There is an interest in that which is hidden and which the visible does not show us." 此段話為1965年馬格利特接受廣播採訪時為《人子》作的解釋。參自 Harry Torczyner, trans. Richard Millen, *Magritte: Ideas and Images* (New York: Harry N. Abrams, 1977), p. 172.

4 大衛·克羅（David Crow）著，羅亞琪譯，《看得見的符號：154個設計藝術案例 理解符號學基本知識》（*Visible Signs: An Introduction to Semiotics in the Visual Arts*）（台北：麥浩斯，2016），頁38。

5 張景媛，〈完形心理學〉，《國家教育研究院》：<http://terms.naer.edu.tw/detail/1305580/>（2020年6月27日檢索）。

6 Betsy Fulmer, "A Discussion of Representation as Applied to Selected Paintings of René Magritte." *Academic Forum* 26 (2008-09): 53.

7 原文為："The famous pipe. How people reproached me for it! And yet, could you stuff my pipe? No, it's just a representation, is it not? So if I had written on my picture 'This is a pipe', I'd have been lying!" 參自 Harry Torczyner, trans. Richard Millen, *Magritte: Ideas and Images*, p. 71.

8 原文為："Indeed, when one sees one of my pictures, one asks oneself this simple question, 'What does it mean?' It does not mean anything, because mystery means nothing either, it is unknowable." 參自 MoMA Learning: <https://www.moma.org/learn/moma_learning/rene-magritte-the-lovers-le-perreux-sur-marne-1928/>（2020年6月27日檢索）。

9 原文為："My painting is visible images which conceal nothing; they evoke mystery." 參自 MoMA Learning: <https://www.moma.org/learn/moma_learning/rene-magritte-the-lovers-le-perreux-sur-marne-1928/>（2020年6月27日檢索）。

10 原文為："One might say, between the visible that is hidden and the visible that is present." 參自 Harry Torczyner, trans. Richard Millen, *Magritte: Ideas and Images*, p. 172. 翻譯自由池中藝術網：<https://artemperor.tw/focus/428>（2020年6月27日檢索）。

參考資料：
胡泊，《西方現代美術流派》，台北：崧燁文化，2019，頁66-68。
大衛·克羅（David Crow）著，羅亞琪譯，《看得見的符號：154個設計藝術案例 理解符號學基本知識》（*Visible Signs: An Introduction to Semiotics in the Visual Arts*），台北：麥浩斯，2016。
黃皓岑，〈論超現實主義畫家馬格利特的畫作謎面〉，碩士論文，中國文化大學美術學研究所，2011。
Harry Torczyner, trans. Richard Millen, *Magritte: Ideas and Images*. New York: Harry N. Abrams, 1977.
Betsy Fulmer, "A Discussion of Representation as Applied to Selected Paintings of René Magritte." *Academic Forum* 26 (2008-09): 46-55.
臺北市立美術館，〈揭相：馬格利特影像展〉：<https://www.tfam.museum/Exhibition/Exhibition_page.aspx?id=634&ddlLang=zh-tw>
藝類art news，〈馬格利特，以想像顛覆現實《禁止複製》〉：<https://is.gd/cR1I3k>
非池中，〈雷內·馬格利特，男人之子【看Youtube學藝術系列】〉：<https://artemperor.tw/focus/428>
國家教育研究院，〈完形心理學〉，張景媛：<http://terms.naer.edu.tw/detail/1305580/>
MoMA Learning, *The Lovers*: <https://www.moma.org/learn/moma_learning/rene-magritte-the-lovers-le-perreux-sur-marne-1928/>

撰稿人
程郁雯
中央大學藝術學研究所研究生

Q1 如果可以穿越時空，最想和哪位藝術家聊天，為什麼？

若僅說此刻最想和哪位藝術家見面，那肯定是十九世紀的文士兼畫家周閑，以滿足正在著手的論文的需要。

Q2 藝術史讓你最開心或最痛苦的地方？

最開心的地方莫過於發現新資料之時，那種興奮感令人睡不著覺，只想繼續埋首於研究中。

Q3 如果可以，你最想成立什麼樣的美術館？

清末民初中西文化碰撞激烈，中國該如何回應西方的衝擊，呈現出了相當多元的作品，若能成立以這個時期為主的美術館肯定很有趣。

誤打誤撞走進了藝術史的世界，卻對它著迷不已，目前正於論文之路匍匐前進中。

—— 程郁雯

── 1 解謎線索 ──

這單元提供解開視覺謎團的具體案例，鼓勵大家勇於提出新的問題，尋找圖像裡的線索，涉獵相關的文本和背景常識。不同類型和不同時期的藝術作品，產生了不一樣的解謎方法。

Q 你覺得藝術史的學習過程中，
好比推理和偵查嗎？

Q 不妨觸類旁通，
想一想你看過哪些作品，
也隱藏引人好奇的謎題，
值得去追蹤探討？

影像幻術

從古至今，高度寫實的繪畫常會產生欺眼的效果，致使畫中的葡萄能引誘小鳥啄食，或圖像中的窗簾令人想動手掀開，這麼一來畫家便彷如技藝高超的魔術師。十九世紀攝影術和電影相繼發明之後，相片和影片更成為真實的絕佳模擬和替代品，也引發人們對於真實的更多渴望和想像。為了複製真實和打動觀眾的心，影像操作的戲法和技術越來越豐富多樣。

這單元的故事圍繞著一個主題：藝術家如何栩栩如生地再現真實？

現代視覺科技的發展並不是直線的，其實常有新舊方法交替重疊的現象，以滿足觀者體驗真實的需要。例如：

- 畫家兼攝影家達蓋爾致力於打造耶穌釘刑的幻景畫，讓前來教堂的信眾仰望聖像的靈光。
- 威廉・穆勒利用雙重曝光的暗房技巧，沖印出彷彿亡靈重生的人像攝影。
- 電影導演梅里耶的奇幻世界，融合了魔術表演、舞台道具和特效攝影的心法。
- 中國大芬藝術村的複製畫市場創造了經濟奇蹟，反映今日全球收藏者著迷於似真似假的畫作。

影像幻術

達蓋爾的最後幻景

裝探員

● **幻景畫是什麼？攝影發明人達蓋爾為何醉心於教堂中的幻景畫？**
● **今日在哪裡可以一睹他的幻景畫魅力？**

　　在攝影術發明之前，各種對攝影、甚至是電影的想像源源不絕，例如文藝復興時代畫家使用的暗箱懷有固定眼前景象的想法。十九世紀大眾文化逐漸興起，加上工業快速發展鼓勵各種技術與產品研發，如立體視鏡（stéréoscope）、全景幻燈（Kaiserpanorama）、神奇投影機（lanterne magique）、費納奇鏡

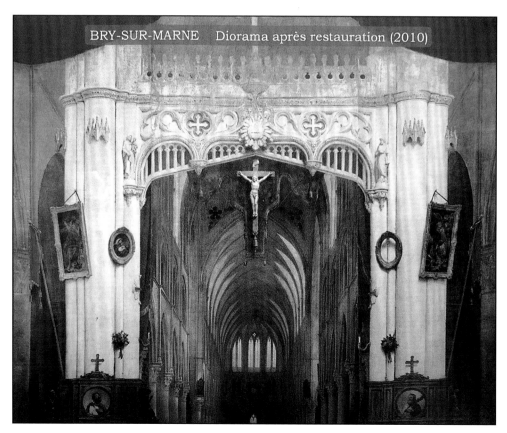

BRY-SUR-MARNE　Diorama après restauration (2010)

① 達蓋爾，幻景畫，1842年繪製，2013年修復完成。圖片來源：《布里馬恩市導覽手冊》，法國觀光局（Office de Tourisme de France）印製，2016年，頁12。

（Phenakistoscope）、旋轉畫筒（Zootrope）等，就像今日的手機型號與功能不斷推陳出新。這些眼花撩亂的前攝影或前電影「幻象」在1839年路易·達蓋爾（Louis Daguerre, 1787-1851）將攝影專利賣給法國政府後，逐漸消散。然而在此之前，達蓋爾是怎麼幻想過另一種光的書寫（photo-graphie）呢？

對現實的反問

　　達蓋爾早期以繪製戲劇舞台聞名的畫家，師承全景畫（panorama）畫家培弗斯（Pierre Prévost）。這種具有360度的巨大全景畫會設置在十九世紀盛行的圓形劇場建築裡面，透過欺眼術的寫實技法引領當時的觀眾進入全景畫面的環繞之中，繪畫的主題也常會選擇異國情調的地域。深受繪畫劇場化效果吸引的達蓋爾，在全景畫之外發想出更生動的幻景畫（Diorama）。1822年達蓋爾與另一名畫家布東（Charles Marie Bouton, 1781-1853）合作，使用具有透明性的特殊畫布分別在正反面繪製，再透過打光變化能讓兩面的景象相疊合或分離，進而在畫作正面產生差異。光線的因素被納入繪畫顯影的過程，作品的時間感也隨著光影變動被突顯出來。為了追逐幻景畫上的光影，1823年達蓋爾的幻景劇場在巴黎聖馬丁大道（Boulevard Saint-Martin）上開張，幻景畫被放入需要可以操作光線變化的劇場建築中，觀眾需要門票才能觀賞，可惜劇場沒落後就被拆除。倘若

說，全景畫開啓了繪畫進入劇場空間更多的可能性，那麼幻景畫則是彰顯了劇場空間的「時光」進入繪畫可能的變化。

②聖傑維聖波蝶教堂，布里馬恩市（Bry sur Marne）。圖片來源：作者拍攝。

僅存於世的達蓋爾幻景畫

　　目前僅存於世界上的達蓋爾幻景畫，位於巴黎近郊的布里馬恩市②（Bry sur Marne）。畫家因應當時法國的復古風潮以及爲天主教召喚信眾，在1842年爲這裡的聖傑維聖波蝶教堂（Eglise Saint-Gervais et Saint-Protais）繪製以聖母院內部建築爲主題的幻景畫。長597公分寬513公分的巨大畫幅讓信眾進入原本樸素簡單的教堂中，得以瞻仰哥德式教堂的壯麗風範。畫面前景是欺眼術常見的布簾，近景接著是像舞台般的雕刻門面懸掛著釘在十字架上的耶穌，遠景再順著透視法的尖拱廊延伸到教堂最深處的祭壇。①

達蓋爾花了六個月的時間親自繪製，從一月到六月不斷測試教堂內部透光的變化去創造更真實的幻景，以便讓作品自然地同步產生早晨與傍晚、晴天與陰天的變化。今日，因應修復後的狀況，教堂採用人為控制的打光方式為觀眾在短時間內展示幻景的變化，仔細地觀察會發現光線暗淡下的教堂，蠟燭因而自動地被點亮呢！不過由於這幅作品被長時間的忽略，或是將幻景畫當成一般畫作在反面黏貼新的畫布，忽略透明度的需要掩蓋住達蓋爾當時許多的巧思，而經受不當的修復，讓今日的修復者反而要依據文獻考察才知道畫面上為人讚嘆的變化所在③④⑤。

當我們由此作思考1839年達蓋爾發表攝影專利後，為什麼他又回到幻景畫的創作呢？難道幻景畫彌補了達蓋爾覺得攝影所缺少的什麼？臨場的靈光？還是幻景畫才是一幅隨著教堂光線永無

③聖傑維聖波蝶教堂內部，幻景畫整修後。圖片來源：《布里馬恩市導覽手冊》，頁13。

④⑤聖傑維聖波蝶教堂內部參觀實況。圖片來源：作者拍攝。

止盡顯影的相片？再回顧十九世紀被攝影與電影發明後取消的各種視覺機制，我們或許可以找到更多元、更不同的觀看之道。

參考資料：
達蓋爾與其幻景畫相關典藏文獻，詳見布里馬恩市立蒙提恩納美術館（Musée Adrien Mentienne）網站 https://museedebry.fr/#/collection-daguerre/fr（2021年7月23日瀏覽）。

快問快答

撰稿人

裝探員

巴黎南特爾第十大學藝術史博士
中央大學藝術學研究所與法文系畢業

Q1 最打動你心的藝術作品是什麼？

當代藝術家的仿調查。

Q2 如果可以穿越時空，最想和哪位藝術家聊天，為什麼？

杜象，想跟他來場直播一起開箱他的箱中箱，可以攜帶的展覽。

Q3 作者常在自介中使用這些名詞形容自己，例如愛好者、中介者、尋夢人、小廢青、打雜工、小書僮，那麼你是藝術的____？因為____。

被藝術耽誤的探員，因為研究也像在調查。

到處尋找藝術的蛛絲馬跡。

——裝探員

2

影像幻術

眼見為實？
號稱能拍到靈魂的攝影師威廉·穆勒

林晏

① 林肯夫人委託的靈魂照片。穆勒，《瑪麗·陶德·林肯》，蛋白銀鹽照片，1872年，10×6公分，Lincoln Financial Foundation Collection。圖片來源：Jean H. Baker, *Mary Todd Lincoln: A Biography* (New York: Norton, 1987), p.176.

● **號稱能拍到靈魂的攝影師是誰？**

● **「靈魂攝影」如何操作？**

● **為何「靈魂攝影」在1860年代掀起熱潮？**

1872年，一位女士走進威廉·穆勒（William H. Mumler）的攝影工作室，懇請穆勒替她拍攝一張特殊相片。照片成功了！這張照片顯影出她亡夫的靈魂，並從背後環抱著她的肩膀。這位女士是美國前總統林肯（Abraham Lincoln）的遺孀瑪麗·陶德·林肯夫人（Mary Todd Lincoln）①。

自1865年林肯總統遇刺身亡，林肯夫人因為過於悲傷，沉迷篤信通靈鬼魅之說。而穆勒的靈魂照片，正好能夠滿足尋求慰藉的顧客需求。這位號稱能夠拍到靈魂的攝影師，到底是何方神聖？

拍攝靈魂的攝影師

穆勒原是波士頓的一位珠寶雕刻師，1861年間每週日都會到攝影藝廊學習濕版攝影。某次拍攝自己的獨照時，發現拍到的照片中，有一抹模糊的影像痕跡，穆勒認為這是自己缺乏經驗，不小心使用到清潔不足、且已曝光過的模版，導致照片中有個模糊不清的身影。穆勒把這張照片給親友看，並開玩笑說照片的人影是已過世的表親之魂。後來他在波士頓開設攝影工作室，以類似雙重曝光的加工原理，打著能夠在同一張照片中同時拍到活人與死人靈魂的口號，穆勒能夠拍攝「靈魂照片」的消息就此傳開，於1860年代初掀起熱潮。②③

穆勒何以能夠掀起這麼大的波瀾呢？這要追溯到美國1850年代，降靈會（séance）、巫師、靈媒等有關通靈的活動蓬勃發展，唯靈論（spiritualism）風潮大興，人們相信可以藉由降神媒介，與死去之人溝通。而此時攝影技術開始蓬勃發展，但因為攝影在當時是新興科技，一般市民對於此技術還是持保守態

②美國知名廢奴主義者威廉·加里森。穆勒，《威廉·加里森》（William Lloyd Garrison），蛋白銀鹽照片，1874年，9.5×5.7公分，The J. Paul Getty Museum, Los Angeles。

③穆勒,《不知名的大鬍子男性坐像,背景為一女性「靈魂」》(Unidentified bearded man seated, a female "spirit" in the background),蛋白銀鹽照片,1861-1878年,9.9 × 5.8 公分,The J.Paul Getty Museum, Los Angeles。

度,他們甚至懼怕拍照時,靈魂會被相機吸走。

　　所以說攝影對當時人們來說,仍是一種神秘且不可思議的事。穆勒便靠著社會迷信風氣,以及人們對攝影的一知半解,開始經營起「靈魂攝影」的生意。此外,美國南北戰爭導致許多人失去至親而感到哀慟不已,大批顧客得知穆勒的靈魂攝影術後,便希望他能夠拍出自己與死去親人的合照,以達到紀念親人及撫慰喪親之痛的作用。

訴訟纏身,靈魂攝影走向盡頭

　　當顧客上門,穆勒會與客戶進行詳細討論,內容關於客戶想要顯現的靈魂生前的外觀、還在世時的生平故事。拍照費用十分昂貴,且不能夠保證一定能夠拍到顧客所指定出現的「靈魂」。這使得穆勒的客戶不得不多次前往攝影工作室,以求他們所希冀出現的魂魄顯現在相紙中。穆勒拍攝靈魂照片的「官方說法」:聲稱自己讓一個真空集熱管運作,當電流通過相機,會產生出一種神秘的力量,引導到相機上讓機器運行發光,讓靈魂的身影出現在相片之中。

　　雖然穆勒的靈魂攝影快速竄紅,但人氣卻更加迅速地走下坡。自從1863年一張靈魂照片中的靈魂,被指認出竟然是一位還活著的人,再加上有其他攝影師破解穆勒的拍攝手法,拍出與靈魂照片相似的相片,穆勒的靈魂照片在波士頓引起懷疑。穆勒在1868年舉家搬遷至紐約,重起爐灶,但好景不常,他於1869年被以詐欺罪起訴,但由於證據不足,指控不成立。但穆勒因訴訟案聲譽一落千丈,他的靈魂攝影生意逐漸走向盡頭。④

　　靈魂照片被認為是人為加工合成的詐欺之作,其所挑起的道德爭議問題值得重視。比較與穆勒同時代的英國攝影家亨利・羅賓森(Henry Peach Robinson)之作《彌留》⑤(Fading Away, 1858),也屬於人工合成照片且蘊含悼念之意,兩者卻有不同的歷史定位。

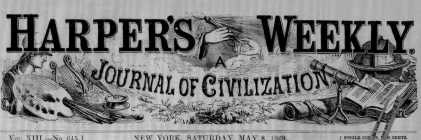

HARPER'S WEEKLY.
A JOURNAL OF CIVILIZATION

Vol. XIII.—No. 645.] NEW YORK, SATURDAY, MAY 8, 1869. [SINGLE COPIES TEN CENTS.
$4.00 PER YEAR IN ADVANCE.

SPIRITUAL PHOTOGRAPHY.

THE case of the people against WILLIAM H. MUMLER, of 630 Broadway, is one so remarkable and without precedent in the annals of criminal jurisprudence that we devote this page to illustrations bearing upon it. The charge against Mr. MUMLER is that, by means of what he terms spiritual photographs, he has swindled many credulous persons, leading them to believe that it is possible to photograph the immaterial forms of their departed friends.

The case has excited the profoundest interest, and, strange as it may seem, there are thousands of people who believe that its development will justify the claims made by the spiritual photographer. We shall not attempt to give an expression to our own opinions, but simply to follow the developments of the case through the testimony offered during the first few days of the trial.

It is through the instrumentality of Marshal JOSEPH H. TOOKER that the case has been brought before the courts. He deposes that he was ordered by Mayor HALL to investigate the case, which he did by assuming a false name, and by getting his photograph taken by Mr. MUMLER. After the taking of the picture the negative was shown him, with a dim, indistinct outline of a ghostly face staring out of one corner; and he was told that the picture represented the spirit of his father-in-law. He, however, failed to recognize the worthy old gentleman, and emphatically declared that the picture neither represented his father-in-law, nor any of his relations, nor yet any person whom he had ever seen or known. With this evidence the prosecution rested.

The counsel for the defense have brought forward a number of witnesses who testify to the genuineness of spiritual photographs taken for them by Mr. MUMLER. WILLIAM P. SLEED, a photographer, of Poughkeepsie, testifies that MUMLER succeeded in producing spiritual photographs at his gallery in Poughkeepsie, and he was unable to discover how it was done. Judge EDMONDS, one of the most distinguished advocates of Spiritualism, deposed that he had two photographs taken by MUMLER, the spirit form in one of them he thought he could recognize, but not the one in the other. He said: "I believe that the camera can take a photograph of a spirit, and I believe also that spirits have materiality that gross materiality that mortals possess, but still they are material enough to be visible to the human eye, for I have seen them; only a few days since I was in a court in Brooklyn when a suit against a life assurance company for the amount claimed to be due on a certain policy was being heard. Looking toward that part of the court-room occupied by the jury, I saw the spirit of the man whose death was the basis of the suit. The spirit told me the circumstances connected with the death; said that the suit was groundless, that the claimant was not entitled to recover from the company, and said that he (the man whose spirit was speaking) had committed suicide under certain circumstances; I drew a diagram of the place at which his death occurred, and on showing it to the counsel, was told that it was exact in every particular."

A large number of witnesses deposed that they recognized the forms of departed friends (in some cases of those long dead) in the photographs taken for them by MUMLER. The most striking case was that of a gentleman of Wall Street, whose deceased wife's features both he and his friends distinctly recognized in a photograph taken for him in this way.

If there is a trick in Mr. MUMLER's process it has certainly not been detected as yet. To all appearances spiritual photography rests just where the rappings and table-turnings have rested for some years. Those who believe in it at all will respect no opposing arguments, and disbelievers will reject every favorable hypothesis or explanation. Mr. MUMLER has certainly been very fortunate. He has been believed in, in the first place, by a large number of people. He has obtained, again, a good price for his photographs; for who could expect spirits to be called "from the vasty deep" for less than ten dollars per head? And, finally, he has been prosecuted, and thus extensively advertised. Beyond this, the trial, like all legal prosecutions of this nature, will amount to nothing.

In addition to our illustrations of specimens of Mr. MUMLER's spirit photographs, we give also representations of similar photographs taken by Mr. ROCKWOOD of this city. The latter were taken by natural means, but not so as to escape detection as to the trick resorted to to secure the result. Mr. MUMLER has certainly the advantage of a longer experience in the business.

W. H. MUMLER.

MRS. W. H. MUMLER.—BY MUMLER.

SPIRIT PHOTOGRAPH BY MUMLER.

SPIRIT PHOTOGRAPH BY MUMLER.

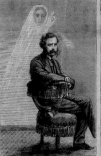
SPIRIT PHOTOGRAPH BY MUMLER.

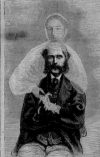
SPIRIT PHOTOGRAPH BY MUMLER.

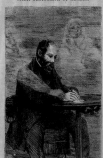
SPIRIT PHOTOGRAPH BY MUMLER.

F. V. HICKEY.—BY ROCKWOOD.

C. B. LUTLE.—BY ROCKWOOD.

SPIRITUAL PHOTOGRAPHY.—[SPECIMENS FURNISHED BY MUMLER AND ROCKWOOD.]

④《哈潑週刊》（*Harper's Weekly*）刊載穆勒靈魂攝影訴訟審判的頭版封面。《哈潑週刊》1869年5月8日封面。

⑤亨利·羅賓森,《彌留》,蛋白銀鹽照片,1858年,23.8×37.2公分,The Royal Photographic Society Collection at the National Media Museum, Bradford。

蘊含悼念的畫意攝影

《彌留》畫面中妙齡少女即將香消玉殞，親人或默默注視，或悲傷轉身，不忍見年輕純美的生命離去。畫面人物組合在一起十分和諧，共同營造一種輓歌般的傷感氛圍。羅賓森分別攝製五張底片，然後按設計構圖加以拼接，再用翻拍放大的方法拍成。整幅畫面素淨清雅且如畫般精緻，形成獨特的表現力。

羅賓森的《彌留》與穆勒的靈魂照片，兩者之間最大的不同，是在創作理念的層次差距。羅賓森把攝影的運用提升到更高層次，使得攝影不再僅是記錄現實事物樣貌，而是能夠展現出「藝術性」。他在照片的構圖和主題上，採取了模仿傳統繪畫的形式，讓攝影不僅只是簡單的按一下快門，而是需要精確技藝的藝術手段。此理念也奠定之後畫意攝影（Pictorialism）的基礎，並模糊攝影與藝術之間的界線，使得攝影有更多的詮釋空間。

《彌留》哀悼場景的影像，雖然是使用多張不同的底片複合而成，但整個哀悼畫面的故事營造，可能曾在觀者的生命歷程中，有著相似的場面記憶與人生經歷，且羅賓森製作的合成照片之目的，並非強調攝影是反映現實世界中的客觀事實，而是要強調攝影也能與繪畫一樣，能夠表現畫意的藝術創作；但穆勒靈魂照片中所強調能捕捉到的「靈魂」形體，卻並非大眾能夠普遍見到、接觸到的生命體驗，再加上穆勒在販售靈魂照片給顧客時，並沒有清楚解釋他是如何利用攝影捕捉到靈魂樣貌，而僅以模糊的曖昧暗示，使顧客認為他真的擁有捕捉靈魂的特殊能力，讓人以為靈魂照片是完全表現真實、沒經過加工過所拍攝出來的照片。當人們了解「靈魂」能夠用合成技術偽造出來時，原本深信不疑的顧客便有被欺騙的感覺。

藉由比對穆勒的靈魂相片與羅賓森畫意攝影作品，能夠顯示一個道理：人工後製過的照片並非完全不可取，攝影的真實性除了關乎攝影本身，也取決於攝影家的信譽、訴求與手法。而攝影師對於加工修改照片的界限到底又在哪裡？這個問題值得多加思考。

參考資料：

Crista Cloutier, *The Perfect Medium Photography and the Occult*. New Haven: Yale University Press, 2005.

Louis Kaplan, *The Strange Case of William Mumler Spirit Photographer*. Minneapolis: University of Minnesota Press, 2008.

Michael Leja, *Looking Askance Skepticism and American Art from Eakins to Duchamp*. Berkeley: University of California Press, 2007.

Mia Fineman, *Faking It: Manipulated Photography before Photoshop*. New York: The Metropolitan Museum of Art, 2012.

快問快答

撰稿人
林晏
藝術文字工作者

Q1 最打動你心的藝術作品是什麼？

Giovanni Baglione, Divine Love
Overcoming Earthly Love, 1602.

Q2 如果可以穿越時空，最想和哪位藝術家聊天，為什麼？

Andrea Mantegna，想跟他聊聊 Mantova 所孕育的各種迷人之處。

Q3 作者常在自介中使用這些名詞形容自己，例如愛好者、中介者、尋夢人、小廢青、打雜工、小書僮，那麼你是藝術的＿＿？因為＿＿。

小說家，比起研究史實來說，我更喜歡說夢幻故事。

將汪洋蔓延的藝術文獻史料，穿針引線成引人入勝的小說情節。

——林晏

3
影像幻術

鬼影幢幢世紀末：
以梅里葉作品看早期電影與視覺文化

陳雅雯

● 默片導演梅里葉為何喜愛十九世紀的魔術表演？
● 其電影中的娛樂奇觀場面是怎麼執行出來的？

　　如果你能穿越時空，來到十九世紀巴黎的義大利人大道，你將發現自己正淹沒在一系列獵奇闇黑的娛樂節目中：斷頭分身術、骷髏光影秀、降靈會（西洋版

觀落陰）。彼時，電影院這樣的空間還不存在，電影觀眾還未形成，但是觀「影」經驗已行之有年。是什麼「影」呢？從視覺特效角度而言，是鬼影；從科學角度而

① 魅影秀。H. Valentin，《羅伯特的魅影秀》（Étienne-Gaspard Robert's Phantasmagoria），《如畫寶庫》（*Le Magasin pittoresque, 1833-1938*），1848 年

言，是投影、光影。

電影的起源之一，來自對十八世紀屏幕實踐（screen practice）如幻燈秀（magic lantern）、魅影秀（phantasmagoria）①的繼承；接著與十九世紀特效攝影、魔術劇場、奇幻童話劇（fairy plays）等共享部分視覺語彙，特別是電影在草創時期的技巧：溶接（dissolve）與多重曝光（multiple exposure），其實在此前已廣為流通於其他娛樂形式，從而積累成一種準電影（或前電影）的集體視覺經驗。

如以早期默片巨匠，法國導演喬治·梅里葉（Georges Méliès, 1861-1938）作品為例②，能更好地探討十九世紀末，當電影肇生之際與當時視覺文化間的聚合關係。本文主要聚焦魔術劇場、特效攝影、電影三者之間在形式與技術層面的過渡、實驗發展等現象，兼談世紀末巴黎的都會空間與娛樂工業如何創造了一個異質共生的視覺文化環境。在此脈絡下，電影首先是作為一種視覺實踐與文化形式，與鄰接的其他媒體有著界線模糊的游移關係，而非今日所認知具有獨立自治性的藝術形式。梅里葉的多數作品，首重奇觀的展示，敘事則為次要，這反映了電影在當時作為一種新興媒體的處境：穿插在眾多綜藝形式之中，必須在最短的時間內、提供最大的視覺驚艷。

前電影時期的一道靈光

普遍的說法是，梅里葉是電影先驅，然而，他更像是前電影時期（pre-cinema

②青年梅里葉肖像。時年二十七歲，剛接掌羅伯胡丹劇院，意氣風發。圖片來源：（法國電影中心梅里葉博物館展覽圖錄）*Méliès: La Magie du Cinéma*, Laurent Mannoni, FLAMMARION 2020, p.14

era）之視覺文化的引魂人。其作品位在新舊媒體交融的折衝點，從十八世紀的魅影秀（phantasmagoria）與幻燈秀（magic lantern）為起點，這兩種以投影裝置為基礎的視覺形式，透過光影變化所創造出的鬼魅般影像，被接引至十九世紀末的劇場，在梅里葉的鏡頭下轉生，他以固定的攝影機位置、搭配場面調度，經營一種畫板式（tableau）的展示美學（the aesthetic of display），打造出法式奇觀影片（cinema of attraction）的品牌光環，在二十世紀初的十年間，熱銷大西洋兩岸。後來，當格里菲斯（D. W. Griffith）與艾森斯坦（Sergei Eisenstein），對鏡頭語言與剪輯張力的倚重，電影至此朝向閉鎖

性、聚合式敘事發展（cinema of narrative integration），一路直奔而去。然而，歷史總是慈悲又殘酷，雖然梅里葉作品一度被電影發展的浪潮拋棄在後，其對電影特效的啓蒙與貢獻，或隱或顯地持續至今。這一切得從1884年，一個來自巴黎的鞋業小開，如何在倫敦西區劇院流連忘返說起。

　　梅里葉生於一個以經營鞋業致富的殷實家庭，在三兄弟中排行老么。父親一直希望兒子們能繼承家業，因此在1884年將梅里葉送到倫敦進修英文，爲將來在當地開業鋪路。然而，這位富二代小開無心事業，反而經常拜訪劇院群集的西區（West End），尤其是當時最負盛名的魔術劇場「埃及廳」（The Egyptian Hall），成了他的啓蒙地。在此，他見識了風靡英倫觀眾的表演劇目，以及劇院營運的市場潛力。回到巴黎，他將繼承

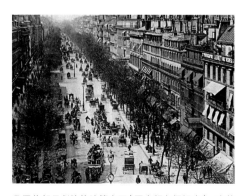

③羅伯胡丹劇院的建築立面（圖中顏色標記處），座落於義大利人大道，是十九世紀末巴黎的新興娛樂區，聚集了眾多的歌劇院、小劇場、音樂廳以及相關產業的服裝道具店、攝影工作室。這條大街於1920年代中期重整，許多戲院遭拆除。圖片來源：十九世紀末明信片，作者收藏。

自父親鞋業工廠的股份，讓渡給其他兄弟，換得一大筆現金後、買下羅伯胡丹劇院（Théâtre Robert-Houdin）③，同時身兼營運者、導演、布景師、台前表演的魔術師，這年，他才二十七歲。

　　到了1895年十二月，他在巴黎大歌劇院旁一間咖啡廳的地下室，參加了盧米埃兄弟的電影試映，萌生跟進之念，開始拍片之路。他畢生製作了五百部以上的影片，如今留存下來、經過修復整理、而還能映演或發行影碟的，約有兩百部。他的影片多數攝於室內，拍片地點位於巴黎近郊一間他所自建的片廠。這棟建物以玻璃與鋼鐵爲主結構，外觀近乎透明，主要功能是吸納最多的自然光以利拍攝。根據梅里葉於1907年在〈電影觀點〉（Les Vues Cinématographique）一文中的自述，片場內部，仿造劇場結構組裝了一個舞台，設置地板活門、懸吊升降、活動景片等等機關裝置，舞台正前方的另一端，則架設攝影機。如此形成一種畫板式（tableau）的攝製空間，梅里葉得以在其中進行各種拍片技巧的實驗，成品可以在他自己的劇場映演，也出售給其他劇院、以供穿插在各種劇目中播放。

靈媒與機關：世紀末舞台的黑魔法

　　回到梅里葉的啓蒙時期，十九世紀中後期的倫敦西區成爲新興娛樂特區，都會空間的擴張與人口增加，促成中產階級劇場觀眾人數的成長，風生水起之

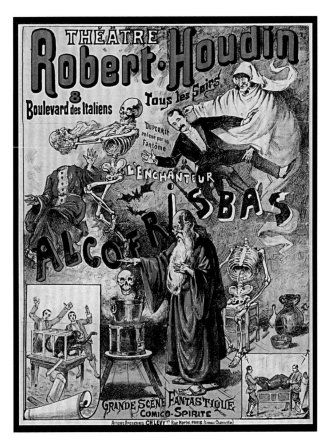

際，位於皮卡迪利圓環的埃及廳，堪稱當時觀看魔術表演的首選，不僅有常駐的魔術師持續創造新劇目，也邀請歐洲名家到此巡演。為了考證梅里葉在1884年可能觀賞過那些劇目，我們可以從埃及廳當時刊登的報紙廣告一窺端倪。現藏大英圖書館的報紙資料庫中，可以找到十九世紀發行於倫敦的《晨間郵報》（*The Morning Post*），當中曾經刊登了以下這則廣告：「魔術師馬基連與庫克，埃及廳，皮卡迪利，呈現獨一無二、精采絕倫的娛樂。每日演出兩場，下午三點與

晚間八點。票價從一到五先令不等。節目包括：讀心術、達凡波兄弟的降靈會、道寧夫人的降靈會，當中將呈現骷髏與其他驚奇創新。全套節目將為您提供倫敦最佳娛樂。」[1] 同年，刊登於另一份報紙《標準報》（*The Standard*）的廣告介紹如下：「馬基連與庫克的夏季新節目，埃及廳，從頭到尾絕無冷場！每日下午三點開演，逢周二、四、六加開晚間八點場。節目包括：永生靈藥、音樂與腹語術、自動風琴、閃電素描、道寧夫人的降靈會。」[2]

從這兩則廣告所揭示的節目內容，我們可以發現兩大主題：超自然主義與機關裝置。所謂降靈會的表演，其實也是基於機關裝置的安排、搭配投影、在舞台上呈現靈異現象，尤其骷髏影像更可視爲前述十八世紀魅影秀的遺緒。上述廣告中的〈達凡波兄弟降靈會〉與〈閃電素描〉這兩套節目曾被梅里葉採用爲影片題材，而骷髏更是經常出現在他的影片中。埃及廳的節目或許影響了梅里葉的靈感創作，但更有可能的是，這些節目除了在英倫造成轟動，也在歐陸廣爲流通巡演，而成爲梅里葉無可迴避的取材來源。因爲在當時，一部影片的競爭對手並非其他影片，而是魔術、雜技、芭蕾等舞台表演，而梅里葉的策略正是沿用原本已被觀眾熟知的魔術劇目，匯入電影技巧加以更新，而再創驚奇。意即，同一主題的戲法（trick），在舞台上是透過機關轉換、演員走位來完成，到了電影版本，則透過攝影技巧與剪輯而成，可以說，從劇場到電影，這兩種媒體的更替，在梅里葉這一例上，首先是技術的更替，隨之牽動美學形式的轉換。我們再舉一例來詳加說明。

梅里葉所經營的羅伯胡丹劇院，曾經推出了許多套舞台斷頭術的表演。從其中一幅海報的主視覺可以看出，強調了漂浮幽靈、骷髏身首異處的種種驚駭場面④。

斷頭術的舞台戲法如何完成？梅里葉對他的魔術技法向來諱莫如深，當然是基於魔術界守密的一種集體默契，直到暮年，他才願意揭露製作細節。在1928年出版的魔術專業職人雜誌《說變就變》（Passez Muscade）當中，他以圖文並茂的形式解釋了斬首秀《頑強不屈的斷頭者》（Le Décapité Récalcitrant）的執行技術⑤：首先是精密的走位設計，舞台上標記大大小小的記號，提醒魔術師、助手、替身演員的位移動線；接著是製作比眞人尺寸更大的人偶，頭部可輕易扯落，人偶內藏著身形嬌小的演員、以操縱偶的肢體動作；至於斬落的人頭依然可以說話的戲法，則是將演員藏身在一個特別設計的櫥櫃中，只露出頭部，臉部化妝成跟人偶一模一樣的造型，頭部以下則以鏡面反射的技巧，創造出空無一物的幻象，好似人頭懸置在空中，實則全身隱藏在鏡後。而舞台上不時走跳的骷髏，則是從舞台頂端裝設驅動機關、進行懸吊式操偶。整套戲法訴諸於分秒不差的快速走位、精密計算的投影、流暢的機械裝置操作。

然而到了電影中，斬首場面又是如何執行？以1903年的影片《可怕的土耳其劊子手》（The Terrible Turkish Executioner）爲例⑥，劊子手揮刀向著成排鎖在一起的四名囚犯，一刀砍下所有人頭，而無頭的四個軀體還可以同時坐下。這幕奇觀以一種電影技法達成：替換（substitution）。揮刀落下之際，停格，再度接上的鏡頭中，地上已經散落四個道具人頭；而坐下的四個無頭人，其實是

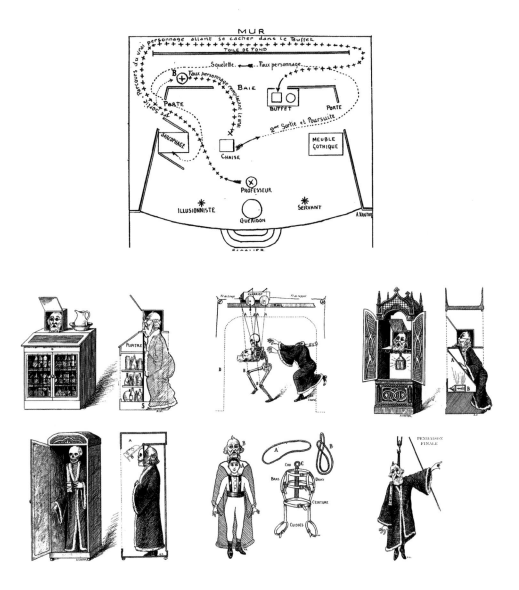

⑤梅里葉手繪的設計草圖，詳述了舞台機關的設置與執行。專業魔術雜誌《說變就變》（ *Passez Muscade* ），1928年。

⑥梅里葉導演，《可怕的土耳其劊子手》，1903 年。

演員們在頭上罩著黑布，以便隱入背後的黑色背景，鏡頭中看起來就有了無頭的效果。

　　至於人頭開口說話的戲法，還可從其他多部梅里葉影片找到實例⑦。1898 年的《四顆麻煩的頭顱》（The Four Troublesome Heads）片中，梅里葉抱著吉他，與放置在桌上的另外三顆頭顱，一起歌唱；1901 年的「有著橡皮頭的男人」（The Man with the Rubber Head），梅里葉的頭像出現在背景的壁龕中，由小變大，還可與前景的分身互動對話；1900 年的《魔法師與活人頭》（Triple Conjuror

and the Living Head）片中，梅里葉與自己的複製分身，各自坐在一張桌子的兩旁，桌上置放著一顆會說話的人頭。這些影片中層出不窮的「談話頭」（talking head），都是以疊影（superimposition）技巧創造出來，影片中都有著相同的黑色背景，以利疊影的呈現。

舞台「斷頭術」的跨媒體演繹

　　前述實例中的斬首場面與「談話頭」（talking head）奇觀，其實早在電影出現前，就是歷久不衰的熱門題材。十六世紀晚期，瑞格諾·史考特（Reginald Scott）

⑦ 由上至下：《有著橡皮頭的男人》，1901年；《四顆麻煩的頭顱》，1898年；《魔法師與活人頭》，1900年。皆為梅里葉導演。

所著的《巫術的發現》,是英語世界第一本描寫有關魔術戲法的專書,其中記錄了當時在倫敦市集出現名為「施洗約翰的斷頭」的表演[3]。到了十九世紀,斬首秀與「談話頭」已成魔術劇場的固定節目,其執行一如前述梅里葉所揭露的,透過道具、走位、機關等完成。而在電影中,則得力於攝影與剪輯技術的發展,以一種更輕盈、俐落、戲謔的效果呈現。

綜上所述,一個古老題材,從劇場到電影之間的過渡,發生了種種技術上與視覺效果上的遞嬗轉變,當中不能不提的是十九世紀特效攝影的介入。攝影

術的萌生與發展帶來的是對人臉頭像之「真」、之「寫實」的追求,攝影逐漸取代肖像畫,成為中產階級熱門的視覺消費品。根據法國藝術史家丹尼爾·阿海斯(Daniel Arasse)在其著作《斷頭臺與恐怖》(The Guillotine and the Terror)中的分析,整個十九世紀的法國,似乎陷入一種對頭像的集體狂熱,上溯自十八世紀末,法國大革命斷頭台人犯的畫像、到十九世紀罪犯與精神病人的頭像,這些圖像以一種近似特寫鏡頭的方式呈現,為當時大眾帶來一種獵奇的視覺趣味。而新興的特效攝影如何為這種狂熱與需求服

⑧圖片來自1897年出版的《魔術：舞台幻覺與科學轉移應用》（Hopkins, 427）

務？參考當時兩張照片，可以發現疊影技法已經普遍運用在此一主題⑧。

　　將這兩張照片，與前面梅里葉的電影劇照相比，可以發現構圖上的諸多相似。可以說，他以劇場導演的背景，要在電影中重現舊有題材時，借鏡了時興的特效攝影，以此完成了對舊戲法的替代（replacement）與更新（renewal），將執行奇觀的技術帶到另一層面。

　　透過前述實例，我們可以將梅里葉的作品視作一種媒體介質性（intermediality）的範例，透過對舞台技術、特效攝影、電影三者的整合，產製

了一批混種的視覺實踐，映照出當時紛然雜陳的視覺文化。透過拆解他片中的影像戲法、與十九世紀劇場技術的並置比較、並爬梳前電影時期從十八世紀以來的投影實踐，我們可以重新檢視，所謂電影起源的歷史座標，是否還有位移與重置的可能。

1 *The Morning Post*（London, England）, Wednesday, January 02, 1884; pg. [1]; Issue 34797. Source: 19th Century British Library Newspapers: Part II.
2 *The Standard*（London, England）, Saturday, August 23, 1884; pg. [1]; Issue 18754. Source: 19th Century British Library Newspapers: Part II.
3 Reginald Scott, *The Discoveries of Witchcraft*（England: EP Publishing, 1973）, pp. 286-287.

參考資料：

Albert A, Hopkins, *Magic: Stage Illusion and Scientific Diversions including Trick Photography*（New York: Arno Press, 1897）
Daniel Arasse, *The Guillotine and the Terror*, trans. Christopher Miller（London: Penguin Press, 1989）
Frank Kessler, 'Melies, Georges', *Encyclopedia of Early Cinema*, ed. Richard Abel（London: Routledge, 2005）
Georges Méliès, 'Les Vues Cinématographique', *Annuaire Général et International de la Photographie*, ed. Librairie Plon, 1907. 英譯文本：'Cinematographic Views', Richard Abel, *French Film Theory and Criticism: a History / Anthology, 1907-1939*（Princeton, N.J.: Princeton University Press, 1993）
Ya-Wen Chen, David Pfluger and Oliver Hasler, *Visiting Georges Melies: A Cinematic World Lost And Found-A 3D Model of The Boulevard Des Italiens*, EVA Berlin, 2018. Elektronische Medien & Kunst, Kultur und Historie: 25. Berliner Veranstaltung der internationalen EVA-Serie Electronic Media and Visual Arts, Heidelberg (GER)
— 'Le Décapité Récalcitrant: Bouffonnerie Fantastique', *Passez Muscade: Journal des Prestidigitateurs Amateurs and Professionnels*, No. 47, 1928
Reginald Scott, *The Discoveries of Witchcraft*（England: EP Publishing, 1973）本書為1584年古本的重印版。
The Morning Post（London, England）, Wednesday, January 02, 1884; pg. [1]; Issue 34797. Source: 19th Century British Library Newspapers: Part II.
The Standard（London, England）, Saturday, August 23, 1884; pg. [1]; Issue 18754. Source: 19th Century British Library Newspapers: Part II.

快問快答

撰稿人

陳雅雯

〈繪聲繪影一時代－陳子福的手繪電影海報〉作者
〈不存在的維梅爾〉譯者
瑞士旅遊局、伯恩歷史博物館、愛因斯坦博物館教育專員

Q1 如果可以穿越時空，最想和哪位藝術家聊天，為什麼？

波希（Hieronymus Bosch），想問問他，「不管你嗑了什麼，都給我來一點。」

Q2 藝術史讓你最開心或最痛苦的地方？

想了很久，有苦嗎？是個很愉快的領域呀！

Q3 如果可以，你最想成立什麼樣的美術館？

內建時空隧道的美術館，可以隨時請畫家來做Artist's Talk。

英國倫敦大學伯貝克學院人文與文化研究博士，中央大學藝術學研究所碩士。研究十九世紀視覺文化與早期電影。曾任翻譯、資深廣告文案、藝文雜誌、數位媒體特約撰述。

—— 陳雅雯

4

複製畫和他們的產地：
談攝影集《眞實的僞作》

張慈彧

① 沃爾夫，《真實的偽作》#27，〈蒙娜麗莎與無名〉（Mona Lisa and unknown），攝影，2005年，
50.8×40.64 公分。圖片承蒙邁克爾·沃爾夫團隊提供，© Courtesy of Michael Wolf Estate.

藝術家邁克爾・沃爾夫（Michael Wolf, 1954-）於 2011 年出版攝影集《眞實的僞作》（Real Fake Art，中文名稱爲筆者自譯），該系列作品拍攝於 2005 至 2007 年間，以中國深圳市的大芬藝術村爲舞台。沃爾夫拍攝這個生產複製畫的村落，安排畫師與其作品在街道上合影，並且註記了作品所複製的藝術家姓名，以及複製作品的出售金額。

大芬村的面積只有 0.4 平方公里，過去村民原有 200 人，如今成爲國際知名的油畫產地和交易中心，匯集了超過兩萬名畫師，有上千家以批發出口爲經營傾向的畫廊業者。累計至 2015 年爲止，大芬村交易額超過 42 億人民幣。1989 年香港畫商黃江到此地設立公司，承辦來自香港的訂單，臨摹各種世界名畫，開啓該地作爲複製油畫產地的濫觴。

《大芬麗莎》站上世博會舞台

2010 年上海舉辦世界博覽會，深圳館便以大芬村帶起的經濟奇蹟爲主題，以當代策展的手法展出，並被上海世博局評選爲示範案例館。策展團隊選定「大芬村製造」中最爲大宗的達文西（Leonardo da Vinci, 1452-1519）《蒙娜麗莎》，藉由大芬村 500 多名畫師同時創作 999 塊尺寸略微不同的畫版，組成巨幅的《蒙娜麗莎》畫牆，並將這個裝置作品命名爲《大芬麗莎》。這件集體創作的作品彰顯了大芬村的藝術生態：由畫師的個人筆觸建構起巨型的複製生產鏈。不過在沃爾夫的鏡頭下，大芬村卻不是單純的複製油畫產地。

沃爾夫於 1954 年出生於德國慕尼黑，1976 年在德國埃森大學（University of Essen）師事提倡主觀攝影（Subjective Photography）的奧托・斯坦內特（Otto Steinert, 1915-1978），並獲得視覺傳播學位。沃爾夫於 1994 年開始他攝影記者的職業生涯，爲德國雜誌社斯特恩（Stern）於香港工作了 8 年。然而由於紙質媒體和新聞攝影的沒落，他在 2003 年起改爲從事藝術攝影。

德國攝影師拍下《真實的偽作》

攝影集《眞實的僞作》中所收錄的 47 件作品中，有 3 位畫師都與他們筆下尺寸不同又各有特色的《蒙娜麗莎》合照。其中一幅肖像裡的畫師，右手扶著《蒙娜麗莎》的同時，左手扶著的畫作卻非複製作品①；沃爾夫爲這幅肖像的註解是這樣的：「達文西（左）$27，佚名（右）$27」。沃爾夫如此的操作手法，揭示畫師也有自己的原創作品，然而文字的記述卻反映了大師之名的陰影下，原創作品的無名。所有的畫師支撐著他們的作品，而觀者卻無法知曉畫師之名。顛倒的左右

文字記述也反映著畫師的身體,連同其仿作與創作,藉由攝影鏡頭也成為了純然的觀看圖像。

　　翻到攝影集的目錄,沃爾夫在標題「偽作(Fakes)」底下,羅列出被製作複製畫的創作者之名。這份名單顯示許多現當代藝術家的作品也被模仿的事實,我們隨著沃爾夫的鏡頭,看見大芬村的畫師在不同媒材之間的轉換。例如畫師將盧齊歐·封塔納(Lucio Fontana, 1899-1968)的《空間概念,期望》(Concetto spaziale, Attese)系列作品中②,紅色單色畫與其刀痕的陰影,完全以顏料繪製為複製作品。此外,描繪攝影作品的複製畫作更是多數,以杜塞道夫學派(Düsseldorf School)的作品為例,自其開創者貝雪夫婦(Bernd & Hilla Becher, 1931-2007, 1934-2015)至托馬斯·魯夫(Thomas Ruff, 1958-)的攝影作品,在大芬村的畫師筆下,皆被轉譯為複製油畫。

用鏡頭見證藝術市場的權力結構

　　透過文字傳遞的資訊,我們發現在大芬村這個藝術市場中,作品定價無關

③ 沃爾夫,《真實的偽作》#14,〈無名〉(unknown),攝影,2007年,50.8×40.64 公分。圖片承蒙邁克爾·沃爾夫團隊提供,© Courtesy of Michael Wolf Estate.

④沃爾夫，《真實的偽作》#46，〈河原溫〉（On Kawara），攝影，2007年，40.4×50.8 公分。圖片承蒙邁克爾·沃爾夫團隊提供，© Courtesy of Michael Wolf Estate.

於模仿對象在藝術史的定位，而是取決於材料的多寡，越是大幅的作品便能以越高的價格銷售。於是由畫師自行創作的大型室內像（interior portrait）③的定價，與查克·克洛斯（Chuck Close, 1940-）的巨幅複製畫同樣為400歐元。而觀念藝術家河原溫（1933-2014）記錄下自身行為的《今日系列》(Today Series)④日期畫(Date Painting)，買家則只需要付4.50歐元便能擁有。這不免令人思考，當藝術作品從思想的吉光片羽，轉變為執念的物質欲求時，價格代表著什麼樣的價值？比起原創光環在拍賣市場中成為載浮載沉的獨家商品，以材料物質來量化作品價值，反倒是一種真正能平等受眾的客觀衡量？

沃爾夫的《真實的偽作》系列作品在看似紀實的攝影鏡頭下，呈現了大量卻另類的藝術市場縮影，也表露其中主流藝術世界的權力結構。沃爾夫透過大芬村的案例，以作品取樣和文字記述的兩軸劈開向度，再藉由攝影擷取現實的本質串起重力，向現世實踐中藝術的真實性議題，拋出新的觀點。

本文承蒙藝術家邁克爾·沃爾夫團隊授權並提供圖版作為此次出版使用，謹致謝忱。

參考資料：
Wolf, Michael. *Real Fake Art*, Hong Kong: Asia One Books/Berlin:
　　Peperoni Books, 2011.
高千惠，《風火林泉：當代亞洲藝術專題研究》，台北：典藏，2013年。
Elephant Art: <https://elephant.art/roulette-michael-wolf/>
　　（2019/2/20瀏覽）
端傳媒：< https://theinitium.com/article/20170913-mainland-Dafen-
transformation/?utm_medium=copy >（2019/1/14瀏覽）

撰稿人

張慈彧

中央大學藝術學研究所
台南藝術大學藝術史學系

Q1 藝術史讓你最開心或最痛苦的地方？

不需要產出都很開心，不過產出
完成後也會非常開心！

Q2 如果可以，你最想成立什麼樣的美術館？

讓人感到親近友善的美術館，像
與朋友聊天盤撐那樣探索作品和
藝術家的方方面面。

開心的路上觀察學愛好者，眼睛
總是離不開生活中好看的東西。

—— 張慈彧

── 2 影像幻術 ──

此單元述說現代創作者營造「真實」的種種技法，也揭示了製造影像的各樣動機。自從十九世紀攝影術發明之後，有人又回到費工的手繪幻景畫，有人以暗房技術招搖撞騙，也有人模仿照片而偽造名畫。

Q 哪一個影像幻術最吸引你呢？
為什麼？

Q 在現今視覺特效發達的時代，
你認為影像所表達的「真實」是什麼？

Q 你能在日常生活中，
找到以宗教、商業、或藝術為目的
而產生的逼真影像嗎？

版畫藏奇聞

版畫是印刷技術普及的產物，它有便利複製和傳播的特性，因此能快速呈現社會大眾所關心的事物。相較於油畫作品，版畫量多價低，可以觸及不同階級和族群。無論是木刻、蝕刻或石版版畫，皆能構成書刊畫報的插圖，也能當作宣傳廣告張貼在公共空間，或以單件或連作的藝術品展售，用途相當靈活彈性。總之，透過版畫這一通俗的視覺文化產品，我們能靠近社會脈動和民心所向。

這個單元帶領我們了解中國、日本和歐洲的版畫潮流，閱覽版畫的奇趣風采。如果沒有版畫，新聞傳播和文化事業的推動，會窒礙難行。讀者會發現：

- 中國明代版畫有君臣事蹟、戲曲、園林、教育等豐富面貌，是當時出版業不可或缺的亮點。
- 日本明治時期的浮世繪，不僅不乏重口味的暴力美學，更為當時新聞產業建立功勞。
- 十八至十九世紀的倫敦版畫店，既聚集社會時事的討論，也引領流行趨勢和提供大眾娛樂。
- 法國諷刺漫畫的全盛時代，造就了辛辣且具批判性的版畫風格，使諷刺畫成為人民的喉舌。

版畫藏奇聞

漫談失意文人、儒商與晚明出版業

林麗江

● 出版業是晚明失意文人的營生工具？

● 誰推動了江南興盛的出版文化？

● 附有精美插圖的書籍
　外銷到哪些國家？

　　晚明時期，許許多多的讀書人都希望能考取功名光宗耀祖，所謂的「十年寒窗無人問，一舉成名天下知」，可是就連像是文徵明（1470-1559）這樣的有名文

① 汪廷訥所編的《坐隱先生定譜全集》中的《坐隱先生奕譜圖》，石頭的部分黑白對比強烈，表現出不同於中國版畫或是繪畫的量感。圖版轉引自中國美術全集編輯委員會編，《中國美術全集‧繪畫編20版畫》（上海：新華書店上海發行所，1991），頁66。

人②，也考了數十年，失敗了十一次，還是沒有辦法成功。雖然後來他在嘉靖初年被薦舉進了翰林院，可是因為不是科舉入仕，很被一些人瞧不起，在北京的花費又高，待了三年，最後還是默默回家，退隱於蘇州。在家鄉優遊自在的文徵明，雖然心中還有遺憾，但是藉著從事各種藝文活動，倒也活出一種令人稱羨的生活形態。而且因為書畫出色，人望高，活得又久，最後也就成了蘇州

甚至江南地區的藝文界領袖。整個江南地區充斥著這些科舉不第的文人，他們多數又手無縛雞之力，只能在有錢人家幫襯，或是穿梭於富豪之家，聯絡書畫古董等相關買賣，當個仲介者。若是能從事書畫創作倒是個選擇，像是早先因為科舉作弊案受牽連的唐寅（唐伯虎，1470-1524）③，或是後來的文徵明，也都靠著書畫創作維生。

失意文人，從編輯出版另尋出路

其他地區較為無名的文人，同樣面臨著科舉不成，如何維生的難題。以浙江杭州地區的平民楊爾曾（活躍於十六世紀末到十七世紀上半）為例，在科舉無望之後，他被當地的有錢人說服，雇用來從事文字編輯。楊爾曾後來也開始把出版當作一種志業，編出了不少膾炙人口的書籍，像是編輯了《東西晉演義》的歷史小說啦、《韓湘子全傳》、《仙媛紀事》的神怪小說，同時他還刊有《海內奇觀》一類的觀光導覽手冊、《圖繪宗彝》的圖畫教學書籍，都相當受到歡迎。《海內奇觀》甚至後來還出現翻刻本，《圖繪宗彝》傳到日本也出現了日本的翻刻版，就是所謂的和刻本。對於失意的文人來說，如果無法創作書畫作品，出版業是他們較能掌握的行當，既能用來營生，又能藉以博取聲名。

另有一位來自徽州地區的汪廷訥（約1550-1625之後），也是參加科舉不第，當時差不多是十六世紀末左右。他似乎擁

③ 唐寅，《西洲話舊》，紙本水墨，明代，110.7×52.3
公分，藏於國立故宮博物院。此作為唐寅為其友人西
洲所題寫的書畫軸，畫上唐寅題有「醉舞狂歌五十年，
花中行樂月中眠，漫勞海內傳名字，誰信腰間沒酒
錢？」很有一種自怨自艾之感。

② 文徵明，《江南春》，紙本水墨，1547年，
106×30 公分，藏於國立故宮博物院。文徵
明是江蘇長洲人，學畫於沈周，為明四大家
之一。此圖秀麗雅致，春意淡然。文士一名
獨自泛舟，很可能是文徵明自況之作。

有較為豐厚的家產，放棄科舉之後，後
來也捐錢買了些官職來做做，但是他又
似乎無法滿意這樣生活。因為家產充
裕，營生或許不是最大的考量，如何成
名，可能是他最在意的事情。但是，有
什麼樣的事業可以讓他成名呢？他注意

到了出版業的可能性。十七世紀的中國江南，藝文活動非常的興盛，出版業發達，商業書坊大量出版了許多童蒙用書、戲曲、小說、科舉用書與日用類書等等。

為了能吸引買者，精美的插圖往往是很大的賣點。涉足這些文化事業的人，有各式各樣的理由，但是失意的文人跟挾帶著大量資金的商人，特別是受過教育的儒商，是相當重要的推手，聯手推動了晚明印刷出版業的興盛。汪廷訥既是落第文士又是有錢商人，充分知道經營出版業的可能性。如果經營得當，既可賺錢，也能博取聲名，有了聲名還能賺更多的錢。他的同鄉好友方于魯（1541-1608）就是這麼操作著，這個徽州製墨商人，在1588年左右出版了《方氏墨譜》④，而且在徽州著名文人汪道昆、汪道貫兄弟的加持之下，把自己所製墨的墨樣集合成譜，加上精美的墨錠到處送人，墨譜裡雕印精細的版畫，引起了相當大的迴響。方于魯也就逐漸跨出徽州地界，成了江南地區有名的製墨者。

書籍流通帶動出版人影響力

然而，這種在萬曆年間利用出版來博取聲名，甚至藉以明志，或許是從宮廷就開始蔓延開來的風潮。在萬曆初年剛剛掌權的張居正（1525-1582）知道，改革的路上充滿障礙，於是利用出版這項利器來為自己的政治改革鋪路。《帝鑑圖說》⑤是他為當時只有十歲的萬曆小皇

（1573-1620在位）所編的書籍，一本帶圖的皇家教科書。在1572年底小皇帝登基前，他率領了幾位大臣共同編成了這本書。如果只是單純作為皇帝的教科書，只要維持原來手繪手抄的書本形式就好。但是張居正後來卻把這本教材出版成書，顯然是希望能夠廣為周知，甚至許多為了討好張居正的地方官員還幫忙重新印製，更加強了這本書的流傳。

這種作法也被另外一位大臣所仿效，焦竑（1540-1620）編有《養正圖解》⑥，原來是要給萬曆的皇長子當作教科書的文

④ 方于魯所作的《方氏墨譜》一書，是他製墨業成果的最佳展現，書中包含有三百多張墨樣，開啟了明代此類墨書的先河。圖版轉引自《方氏墨譜》，卷5，頁7a（現代重刊明本，北京：中國書店，1990）。

⑤ 張居正所編纂的《帝鑑圖說》中的「剪綵為花」一景，描寫隋煬帝的荒淫無道。圖版轉引自町田市立國際版畫美術館編，《近世日本繪畫と畫譜·繪手本展》vol.2（東京：町田市立國際版畫美術館，1990），頁58，圖版21-65。

本。但是因為他獨自將書獻上，沒有知會當時也擔任講官的其他官員，反倒被同僚所排擠，最後使得這本書也無法順利成為皇子的教科書。受到這種挫折後的焦竑，把他所寫的書帶到南京，找了當時著名的畫家丁雲鵬（1547-1628）幫忙繪製了插圖之後出版。精美的插圖，加上淺顯易懂的文本，以及原來是要作為

皇子教科書的用途，顯然吸引了眾人的注意，馬上成為暢銷書。而焦竑在書中自我彰顯的部分，也隨著書籍的流通，而廣為人知。

徽州地區，不只是上面所提過的方于魯，另外還有也同樣是徽州製墨商人程君房（1541-1610之後）所刊印的《程氏墨苑》，他把墨上裝飾紋樣的稿本，收集

⑥焦竑編成，丁雲鵬配圖的《養正圖解》書中插圖，刻畫十分精美。圖版轉引自《養正圖解》，頁109a（現代重刊明本，焦竑，《養正圖解》，北京：北京圖書館，2000）。

起來印製成書。這本《程氏墨苑》有五百多種紋樣，當中甚至收有來自日本和西方的銅版畫⑦⑧。程君房跟方于魯有著很複雜的恩怨情仇，為了要勝過出書在前的方于魯，程君房兼容並蓄的收錄眾多的紋樣，早年的版本還有一版多色的印刷⑨，印刷的紋樣也相當的精美細緻。雖然是以仇恨出發，卻開出了美麗的果實。

總之，晚明時期的版畫發展到一個高峰，當中還混有不少的外來文化。而且，書籍上的插畫，比起傳統的繪畫，似乎更能接受外來的新風潮。前面提到的汪廷訥，他也出版了許多的書。汪廷訥的出版事業十分多樣，除了園林版畫《環翠堂園景圖》之外，尚有為數不少像是《環翠堂樂府》的附圖戲曲書刊的出

⑦ 被標為「天主」的聖母子像，收於程君房所編的《程氏墨苑》中，國立故宮博物院藏本。然而本幅插圖原來是仿自作於日本的銅版畫，可以看出當時的天主教版畫部分來自歐洲，部分來自日本。

⑧上：〈信而步海〉，收於程君房所編的《程氏墨苑》中，大約是 1610 之後所出版，圖中明顯看到中國工匠模仿西方版畫，卻又保留了中國繪畫的某些特色。圖版轉引自《程氏墨苑》（現代重刊明本，程君房，《程氏墨苑》，收於《中國古代版畫叢刊二編》第六輯下，上海：上海古籍出版社，1994 ）。

⑨下：「玄國香」墨圖收於程君房所編的《程氏墨苑》，本幅圖以一版上多色的方式印刷，精美異常。圖版轉引自《程氏墨苑》，卷 2 下，頁 11b。（現代重刊明本，程君房，《程氏墨苑》，收於《中國古代版畫叢刊二編》第六輯上，上海：上海古籍出版社，1994 ）。

版。爲了他最愛的圍棋，汪廷訥也編有《坐隱先生定譜全集》，其他尚有《人鏡陽秋》、《坐隱先生集》十二卷、《無如子贅言》一卷等，可說是著作等身。在《坐隱先生定譜全集》裡，有張《坐隱先生奕譜圖》①，圖上的岩石明暗的對比非常的強烈，讓人不禁懷疑，汪廷訥是不是見到當時傳到中國的一些西方銅版畫，以致於他也將這樣奇特的效果展現在書中的插圖中。

晚明文化輸出朝鮮、日本

同時，晚明的書籍與版畫也大量輸出到朝鮮、日本等地，對他們的文化帶來不小的影響。譬如剛剛提到的《帝鑑圖說》，或許是十六世紀末豐臣秀吉（1537-1598）派遣大軍侵略朝鮮時傳入日本。戰爭期間，朝鮮的書籍與工匠被大量的帶往日本。朝鮮跟明代中國的交流頻繁，書籍更是大量流通。中國出版的《帝鑑圖說》很可能在戰時從朝鮮傳入日本，這本書引起了豐臣秀吉的兒子豐臣秀賴（1593-1615）的重視，命人重新以活字排版出版。

豐臣秀賴當時很可能也是拿這樣的一本書，來展現他才是天命所在之君，以便遏止德川家康（1543-1616）的野心。無論如何，《帝鑑圖說》就在日本流行了起來。後來書中的中國君臣事蹟圖像，又被日本的狩野派畫家使用，成爲繪畫的題材，繪製出許多大型的帝鑑圖障壁畫或是屏風⑩。原來的小小書刊插圖，變成了日本幕府將軍殿堂上具有重要象徵意涵的繪畫，無論是豐臣幕府或是德川

⑩狩野探幽所畫的〈露台惜費〉，是《帝鑑圖》障壁畫中的一景，現藏於日本名古屋城，轉引自名古屋城綜合事務所編，《王と王妃の物語 帝鑑図大集合》（名古屋：名古屋城特別展開催委員会，2011），頁86-87。

幕府都持續使用著這些圖繪。2011年的NHK所製作的大河劇「江～公主們的戰國」的場景裡，也可見到帝鑑圖。不過《帝鑑圖說》傳入大約是在豐臣秀吉死後的事了，在某些場景裡，卻可以看到豐臣秀吉所在的大堂後面出現帝鑑圖，顯然日本學界的研究也尚未全然擴展至娛樂圈，有些可惜。但是比起在一些三國爭雄的連續劇裡，居然看到日本十七世紀的繪畫被當成古代中國畫來說，日本的NHK還是勝之多多。一笑。

快問快答

撰稿人

林麗江

國立故宮博物院書畫文獻處處長
國立臺灣師範大學藝術史研究所教授
國立清華大學通識中心暨歷史研究所合聘助理教授

Q1 最打動你心的藝術作品是什麼？

上海博物館藏的西湖圖，詩畫相映的作品，唯美而抒情。

Q2 藝術史讓你最開心或最痛苦的地方？

常常覺得自己是偵探，最開心的時候就是找到方法去尋覓答案，最痛苦的地方沒有（造成痛苦的不是藝術史，是伴隨著研究的種種行政與義務）。

Q3 如果可以，你最想成立什麼樣的美術館？

一座可以穿越時空的美術館？想要知道某位畫家的情況，穿越時空。想要看看明代的宮廷如何布置，穿越時空。想要訪問已作古的畫家，穿越時空。以此類推……

認為自己選對了職志，可以悠游於藝術品之間，並探索古今中外的藝術謎團，真是無比幸運。

——林麗江

版畫藏奇聞

你所不知道的浮世繪：
新聞浮世繪的暴力美學

蘇文惠

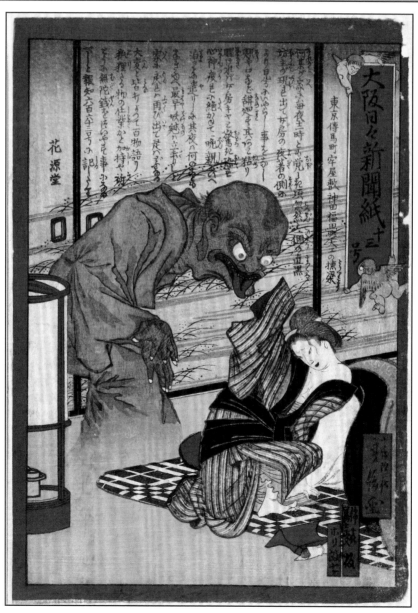

① 長谷川貞信（1848-1940），《大阪日日新聞紙，十三號》，錦繪，24×17公分，早稻田大學圖書館。

● 明治時期的浮世繪是什麼樣貌？
● 新聞出版業與浮視繪為何開始合作？
● 新聞浮世繪表達哪些社會事件？

　　一提到浮世繪，大家心中立刻浮現的作品是葛飾北齋的〈神奈川沖浪裏〉還是歌川廣重筆下寧靜又唯美的江戶城市風情？大家每次到淺草寺一帶玩的時候，是不是多少會想帶一些印有江戶時代浮世繪圖案的明信片、海報或其他商品回家呢？現在當你欣賞這些美麗寧靜的江戶風情浮世繪或歌舞伎演員等非常具有日本典型特色的圖像時，有沒有想過，江戶時代之後的浮世繪是什麼樣貌？

新聞業促成浮世繪暴力美學

　　大家看圖來猜猜發生什麼事了。一個吐紅舌的怪物半夜騷擾女人①，圖中女人害怕地舉起以衣袖，不敢正面直視怪物。是的，這是一個關於夜裡有鬼騷擾女人，還想要舔她的故事。大家再注意到這張圖的右方寫著：《大阪日日新聞紙，十三號》等字。也就是說，這個鬼故事是在新聞報紙上的。

　　如果說鬼故事還不夠吸人眼球的話，編輯們還有其他絕招讓你想看想買新聞，如刊登在《郵便報知新聞錦畫》的情殺事件②。圖中男人正忍著身心極大痛苦切腹自殺，因為他懷疑在橫濱與外國人有染的妻子，一怒之下把兩人都殺了再自殺。有沒有很像我們今天腥、色、羶的╳果日報，原來日本十九世紀中葉

下半的新聞編輯們早就意識到什麼內容能刺激銷售量。

　　從以上例子我們可以看到明治初期浮世繪美學表現的新轉折。當然在江戶末期就有不少鬼故事的浮世繪，但是明治初期開放新聞出版業，放寬審查制度，加上進口紅色合成顏料，大大降低成本，種種外在因素在藝術家與報社合作後，一起促成了浮世繪的暴力美學潮流。道聽途說只為搏人眼球的新聞浮世繪內容，從傳播學的角度看，新聞的本質是「報導受觀眾關注的事實」，亦即今

② 長谷川貞信，《郵便報知新聞，九號》，錦繪，26×19公分，早稻田大學圖書館。

③ 月岡芳年（1839-1892），《郵便報知新聞，663號》，錦繪，1875年8月出版，37.1×25.3公分，三田媒體中心（慶應義塾大學圖書館）。

天對新聞的期待至少是「事實」，但是怪力亂神的故事卻佔滿了當時的新聞版面，可見當時對於何謂新聞的概念還不成熟。不過新聞業與浮世繪的異界結合在當時看來也是有番道理的。

1870 年代，日本報業的重要時代

根據日本學者鈴木秀三郎的研究，「新聞」概念出現是受到西方影響。1862年幕府仿效荷蘭發行的新聞Javasche Courant，發行《官版巴達維雅新聞》，翻譯荷蘭文文章，介紹英美、俄羅斯等外國新聞，後改稱《官版海外新聞》。在1863年左右日本出現了許多「新聞」的用詞，如《日本貿易新聞》、《日本交易新聞》、《橫濱日刊新聞》、《日本每日新聞》等等。鈴木秀三郎認為「新聞」一詞可能是受到中國影響，因為在1850年之後在香港、寧波等地陸續發行的《唐字新聞》、《中外新報》，《江浙新聞》已開始使用。

甚至後來在香港和上海由外國人發行的新聞，也很快被翻譯介紹到日本。不過由於內容都不夠貼近日本人的生活，日本市面上都是曇花一現。1869年明治政府制定新聞報紙發行條例，鼓勵發行，終於在1871年出現了同時報導國內外新聞的《橫濱新聞》，成為真正的日本新聞先驅。接著1872年《東京日日新聞》發行，1873年《郵便報知新聞》，1874年《讀賣新聞》，1875年《東京曙新聞》，1879年《東京朝日新聞》，也就是說1870年代是日本新聞報業出現的重要時期。

浮世繪為日本新聞業市場開疆闢土

在江戶時期浮世繪已經培養出一批消費大眾，如下級武士與一般市民，這也是新聞業者亟欲攻佔的市場，加上浮世繪有鮮豔的色彩，與當時從西方傳入的石版或銅板印刷技術只有黑白和灰階效果相比，浮世繪的視覺效果刺激多了。此外浮世繪產業一向對大眾消費市場的喜好變化非常敏感，能隨時掌握消費者心理的浮世繪藝術家，這也是新聞行銷需要的人才。從東京日日新聞雇用著名浮世繪畫家落合芳幾開始，到1888年之後逐漸衰退，浮世繪曾為開拓日本新聞業市場立下汗馬功勞。

1870年代到1880年末是新聞浮世繪的全盛時期，同一社會事件也因為不同的視覺表現手法而有不同的詮釋。如前面提到的夜鬼騷擾婦女的圖像，由月岡芳年主導的《郵便報知新聞》浮世繪與二代長谷川貞信主導的《大阪日日新聞》便有所差異。首先可以看到兩者圖文排版不同，郵便報知新聞的報導文字集中上方，月岡芳年在下圖中則以灰色沒有具體身體的夜鬼為視覺中心③，彎腰低頭親吻睡夢中的女人，女人眼睛閉上，眉毛深鎖，暗示她只是微感不適，然而一旁男人驚慌失措的表情和手勢暗示整件事的突發和不可思議，在他身邊有一件吊在房門的黑色衣服，更加深陰森詭異的氣氛。

在二代長谷川貞信的版本中，他將整件事的來龍去脈融合在背景的房門。

雖然同樣將夜鬼處理爲視覺焦點，但他筆下的夜鬼則可怕又可愛，沒有腳，衣服和塌塌米幾乎融合，暗示逼近女人的只是巨大的魂魄。女人將手舉起遮頭，害怕地不敢正視夜鬼，希望夜鬼不要再靠近了。衣衫不整大概是被吵醒，還來不及穿好，雙腳朝右意味著她只想趕快溜走。看完一個強調陰森嚇人的感覺，一個則是有點可愛像人一樣的夜鬼，你覺得哪個效果好，會想買哪一份報紙？可見圖像的構圖安排會影響我們如何解讀事件，因此如何多方比較不同立場觀點，綜合形成自己的認知和觀點，可藉此反思當今閱聽者如何以批判性精神看待各家新聞媒體報導。

那新聞浮世繪後來怎麼消失了？浮世繪主要是靠木板印刷，每張圖像都是由好幾位專業的設計師、雕工和印刷工人等一起合作完成，精緻卻也耗時費力，不符合時間成本，無法應付新聞報紙銷售量增加時在短時間內大量印刷的需求，而被新式紙型鉛版印刷取代了。然而浮世繪並沒有完全消失，仍有一些浮世繪插圖出現在報紙中，改爲黑白印刷。此時浮世也轉入另一美學風格，後來出現的新版畫、新浮世繪就是回應了對藝術性與傳統文化的需求，這是後話了。[1]

本文寫作感謝英國聖斯伯里日本藝術文化研究所支持（Sainsbury Institute for the Study of Japanese Arts and Cultures）。

[1] 想看更多早期新聞浮世繪可以參考這個日文網站：http://umdb.um.u-tokyo.ac.jp/DPastExh/Publish_db/1999news/

撰稿人

蘇文惠

美國科羅拉多大學波爾德分校藝術史助理教授，
2021-22 年加州柏克萊大學訪問學者
英國聖斯伯里日本藝術與文化研究所博士後研究員
美國芝加哥大學藝術史博士

Q1 最打動你心的藝術作品是什麼？

冰島丹麥藝術家 Olafur Eliasson 的作品，如《天氣計畫》、《月亮》、《色彩實驗畫》。他的作品關注環境、科學、科技與人之間的互動，兼顧視覺美學，令人耳目一新。

Q2 如果可以穿越時空，最想和哪位藝術家聊天，爲什麼？

我想跟著葛飾北齋當一天的實習生，學習爲什麼他能找到源源不絕的創作靈感，創造出讓全世界的人都喜歡且能找到共鳴的作品。

研究興趣爲東亞近現代美術史、全球現代主義、展示與收藏史、彩色印刷文化史。

—— 蘇文惠

3

版畫藏奇聞

十八到十九世紀的倫敦版畫店

宋美瑩

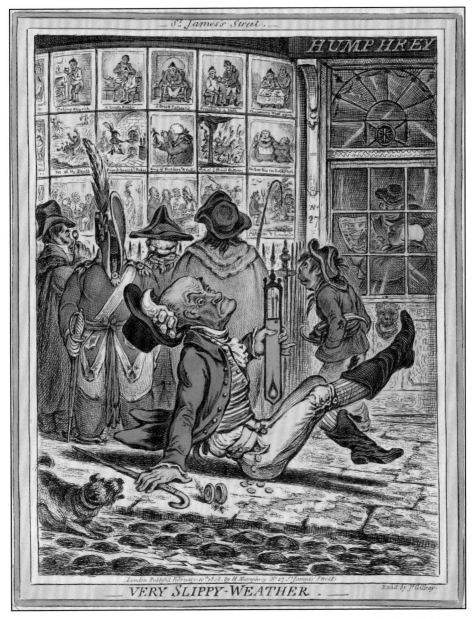

① 詹姆士·吉爾雷（James Gillray, 1756-1815）《極其濕滑的天氣》（Very Slippy-Weather），根據約翰·斯尼德牧師（Rev. John Sneyd, 1763-1835）的草圖所刻印的版畫，韓芙蕊出版，手工上色蝕刻版畫，1808年，25.2×19.4公分，華盛頓國家藝廊。圖版來源：https://reurl.cc/5rAqnR（Public Domain）

● 十八至十九世紀的歐洲版畫店有什麼功能？
● 當時著名的倫敦版畫店有哪些？
● 什麼樣的版畫人氣最高？

十八、十九世紀的歐洲版畫就像今天的電視節目或電腦網路，扮演了傳播新聞、教育知識、政府政策、民間想法，以及娛樂大眾的角色，有時也帶有煽動毀謗等負面作用。在法國大革命的時代，版畫用看似輕鬆與嘲笑的手法，反映了民間各種疑慮不安的情緒，還有更多的是人與社會的變革。隔著狹窄英吉利海峽的英國也是如此，倫敦都會更是版畫店的群聚之地。十八、十九世紀之交，倫敦著名的版畫店如泰晤士河畔皇家藝術學院（Royal Academy of Arts, Somerset House）旁邊，就有來自德國的書商與出版商魯道夫・雅克曼（Rudolph Ackermann, 1764-1834）開設的大型版畫與畫具供應店，[1]對當時藝術的影響和教育功能不言而喻。

位於要道大街上的還有達理（M Darly, 39 Strand, 1770s）、韓芙蕊（Hannah Humphrey, 27 St James's Street, 1797-1817）、泰格（Thomas Tegg, 'Apollo Library' at 111 Cheapside, 1804-1824）、包爾斯（Carington Bowles, 69 St. Pauls Church Yard）、賀蘭德（William Holland, 50 Oxford Street, 1786-1802）等眾家版畫店，都有優秀的設計者和雕版家供應作品給他們出版販賣。

本文以倫敦版畫店為主題的圖像為例，來看十八世紀下半到十九世紀上半版畫與版畫店的功能與角色，歸納起來大致有商業宣傳廣告、當代新聞報導、諷刺社會現象、諷刺政治人物、娛樂大眾、提供便宜裝飾圖像、推動服飾流行等，同一張版畫也可能同時有好幾種作用。

十八世紀末的倫敦街頭，去版畫店看熱鬧

大英博物館素描版畫部門（Prints and Drawings）有一張編號1878,0511.654的無題水彩，簽名者是一位少人知曉的英國畫家艾爾伍德（J. Elwood，英國人，活躍於1790-1800年間），作於1790年，描繪一家位於街角版畫店外人群聚集的景象。[2]版畫店的櫥窗上貼著許多剛出版的新版畫，據典藏網站上的研究資料，其中一張是「惡魔」（The Monster），可能是指1790年發生的一個社會事件，此年初有一位變態男子專門拿刀割刺女子臀部，被當時人稱為「惡魔」。

這張畫表現了印刷店外人潮蜂擁、個個對著櫥窗議論紛紛的景象，包括各階層人士，有穿著時尚的女士與紳士，有推著販賣推車的婦女、扛著貨物的勞工、坐在轎子裡前來的富有人家、腋下夾著卷軸文件的文士，連狗兒都來湊熱鬧，右邊還有個因為擁擠被踩了腳的纏頭男子，著實是個打破階層，人人皆可參與的場所，正如同劇院一般，活生生十八世紀末的倫敦街頭一景。

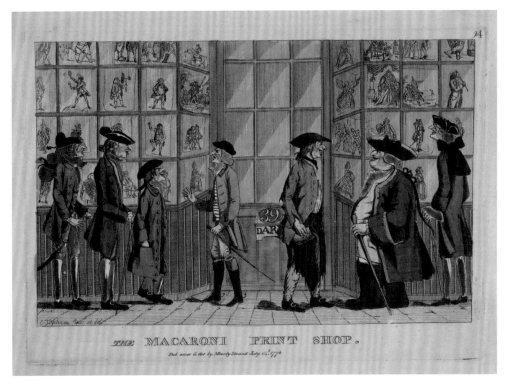

② 愛德華‧托帕漢（Edward Topham），《通心粉版畫店》（The Macaroni Print Shop），馬修‧達理出版，1772年，17.7×24.9公分，© The Trustees of the British Museum, released as CC BY-NC-SA 4.0。圖版來源：https://reurl.cc/W32Lee（Public Domain）

　　這張水彩並非爲某一特定版畫商所做，櫥窗上緣的招牌寫的是「地圖與版畫貨棧」（"Map and Print Warehouse"），並未標明姓名或是哪一家店，廣告作用較低，應該是一幅寫實街景，較少誇張成分。版畫店在此扮演的新聞傳播角色十分明顯。下面便以幾張與此主題類似的版畫進一步說明。

「諷刺畫之母」反映時下流行現象

　　《通心粉版畫店》（The Macaroni Print Shop）②，由1770年代的倫敦知名版畫商達理（Darly）夫婦出版，丈夫馬修‧達理（Matthew Darly, fl. 1756-1779）曾爲名家具商齊本德爾（Thomas Chippendale）所設計的中國風家具雕刻出版商品目錄（*The Gentleman and Cabinet-Maker's Director*），妻子瑪麗‧達理（Mary Darly, fl. 1741-1778）更被譽爲「諷刺畫之母」，所出版的版畫多屬社會諷刺類。[3]

　　《通心粉版畫店》描繪幾位穿著時尚的年輕人聚集在版畫店外的情形。店門上的門牌寫著「39 Darly」，這是瑪麗‧達理在河岸街（The Strand）所開的第三家分店。[4]

　　「通心粉」（"Macaroni"）是指十八世

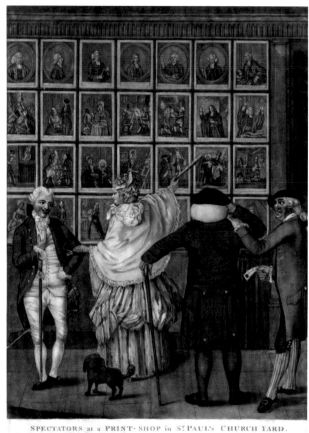

紀一群仿效歐陸時尚的英國紈絝子弟，此字源於一種義大利通心粉，曾到義大利壯遊（Grand Tour）的英國富家子弟回到英國後組成自稱「通心粉社團」（Macaroni Club）的非正式小群體，以誇張的假髮與穿著打扮著稱，成為倫敦的一時流行。達理曾發行一系列「Macaroni」的版畫，正是順應這個市場的需求。[5]

畫中呈現的版畫店代表了都會中平民與貴族階層共有的興趣，也是傳達當代新聞、國際文化、都會現象的交流場所。這張版畫在反映當代倫敦人的日常生活與流行趨勢外，更為達理的版畫店和店裡販賣的最新商品做了最好的宣傳廣告。

社會流行的引領者

《聖保羅教堂庭院版畫店的觀看者》（Spectators at a Print-Shop in St. Paul's Church Yard）③下面的文字，說明本書是位於聖保羅大教堂庭院69號的版畫商包爾斯

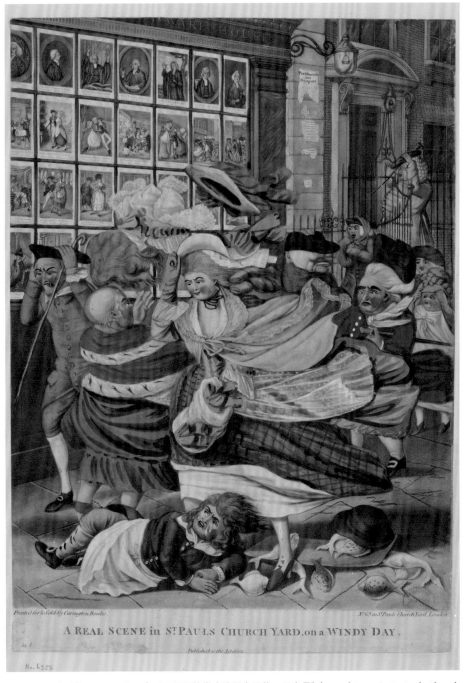

④羅伯特・戴騰（Robert Dighton），《聖保羅教堂庭院颳大風的一天實景》（A Real Scene in St. Pauls Church Yard, on a Windy Day），包爾斯出版，1782-1784 年，35×25 公分，© The Trustees of the British Museum, released as CC BY-NC-SA 4.0。圖版來源：https://reurl.cc/DgVvmd（Public Domain）

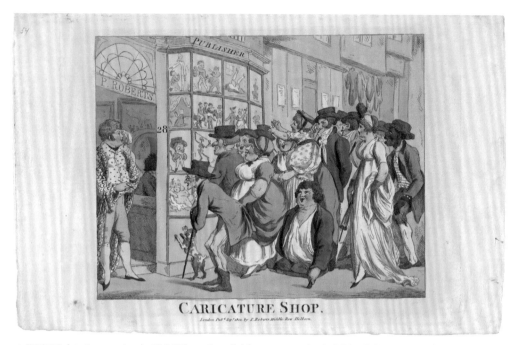

5 《漫畫店》（Caricature Shop），羅伯茲（P. Roberts）出版，1801。現存阿姆斯特丹荷蘭國家博物館（Rijksmuseum, Amsterdam）。圖片來源：https://commons.wikimedia.org/wiki/（public domain）

（Carington Bowles）於1774年發行。[6] 描繪自己店外的看畫人，包括一位穿著華麗的女士拉著同樣時尚的青年紳士，興致盎然地用摺扇指著櫥窗上的版畫；另一位拄著拐杖的藍衣白髮男子正好整以暇地看著櫥窗上的版畫，不料旁邊一個人拿了傳票要逮捕他。

櫥窗上貼的都是這張畫的作者約翰·拉斐爾·史密斯（John Raphael Smith, 1751-1812）所做的美柔汀法（mezzotint）[7] 肖像畫，也都是由包爾斯所出版。除了有為自家出版商和刻版者自己做廣告的作用外，也用稍帶黑色幽默的諷刺筆法，畫出倫敦街頭看似富裕卻隱藏罪惡的都市群像。兩位穿著入時的男女，也猶如櫥窗畫作上走下來的人物，說明版畫也扮演著社會流行的帶領角色。

與此類似，另一張同樣是包爾斯發行，以他自己的版畫店為背景的未著色美柔汀版畫《版畫店外的通心粉小姐和她的情人》（Miss Macaroni and her Gallant at a Print-Shop, 1773），[8] 店外四個人與前一張恰成對比，這張是衣飾富貴的婦人被她的追求者拉著去看櫥窗上的版畫，一邊拿著扇子訕笑；右邊背對著觀眾的黑衣人兩手張開，表示驚嚇，顯然是因為旁邊的男子指著櫥窗上的版畫對他的耳語，腳邊的狗對著他的腳撒尿。畫面下

面的文字，說明調情的男女在嘲笑他人的同時，自己也成了可笑的畫中人。右邊被狗兒撒尿而受驚嚇的黑衣男子，看著櫥窗上的宗教大老，暗示他可能也是教會裡被人諷刺的大老之一。[9]

櫥窗上最上一排是幾位宗教界名人，包括衛斯理（John Wesley）、懷特費德（George Whitefield），[10] 下面則是幽默諷刺畫。包爾斯所出版的這幾張以其版畫店為主題背景的版畫，大致櫥窗上的畫都相似。

這兩張包爾斯的版畫，大抵目的也是為了宣傳他自己的版畫店和店裡賣的版畫，一面嘲笑一面推動時下的流行風潮，同時也暗示都會在光鮮亮麗的表象之外的陰暗面。

雅俗共賞的諷刺性黑色幽默

包爾斯出版的《聖保羅教堂庭院颳大風的一天實景》（A Real Scene in St Pauls Church Yard, on a Windy Day）④這張版畫依然是以他自己在聖保羅教堂庭院的版畫店為背景，描繪店外抵風而走的群眾，包括穿著貂皮華服和假髮帽子被吹跑的狼狽貴婦、拄杖的紳士，還有跌在地上、穿著圍裙的哭泣童工，他賣的魚掉落滿地，被華服婦人踩踏而過。一個貧賤富貴的落差社會，再次出現在眼前，廣告宣傳之外，傳遞的是一種諷刺性的黑色幽默。

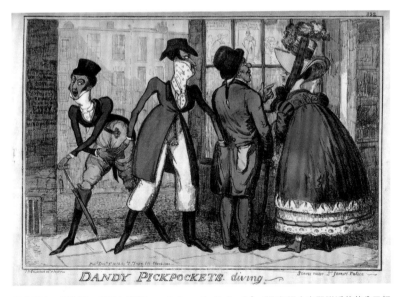

⑥艾賽克・羅伯特・庫克山客（Isaac Robert Cruikshank），《聖詹姆士宮殿附近花花公子行竊記》（Dandy Pickpockets Diving: Scene near St. James Palace），出版於伍德沃德的《諷刺漫畫雜誌──笑罵鏡像》第五冊75頁（*The Caricature Magazine, or Hudibrastic Mirror*, by G.M. Woodward, vol. 5, Folio 75, 1818.）Lewis Walpole Library 圖版來源：https://reurl.cc/AkNgMZ（Public Domain）

題名《漫畫店》（Caricature Shop）⑤的這張手工上色蝕刻版畫，沒有刻版者的名字，但有出版商名羅伯茲（P. Roberts）與出版年1801。羅伯茲（Piercy Roberts）於1801與1806年間在倫敦市中心熱鬧的霍爾本大街上（28 Middle Row, Holborn）開店，畫中店門上的「28」、「P. Roberts」「Publisher」字樣清楚顯示這是為他版畫店所做的廣告。店外同樣擠滿爭看櫥窗的觀眾，包括拄杖佝僂的老者、燕瘦環肥的貴婦、缺腿的殘障人士、黑人、被抱在手上的小孩，連小狗都爬著牆看。而門口面對觀眾站著的，無疑便是店主羅伯茲本人了。

以版畫店為背景，最有名的版畫之作

《極其濕滑的天氣》（Very Slippy-Weather）①大概是以版畫店為背景最有名的一張版畫了，吉爾雷為他的女老闆韓芙蕊（Hannah Humphrey）製作了一套七張以「天氣」（weather）為主題的版畫，每張都以一位中年男子為主角，刻畫各種氣候裡的人的反應，但只有這張是以韓芙蕊的版畫店為背景。畫中店門上的門號與店名，明白寫著「Humphrey」、「27」，畫上方邊緣題名「St James's Street」，正是韓芙蕊於1797-1817年間位於聖詹姆士街27號的版畫店。

畫中櫥窗上貼的都是吉爾雷自己的名作，包括數張以拿破崙為主題的諷刺漫畫。右邊玻璃門內看得到一位酒糟鼻的牧師正和另一個人一起看一張與天主

教事件有關的版畫。店外面有四個穿著類似政客、軍人、紳士、牧人的觀眾聚精會神在看著櫥窗上的版畫，全然沒有注意前景滑倒在地的男子。男子假髮和帽子往後掉落，口袋掉出錢幣和鼻煙盒，另一手卻還緊握著一支溫度計，準確地扣緊了這套版畫的氣候主題。

韓芙蕊出版的吉爾雷版畫是十八世紀末最有名的諷刺版畫，雖然某些與政治相關的立場稍顯保守，也有為當政者發聲之嫌，[11] 但是受歡迎的程度卻不可否認，反映了英國人普遍對對岸法國革命與拿破崙的反對立場。 即使像天氣這種一般英國人最喜歡的家常中性話題，也難免在細微處夾帶了政治議題。

晚期關注於諷刺社會現象

《聖詹姆士宮殿附近花花公子行竊記》（Dandy Pickpockets Diving: Scene near St. James Palace）⑥這張較晚期以版畫店為背景的漫畫，重點已不是版畫或是店面的廣告，而是店外裝扮如紳士、甚至像花美男的扒手，更多是社會現象的諷刺畫。聖詹姆士宮殿附近是倫敦西區屬高級地段，往來人士也多半是富裕人家，這張畫傳達了如此地帶容易遭人覬覦，看似高級區卻也多有犯罪事實，或意在諷刺那些衣冠楚楚卻行事猥瑣之輩。

從十八世紀的通心粉（Macaroni）一族到十九世紀的花花公子（Dandy）[12] 美男文化，都會地區崇尚裝扮到了著迷的地步，卻並不代表內在也同樣受到重視，

甚至成了內外衝突的諷刺。

此外，版畫到了十九世紀已從無法負擔油畫、退而求其次的中下階級專利，變成貴族富豪也有興趣收購的對象。階級的打破在這張版畫上，就更加明顯了。

總結而言，從版畫店圖像的演變觀察，十八到十九世紀的倫敦都會版畫店扮演的角色，反映著時代的政治與社會，更是強而有力的宣傳工具，有如現代影響巨大的傳播媒體，在文化意涵上明顯超越了眾多其他行業。

快問快答

撰稿人

宋美瑩

佛光大學歷史系副教授
台北藝術大學關渡美術館助理研究員
英國 Nottingham Trent University、
De Montfort University 講師

Q1 如果可以穿越時空，最想和哪位藝術家聊天，為什麼？

> 畢卡索，破時代的創意無限。

Q2 藝術史讓你最開心或最痛苦的地方？

> 最痛苦：考證；最開心：考證時找到歷史關聯的證據。

Q3 如果可以，你最想成立什麼樣的美術館？

> 化歷史為奇幻想像的美術館。

專研英國十八到十九世紀藝術史、印刷史、版畫史、書籍出版史。

——宋美瑩

1 Ackermann's Repository of Arts, 101 Strand ('four doors nearer to Somerset House') 1797-1827. British artists' suppliers, 1650-1950, National Portrait Gallery website. 1809 店內一景見 Lewis Walpole Library 館藏版畫 https://reurl.cc/oga9KQ

2 J. Elwood (British; fl. 1790-1800), drawing of a crowd outside a print-shop, 1790, 見 British Museum Collection Online: https://reurl.cc/83gybM。

3 Mark Bryant, "The Mother of Pictorial Satire," History Today, April 2007, Vol. 57, Issue 4, p. 58-9

4 參考大英博物館典藏網站藝術家小傳：https://reurl.cc/dGMVpz。

5 參考維基百科 Macaroni (fashion)：https://reurl.cc/En92mg。

6 "Printed for Carington Bowles, at his Map & Print Warehouse, No. 69 in St. Pauls Church Yard, London. Published as the Act directs [date erased]" (The date June 25 1774 appears on another impression.) https://reurl.cc/Nr7X2n。

7 美柔汀法（mezzotint）是銅版畫技法之一，屬凹版畫，以明暗漸層為其特色，特別適合寫實表現肖像畫，流行於英國十八世紀至十九世紀初。

8 見 https://www.britishmuseum.org/collection/object/P_Heal-Portraits-305。

9 圖片下面的文字寫的是："While Macaroni and his Mistress here / At other Characters, in Picture, sneer / To the vain Couple is but little known / How much deserving Ridicule their own."

10 D. Bruce Hindmarsh, The Spirits of Early Evangelicalism: True Religion in a Modern World (Oxford: Oxford University Press), p. 249. 衛斯理與懷特費德皆是基督新教循道宗（Methodism）的創始者。

11 根據大英博物館網站上吉爾雷的傳記，1797 到 1801 年間首相皮特（Pitt）的英國政府每年付給吉爾雷 200 鎊年金。可見得吉爾雷當時是為英國執政黨服務，所以縱然作的是諷刺漫畫，也是偏向保守的立場。見 https://reurl.cc/9rKZWj。

12 Dandy 的定義，見大英百科全書 https://reurl.cc/dGMVOD。

版畫藏奇聞

藝術界的魯蛇？騎豪豬的小丑！
漫談法國十九世紀諷刺畫家定位的轉變

楊尹瑄

- 諷刺畫家是什麼樣的一群人？
- 他們是藝術界的魯蛇，還是為人民吶喊的媒體人？
- 他們如何爭取言論自由？

　　2015年初震驚全世界的《查理周刊》（*Charlie Hebdo*）恐襲事件發生後，除了關於言論自由的議題外，也有不少報導談到了法國政治諷刺畫傳統。的確，在十八世紀末的法國啓蒙時代，由於圖版印刷技術的進步，諷刺畫的流傳越來越

1 奧古斯特・德斯佩雷（Auguste Desperret），〈瞄準你的鼻子，D'Arg…！瞄準你的眼睛，Bartholo！瞄準你們這些肥豬！〉（"A ton nez, d'Arg…! à ton œil Bartholo! à vous, ventrus!!"），石版畫，《諷刺畫報》，1833年3月28日。圖版來源：Paris Musées.

廣;但眞正發展的關鍵則是在十九世紀的七月王朝時期（1830-1848），查理・菲力彭②（Charles Philipon, 1800-1862）創立了兩份插畫報刊《諷刺畫報》（*La Caricature*）及《喧鬧報》（*Le Charivari*），從此奠下同類畫報的典範，開啟了十九世紀諷刺畫的全盛時代，並對當時的政治輿論與社會文化產生深刻的影響。

菲力彭開啟十九世紀諷刺畫的全盛時代

在正統藝術界人士眼中不登大雅之堂、以扭曲醜化對象來引人發笑的諷刺漫畫，爲何會成爲言論自由與批判者的象徵？我們從當時對「諷刺畫家」角色的闡述，或許能看到一些線索。「諷刺畫家」指的是一群什麼樣的人？他們是譁眾取寵的小丑，還是張牙舞爪的怪獸？

菲力彭本人即是繪者出身，他的兩份畫報更集結了當時最有才華、最活躍的年輕插畫家，包括：杜米埃（Honoré Daumier）、葛杭維（Grandville）和嘉法尼（Gavarni）等好手。但就工作性質和報酬而言，諷刺畫家其實並不是一個正式且專門的「職業」。在畫報中提供圖片，除了和某些報紙固定合作以外，大部分情況是以圖計費，薪資相當微薄；即使是稍有名氣的繪者，也常常必須兼差製作其他類型的圖書插畫，或在好幾個不同畫報間投稿。有一些是已成名的藝術家轉換創作媒材；但更多的是失敗或尚未成功的「藝術家」，一面爲了養家餬口替雜誌畫漫畫，一面仍不放棄當畫家的夢想而

② 納達爾（Nadar），《查理・菲力彭》，攝影，1856年，大都會藝術博物館。

每年將畫作寄給官方沙龍展。所以一般所謂「諷刺畫家」多半是指一位以畫鉛筆圖維生的人的工作之一，定位介於插圖師、報刊合作者與藝術家之間。

支持有信念的插圖作者

十九世紀初以前，這些內容辛辣刺激、容易被當權者盯上的危險圖像，大多是匿名發表的，但是菲力彭改變了這種做法。在他主編的畫報上，每一張圖片都有作者署名，他希望一個諷刺畫家不再是一個無名或必須匿名的人，而是一個有信念的作者，一個「以鉛筆爲武器」、立場鮮明的時事記者，還曾將自己和諷刺畫家們的Q版肖像打上名字，製成《喧鬧報》的刊頭③。

③《喧鬧報》刊頭圖案，1834年1月20日。

荒謬與罪惡的狩獵者

在創立《諷刺畫報》之前，菲力彭曾經當過政治諷刺畫報《剪影》（La Sillouette）的編輯，在這份堅持共和派立場的週刊中，同為編輯的巴爾札克（Honoré de Balzac, 1799-1850）發表了好幾篇探討諷刺畫的文章，試圖為諷刺畫家尋找一個確定的位置：諷刺畫家並不只是一個手執鉛筆的嘲諷者或只是個為報紙畫插圖的人，他有資格躋身藝術家之列，所從事的活動可等同於藝術創作。[1]

但最能說明諷刺畫家職業特性的，還是《剪影》創刊號（1829）的主圖④，由莫尼耶（Henri Monnier）所繪，名為〈古怪有趣的夢〉（"Songe drolatique"），發刊詞大意是說：從前有個大諷刺畫家／大藝術家（Le Caricaturiste / Artiste）和荒謬與罪惡的狩獵者，騎在化身為龍、名喚「批判」（La Critique）的怪獸上，兩者一起在政治世界和社會的每一個角落裡，開啟

了一趟幻想之旅；醒來後，大藝術家發現他的畫冊上畫滿了速寫，描繪了他們在夢中所遇見的人物。編者所要傳達的訊息很清楚：諷刺畫家（藝術家）不應只滿足於複製「無關緊要的風景畫」或神話英雄（暗諷學院派藝術），而是帶著批判的眼光「用政治和道德漫畫將他的獵物口袋裝滿」；而「批判」這個有著老嫗臉孔、戴著「巫婆眼鏡」、「頭髮尖如刺蝟」、「手帶利爪」的「壞仙子」，借給諷刺畫家她的一根頭髮當作鉛筆。

菲力彭繼承了這個結合諷刺畫家與批判者的形象，在自己的《諷刺畫報》裡塑造出「進化版」：諷刺畫家化身為一個身揹鉛筆弓箭、頭戴羽毛、腳穿尖頭鞋、身著鮮豔戲服、專門在狂歡節出來搗亂作樂的小丑①。在1832年的一張《大閱兵》圖中，我們看到右方一個表情猙獰的小丑，騎著豪豬，踩在鋪滿圖片紙張的路上，意氣風發地看著各式政

客從他面前倉皇列隊而過：「**去吧，我的豪豬，去找出那些政府的鬧劇，用你的爪子做上記號，我們去把他們畫出來！**」[2] ⑤這個殘酷小丑的形象，在其後一連串猛烈抨擊時政的漫畫中也不斷出現，把國王和官員們當作戲謔的對象。

魯蛇藝術家變身時事批判家

這樣大膽挑釁的批判，使菲力彭和旗下漫畫家們在數年內入獄多次，報社也幾乎被鉅額罰款壓垮。國王路易腓力最終祭出了媒體審查令，1835年八月底，《諷刺畫報》即將被迫停刊前的最後一期上，菲力彭慷慨陳詞，重申諷刺畫具有強烈的社會角色；他認為自己的諷刺畫報是民眾聲音的傳達者，其中的文章與諷刺畫都是「受到人民的啓發」，作者和諷刺畫家不過是人民的「文字秘書和畫師」。[3]

我們可以觀察到，就是在這種狂熱且壓抑的政治氛圍下，諷刺畫是如何被十九世紀自由共和派的媒體運用，而諷刺畫家的形象從一個魯蛇藝術家搖身一變為有尊嚴、值得敬畏的創作者、敏銳活躍的社會觀察家以及人民的代表，且諷刺畫家不僅是一個批判者，同時也是反抗權威的戰士。這樣的印象深深影響了當時許多知識份子對諷刺畫和諷刺畫家的概念、定義與期待，甚至延續至今。也因此襄富樂希（Champfleury）在他

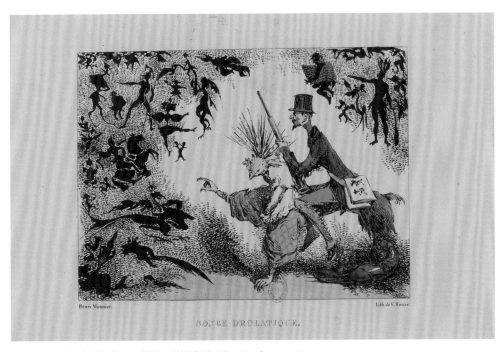

④ 莫尼耶，〈古怪有趣的夢〉，石版畫，《剪影》創刊號，1829年。©BnF。

5 葛杭維，〈1832年10月30日諷刺畫的大閱兵〉
（"Grande Revue passée par la caricature, le 30 octobre
1832"），石版畫，《諷刺畫報》，1832年11月1日，大
都會藝術博物館。

1865年出版的《現代諷刺畫史》（*Histoire
de la caricature moderne*）中，肯定諷刺畫是
「人民的吶喊」（le cri du peuple），而諷刺
畫家的任務在於「將人民深刻的感受公諸
於世」。4

　　無論如何，諷刺畫家的定位與價值
在七月王朝時期有了關鍵性的發展，使
諷刺漫畫逐漸成為一種特殊的視覺文化
產物，並在十九世紀的法國媒體界與大
眾文化中繼續蓬勃壯大。

1 Balzac, Honoré. "Des artistes." *La Silhouette*, vol. I, 10 & 12 ; vol. II,
 5, 1830.
2 Grandville. "Grande Revue passée par la caricature le 30 octobre
 1832." *La Caricature*, no. 104, 1 November 1832.
3 *La Caricature*. 27 August 1835, no. 251.
4 Champfleury. *Histoire de la caricature moderne*. Paris, E. Dentu, 1865,
 p. vii.

參考資料：

Kerr, David. S. *Caricature and French Political Culture 1830-1848.
Charles Philipon and the Illustrated Press*. New York-Oxford, Oxford
University Press, 2000.

撰稿人
楊尹瑄
國立成功大學歷史學系副教授

Q1 如果可以穿越時空，最想和哪位藝術家
聊天，為什麼？

Nadar。覺得他是一個超級有趣
又充滿冒險心的人。想跟他在義
大利人大道上的咖啡吧喝一杯。

Q2 如果可以，你最想成立什麼樣的美術館？

周圍有森林、開著大窗的老城
堡，每個展間有舒適沙發或發呆
用吊床的美術館。

Q3 作者常在自介中使用這些名詞形容自己，
例如愛好者、中介者、尋夢人、小廢青、打雜
工、小書僮，那麼你是藝術的___？因為___。

藝術的拾荒者。喜歡撿一些路旁
的無名小石頭，擦乾淨擺在一
起，試著尋找它們的身世和故事。

夢境都是在旅行，寫字吃飯都很
慢的風象星座。研究的是十九世
紀的法國，貪看風景畫，喜愛舊
東西。

—— 楊尹瑄

—— 3 版畫藏奇聞 ——

版畫是面向時代的重要窗口，迸發民間的創意和心聲。它有時是市井小民的休閒讀物，有時是新聞報導和政治評論的平台。

Q 此單元的文章橫跨東方與西方版畫，你認為兩者版畫的功能和角色有什麼不同嗎？

Q 如果你能穿越時空的話，你想選擇到哪個書報攤去觀看或收購版畫呢？

性別視角

4

不同的時代與文化，對於性別有不同的態度和價值觀。藝術作品蘊含的性別意涵，有時反映贊助者、創作者的性別觀點，有時召喚觀者的性別認同和想像。多數或主流的性別視角，往往透過藝術傳達而更形彰顯和穩固。少數或另類的性別，例如 LGBTQIA，在以前遭受歧視和偏見的情形下，僅能在作品中隱約暗示。從二十世紀後半葉興起性別平權意識之後，藝術史研究也增廣了女性主義、酷兒理論的取向，重新解構以往父權和異性戀框架下的藝術史觀。

透過藝術史，我們能認識多元的性別符碼和性別氣質，了解不同性別之間的權力關係。例如：

- 杜勒描繪男性浴場中的社交活動和同性關係，傳遞著近代早期歐洲菁英階層的性別觀念。
- 在十九世紀的英國，藝術和攝影作品頻頻出現的瘋狂美麗女子，背後代表著當時文學和社會思潮所界定的女性氣質。
- 當代藝術家進一步運用攝影媒介，記錄和揭露特殊的性別社群，以及刻劃台灣檳榔西施此一特定的職業肖像。

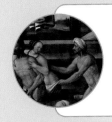
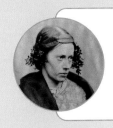
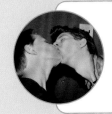

性別視角

情慾澡堂？
審視杜勒的《男子浴場》

游量凱

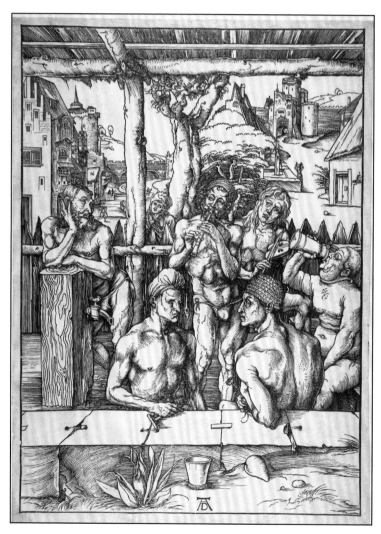

杜勒，《男子浴場》，木刻版畫，1496 年，38.7×27.9公分。圖版來源：https://www.metmuseum.org/art/collection/search/387563。

在文藝復興時期的紐倫堡，杜勒（Albrecht Dürer, 1471-1582）是一名具有高度自覺的畫家，比起油畫，他選擇在德意志家鄉更有技術優勢的印刷版畫進行創作，開創了嶄新的事業格局。自1495年從威尼斯的旅行返鄉後，杜勒開始設計許多別出心裁的木刻版畫。其中最啓人疑竇的，正是《男子浴場》（The Men's Bath）①。有人認爲這只是一幅描繪人們在露天浴場的日常風俗圖像，也有人認爲杜勒效法了義大利藝術中的裸體呈現，想在此畫中效法當時南歐正夯的藝術風尚。

不過，近來也有學者從性別研究的角度出發，認爲案情並不單純，杜勒的《男子浴場》可能暗藏男同志的情慾記號。

充滿同志情慾的男體春色圖？

哪裡不單純？首先，杜勒的《男子浴場》描繪了一處戶外的浴場空間，展示了六名神態各異的裸男。透過浴場的主題，畫家展現了帶有陽剛美的男體，除了右方舉杯飲水的年長男子，其他五名浴者都算的上是身材健美的「鮮肉」。接著，杜勒在畫中留下情色解讀的線索：浴場中央提供音樂演出，而「演奏提琴」（Geigen spielen），在德語俗諺中亦有「亂搞」的意思。更直接的視覺表現，在於最左方全身撐著給水柱的男子，他的襠部正好對應著公雞裝飾的水龍頭，而水龍

頭彎曲的角度神似男性陽具的造型②。畫中人物的視線似乎也引人遐想。位於畫面中央，一名披風衣戴帽子的男子，在浴場的護欄邊緣，審視著場中的男體。而在於最前方的兩名男子的彼此對視，右男手持花朵、與左男深深對望。

杜勒製作了一幅充滿「男同志情慾」的男體春色圖嗎？自古羅馬以來的公共浴場，就不僅僅是清潔、保養身體的場所，也是飲食、聽音樂、放鬆、與他人社交的遊憩空間。從一些中古時期歐洲各城鎮的管制令可以看到，有些浴場也成爲人們坦誠相見、甚至性愛約會的場所③。另有學者從法庭審判檔案中，找到在公共浴場中同性性行爲的記載。1532年，一則奧格斯堡的法律判決，揭發了一群涉及男男性行爲的同好，成員

②杜勒，《男子浴場》（局部），1496年，木刻版畫。

3 老漢斯‧波克（Hans Bock the elder），《瑞士洛依克的露天浴場》（The bath at Leuk），油畫，1597年。圖片來源：https://artvee.com/dl/the-bath-at-leuk/。

來自不同社會背景，包含牧師、教師、富商家族成員，公共浴場則是他們交流各種性實踐的絕佳場地。

這些法律審判中常見的罪名是Sodomy，一般中文譯作「雞姦」，但是Sodomy其實泛指不具傳宗接代目的的性行為，自慰、口交、肛交等性行為都在此列，並不指涉個人的性傾向認同。在中古歐洲，現代所謂「男同志」性別身分的概念尚未成形。這樣說並不表示，杜勒的《男子浴場》不能從同性情慾（homoerotic）的角度來理解。但是必須注意到，這樣的同性情慾是在何種社會脈絡之下存在的。

文藝復興時代友好的男性情誼

藝術史學者Patricia Simons從文藝復興肖像繪畫的研究中指出，文藝復興不應該被視為「個人主義」的萌發，因為我們在此時期肖像繪畫中所見到的許多「個人」，絕大多數是男性菁英，他們彼此之間魚幫水、水幫魚，建立了緊密的社交與情感網絡。其實，在這樣的同性社交（homosociality）中，男性之間「超友誼」的性愛行為有時候是被允許、鼓勵的。相對於教會和政府法庭對於Sodomy的譴責，人文學者從古希臘文化中汲取對男男情慾的讚賞。當時人文學者所稱頌的古希臘音樂家奧菲斯（Orpheus），便被視為一名開啟Sodomy風氣的魅力人物。此外，學者Simons也提醒我們，文藝復興時期的男性社交空間，在展現兄弟情誼和男子氣概之餘，其實也排除了女性的存在。

杜勒的《男子浴場》，可從這種同性社交的社會脈絡來理解。杜勒身為一名事業有成的紐倫堡畫家，他與諸多男性人文學者保持緊密的關係。而浴場空間，也經常成為男性之間交誼的場所。杜勒自身不時與男性友人共同洗浴，他在一封1506年與人文學者Willibald Pirckheimer的書信中，也提到他與「摯友們」在浴場中私下聚會。不論杜勒自身是否涉及男男之愛，他的《男子浴場》確實呈現了男子們在浴場中相聚，維繫同性之間的情誼。而男男情慾的可能性，也在這樣的（男）同性空間中所容許。

對比許多視覺藝術中描繪公共浴場不分男女的混浴情況，以及更為常見的裸女出浴場景，杜勒的題材選擇相當特殊。仔細審視《男子浴場》，會發現版畫中男子只有視線交流，沒有任何肢體碰觸。或許，這樣的表現不只將重點擺在觀看的行為，也呼應著畫外諸位觀眾的凝視。若回到媒材的性質來看，木刻版畫為大量印刷、價格相對便宜，我們不能定論杜勒的《男子浴場》只會由少數男性所觀賞。更為可能的是，一批組成多元的觀眾，通過杜勒的版畫，得以欣賞浴場空間中呈現不同視角的男體。

參考資料：

Bradley J. Cavallo, "Albrecht Dürer's The Men's Bathhouse of 1496–1497: Problems of Sexual Signification." *Journal for Early Modern Cultural Studies* 16.4 (2016): 9-37.

Anne Röver-Kann, *Albrecht Dürer: Das Frauenbad von 1496. Eine Ausstellung um eine wiedergefundene Zeichnung*. Bremen: H.M. Hauschild, 2001.

Patricia Simons, "Homosociality and Erotics in Italian Renaissance Portraiture." in Joanna Woodall, ed. *Portraiture: Facing the Subject*. Manchester: Manchester University Press: 1997, pp. 29-51.

快問快答

撰稿人

游量凱

尼德蘭萊頓大學藝術史碩士班（主修博物館學）
陽明交通大學視覺文化研究所

Q1 如果可以穿越時空，最想和哪位藝術家聊天，為什麼？

杜勒，問他為何要畫人家洗澡。

Q2 如果可以，你最想成立什麼樣的美術館？

探索藝術的「歪點」而非正典的美術館。

Q3 藝術史讓你最開心或最痛苦的地方？

買書開心，搬家痛苦。

Q4 作者常在自介中使用這些名詞形容自己，例如愛好者、中介者、尋夢人、小廢青、打雜工、小書僮，那麼你是藝術的___？因為___。

弱視者，在書堆打滾了三五年，還是覺得一片晦暗不明。

研究興趣包含酷兒藝術、身體文化、策展學。曾在台南美術館2館共同策劃《不適者生存？》。

——游量凱

2

性別視角

瘋狂而美麗：維多利亞時期的
OPHELIA形象與精神醫學

黃桂瑩

1 休伊・沃爾奇・戴蒙德，《歐菲莉亞》（薩里郡精神療養院病患），攝影，1850年。

● 英國維多利亞時期的視覺文化中，為何常見瘋狂的美麗女子？
● 莎翁劇作的角色歐菲莉亞，如何表現在當時的繪畫與攝影中？

在十九世紀英國視覺文化中，莎士比亞名劇《哈姆雷特》（Hamlet）中的歐菲莉亞（Ophelia）可說是最知名的女性形象之一。在這部充滿超自然幻象、政治野心與復仇情節的鉅作中，歐菲莉亞柔美嬌弱的女性氣質，對比於她因親情、愛情幻滅而瘋狂自毀的命運，成為此時期創作者重要的靈感來源。

藝術創作中的歐菲莉亞

前拉斐爾派畫家約翰・艾佛雷特・米萊（John Everett Millais, 1829-1896）的畫作《歐菲莉亞》②，以細膩筆法呈現歐菲莉亞漂浮在溪流中，頭戴著手編的花草頭冠，雙手如殉道者般微張上揚，眼神失焦迷茫，口中似乎吟唱著歌謠，對即將到來的命運毫不知情。米萊以充滿憐憫的方式表現歐菲莉亞的紊亂心緒，加上對河岸植物極度寫實的場景描繪，讓這段在舞台上未能演出的情節，成為深植人心的經典場景。

除了畫作，歐菲莉亞的主題也被廣

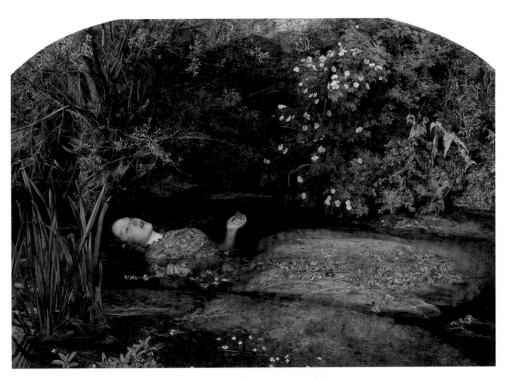

②約翰・艾佛雷特・米萊，《歐菲莉亞》，油畫，1851-52年，76.2×111.8公分。

③ 朱麗亞‧瑪格麗特‧卡梅隆，《歐菲莉亞》（Ophelia），攝影，1867年。

泛呈現於攝影中。知名攝影家朱麗亞‧瑪格麗特‧卡梅隆（Julia Margret Cameron, 1815-1879）便曾以此創作多幅作品。在這些照片中，卡梅隆以近距離的取景呈現大幅的肖像形式，使得模特兒的情感表現深具感染性，而她喜用的柔焦技法，也為這些作品增添神秘幽微的氛圍。卡梅隆鏡頭下的歐菲莉亞有時穿戴深色、斗篷狀的上衣，似與幽黯背景融為一體③，有時則穿著素雅細緻的淡色服飾，暗示著她身為青春女性的身份④。但無論如何，歐菲莉亞的長髮總是紊亂披垂，與一般淑女的潔整髮型相去甚遠，有時在髮際、帽簷、衣服上更帶有花葉殘枝。此外，卡梅隆常將模特兒匿

名，讓她們從真實身份抽離，成為純粹的文學角色，但又常在照片後面寫下「寫生」（from life）。似乎刻意透過攝影特有的指涉性，將精神不穩的狀態與普遍的女性形象相互連結。

打造歐菲莉亞形象的醫學先驅

事實上，這樣的形象連結並非只是藝術家的刻意選題，亦與此時社會背景和醫學發展息息相關。維多利亞時期的精神患者中，女性的數量確實超過男性許多。除了女性多比男性長壽之外，有人認為這是因為許多社經地位低落的女性（特別是單身者），因生活貧困而引發的心理疾病。當時人們也相信，由於女性

④ 朱麗亞‧瑪格麗特‧卡梅隆，《歐菲莉亞》（Ophelia），攝影，1875年。

在一生當中會遭遇許多重大的身心變化，諸如青春期、懷孕、生子和停經等過程，這些轉變都使她們心智變得脆弱，容易遭受精神疾病的困擾。這些背景，讓女性精神患者成為獨特的研究題材，而如何將女性患者的特徵「視覺化」，也成為引人探究的主題。

例如，知名的精神科醫師休伊‧沃爾奇‧戴蒙德（Dr. Hugh Welch Diamond, 1809-86）本身亦是知名的攝影家，他在任職療養院期間（Surrey County Lunatic Asylum, 1848-1858）以相機紀錄許多病患的姿態表情。就醫學角度而言，戴蒙德相信透過被拍攝的過程，能幫助病患緩和病情，雖然這點並無明確證據。他也

推崇攝影術的客觀性與精確度，認為比起雙眼，攝影能記錄、揭露更多事實，捕捉外在現象的同時也呈現病患內在狂暴的心理狀態。這種「相由心生」的醫學信仰，使攝影成為紀錄外在生理特徵與內在人性的理想工具。而戴蒙德的攝影成果也對達爾文（Charles Robert Darwin, 1809-1882）日後探討人類情感表現與演化機制關係的《人類與動物的情感表達》（The Expression of the Emotions in Man and Animals, 1872）有極大影響。

特別的是，戴蒙德的攝影除了作為醫學紀錄之用，也成為打造歐菲莉亞形象的先驅。他在1850年代拍攝療養院中女性病患時，就已讓她們披掛沈重的衣

5 休伊．沃爾奇．戴蒙德，《自殺傾向的憂鬱症》，攝影，1850年代。原稿提供：Hugh Welch Diamond, Suicidal Melancholy, 1850s, Photography.

袍（可能象徵著她們的心理負荷），頭戴以桂冠、桃金孃編織的環冠來扮演這位經典的文學女性角色 1 ，成功形塑出歐菲莉亞的標準裝扮。相較於米萊畫中豐富多采的戶外場景，或是卡梅隆在十多年後拍下的感傷唯美姿態，戴蒙德拍攝的是真正為精神疾病所苦的病患，這些女病患驚懼或迷茫失神的面容，可說是這類形象中最真實也最切合命題的 5 。戴蒙德也曾公開展示這些作品，使女性的瘋狂形象不再止步於療養院內，而是成為一個可見、可比較的具體樣貌。

愛麗絲拒絕參加的瘋狂茶會

維多利亞時期對「瘋狂」的探究興趣，也曾在知名文學作品《愛麗絲夢遊仙境》（Alice's Adventures in Wonderland）裡出現，且同樣可能來自醫療院所與攝影術

的交會關係。作者路易斯．卡羅（Lewis Carroll, 1832-1898）的舅舅斯凱芬頓．路特維奇（Skeffington Lutwide）曾擔任管理英國與愛爾蘭精神醫療院所的委員（1853-1873），透過這層關係，卡羅認識了許多精神醫學家，對相關知識並不陌生，也順理成章地運用在寫作中。例如在故事中三月兔和瘋狂帽匠的茶會，便可能源自當時精神療養院所中普遍施行的「茶會療法」：在下午茶會中，病患被要求穿上最好的衣服，以禮貌的方式相處交談，讓他們透過社交機會來重新培養道德理性，藉此回歸社會常軌。《愛麗絲夢遊仙境》的插畫家約翰．坦尼爾（John Tenniel, 1820-1914）也運用了許多當時精神患者的固定形象（例如三月兔頭上的花草冠），而脫下帽子的帽匠憂鬱枯槁、若有所思的形貌，更直接呼應了戴蒙德所拍攝的患者形象 6 。

對《愛麗絲夢遊仙境》熟悉的讀者可能會記得，在這場「最為瘋狂的茶會」（the maddest tea party）中，理性而清醒的愛麗絲忍不住吶喊：「但我不想跟這些瘋狂的人在一起！」（But I don't want to go among mad people!）。如果將愛麗絲的抗議 7 ，與當時歐菲莉亞式的普遍形象相對應，或許可說身為女孩的愛麗絲所表達的，不僅是對眼前荒謬場景的無奈陳述，更是對維多利亞女性瘋狂標記的抗拒。女性、非理性所成就的獨特形象，在成為此時美學母題的同時，亦隱然成為幽禁女性的固定標誌。

⑥ 約翰・坦尼爾，〈牢獄裡的國王信使〉（The King's Messenger in Prison），《愛麗絲鏡中奇遇》（*Through the Looking-Glass*）插圖，木刻版畫，1871年。
原稿提供：John Tenniel, "The King's Messenger in Prison," illustration to *Through the Looking-Glass*, 1871. Wood engraving.

⑦ 約翰・坦尼爾，〈瘋狂茶會〉（The Mad Tea Party），《愛麗絲夢遊仙境》插圖，木刻版畫，1865年。

參考資料：
Elaine Showalter, *The Female Malady: Women, Madness and English Culture, 1830-1980*, London: Virago, 1987.
Grace Seiberling, *Amateur, Photography, and the Mid-Victorian Imagination*, Chicago: Chicago University Press, 1995.
Kimberly Rhodes, *Ophelia and Victorian Visual Culture: Representing Body Politics in the Nineteenth Century*, Ashgate: Aldershot, 2008.
Franziska E. Kohlt, "'The Stuidest Tea-Party in All My Life': Lewis Carroll and Victorian Psychiartic Practice," *Journal of Victorian Culturei*, Vol. 21, No. 2, (2016): 147-167.

快問快答

撰稿人

黃桂瑩

陽明交通大學視覺文化研究所副教授
陽明交通大學藝文中心主任（陽明校區）
中興大學歷史系助理教授

Q1 最打動你心的藝術作品是什麼？

本身非教徒，但特別容易受宗教作品所吸引。例如聖母子像便蘊含親情與命運間的掙扎，歷代藝術家不同的詮釋手法，也讓我心折。

Q2 如果可以，你最想成立什麼樣的美術館？

一個游擊式、有機、可以流浪的美術館，帶著既有館藏到處流浪，與在地人們交流、吸納、再創，本身就是場實驗。

Q3 藝術史讓你最開心或最痛苦的地方？

研究藝術史像探險、也像偵探辦案，線索四散無法釐清讓人痛苦，一旦成功連結為一個屬於我的敘事，便覺得欣喜。

專長為十八到十九世紀英國藝術、視覺文化。喜歡手作，以及許多老派事物。

—— 黃桂瑩

3

性別視角

南・戈丁公開的私密日記：
《性依賴的敘事曲》

許玉昕

⌐ 南・戈丁，《菲利普・H 與蘇珊娜於安樂死前接吻，紐約》（Philippe H. and Suzanne Kissing at Euthanasia, New York City），西霸彩色相紙，1981 年拍攝，2008 年輸出，39.4×58.7 公分，© 紐約現代藝術博物館 / 由 SCALA/ Art Resource 授權。

● 什麼是「快照」（snapshot）？
● 美國攝影家南‧戈丁的《性依賴的敘事曲》系列，如何形塑另類的性別社群生活？

抽菸的人、擁抱、凌亂的床…瀏覽著南‧戈丁（Nan Goldin, 1953- ）的攝影作品，是否讓人納悶，這樣的照片不是誰都會拍嗎？這些以人像或私密空間為主的攝影主題，讓觀者不會感到距離或難以捉摸；然而，親切感的一體兩面則是，該從何討論這些相片的特別之處？

何謂快照？

談南‧戈丁的攝影之前，讓我們先從快照（snapshot）這個攝影分類開始說起。第一台柯達相機在1888年問世，相較於早期裝備笨重且需要長時間曝光的相機，柯達相機因其操作簡單與方便攜帶的特性而獲得大眾喜愛。在1900年發行的柯達布朗尼相機（Kodak Brownie）更是攝影的一個決定性轉捩點，因為它親民的價格和號稱連小朋友都能上手的簡單設計，不僅將攝影推向普羅大眾，更改變了人們的攝影與觀看習慣。[1] 相較於美學形式或專業沖洗技術，柯達布朗尼相機著重在直接、快速與日常的拍攝手法和主題，而伴隨這項新科技而來的攝影實踐，在視覺特色和攝影習慣上形成了「快照」這門分類。常見的快照主題包括出遊、聚會、慶生等，不僅記錄重要時刻，拍照的舉動以及相片本身都扮演連結家庭成員、形塑記憶的角色。

倘若對照不同的家庭相簿，我們將會驚奇的發現快照的相似性，例如出遊時擺出手勢與地標合影、聚會的正面微笑團照等等，這種視覺相似性源自於約定俗成的拍照習慣。從柯達相機到後來的數位相機，再到現在的智慧型手機，雖然媒介技術改變，人們對於快照的習慣仍大同小異，即使這些照片捕捉的美好片刻與拍照前後的互動或情感有差距，人們還是將快照視為寶貴時刻的記錄與再現。很少快照會以吵架、分離、關係結束等被認為是不愉快的回憶為主題，即便那也是生活、關係與記憶的一部分。

拍下生活中的私密互動

回到一開始的問題，那麼南‧戈丁的攝影特別在哪裡呢？如同大部分的快照，南‧戈丁拍攝的對象是生活周遭的人，但她並不刻意挑選人們光鮮亮麗的一面或隆重的場合，而是將私密的互動一概納入作品《性依賴的敘事曲》（The Ballad of Sexual Dependency）。《性依賴的敘事曲》是由700張35釐米的快照搭配背景音樂而構成約45分鐘的幻燈片作品，可以說是她在1979到1986年間於紐約次文化社群的視覺日記；南‧戈丁最初在一些酒吧與俱樂部放映她的幻燈片，之後於1985年的惠特尼雙年展公開展示，並在隔年編輯出版《性依賴的敘

事曲》攝影集，被視爲南・戈丁的經典代表作。

鬆動公開／私密、公眾／個人的界線

南・戈丁的鏡頭時常聚焦在人物的關係與情感，而不是儀式性的場景或代表性的地點。在《菲利普・H與蘇珊娜於安樂死前接吻，紐約》[1] 這張照片中，畫面的焦點是兩位忘情親吻的人，而標題指出，這是安樂死前的時刻。面對死亡，南・戈丁並不迴避；事實上，正是因爲她無法迴避死亡－她的姐姐在青少年時期自殺，身邊親密的友人與愛滋病奮戰－攝影是她面對與悼念失去的方式。在鏡頭前，細微的互動被凝固成爲相片，而相片是歷史的見證。南・戈丁透過無差別捕捉生活樣貌，以及拍攝自己與親密夥伴的私密互動，建構不同於主流家庭相簿的另類社群記憶。

另類社群記憶，可以理解爲另類的社群記憶，或是另類社群的記憶。相對於本文一開始提到的主流快照習慣，南・戈丁的快照是另類的，而她所歸屬的社群也是另類的。南・戈丁生於1953年，青少年時離開中產階層的原生家庭，她搬到紐約後所歸屬的社群，以現在的眼光來看，可以說是社會的邊緣或次文化團體，成員包括多元性／別、變裝、用藥、愛滋病的朋友，這群被主流文化排除的夥伴們是南・戈丁在紐約的親密家人。南・戈丁選擇拍下相處過程中的大大小小時刻，不迴避暴力、傷痕

與脆弱的一面，相機就像是她的雙眼，一同參與並紀錄親密時刻；相機也是她的聲音，讓更多人看到LGBTQIA+社群的生活樣貌。

非主流家庭相簿的另類記憶

南・戈丁不僅捕捉身處的次文化，在分享與展示相片時也建構社群的身分認同。在相機的兩端，拍攝者與被拍攝者互相信任，共享親密的友誼；在相片的兩端，擁有類似的生活經歷或情感的觀眾也可能對相片產生認同感。《性依賴的敘事曲》攝影集的編輯之一海弗曼（Marvin Heiferman）描述《性依賴的敘事曲》的幻燈片版本與攝影集版本有很不同的觀賞經驗：在酒吧或同志俱樂部播放《性依賴的敘事曲》的幻燈片時，幻燈片所搭配的音樂很有影響力，**「很多觀眾也是照片的主角，當她／他們在螢幕上看到自己時都尖叫了起來」**；而閱讀攝影集的經驗則是個人的、私密的。[2] 不論什麼形式，南・戈丁相片中的親密、脆弱、陪伴，以及無可避免的失去，打動並連結著超越時間與空間的觀眾。

2021年二月，泰德美術館邀請世界各地的酷兒藝術家共同策畫線上展覽Queer and Now festival，當中的一件投稿作品《計程車女孩、貢多林酒店、布宜諾斯艾利斯》（Taxi Girls, Hotel Gondolin, Buenos Aires, 2000) 拍攝參與布宜諾斯艾利斯狂歡節的兩位跨性別女性，這張照片與南・戈丁的《在計程車裡的米斯蒂與

吉米・波萊特，紐約》（Misty and Jimmy Paulette in a Taxi, NYC ,1991) 具有高度相似性，展覽介紹形容這兩張如姊妹般的照片顯示出各地的酷兒「共享的文化」。[3] 南・戈丁讓我們看到，快照不單純只是記錄；她的攝影是個人的日記，同時也反映並形塑身分認同，更建構出跨時代、跨地域的連結。

快問快答

撰稿人
許玉昕
國立政治大學英國語文學研究所

Q1 最打動你心的藝術作品是什麼？

參訪樂生療養院時看到茆萬枝伯伯親手打造的木製療養院模型（還可以開燈！）

Q2 如果可以穿越時空，最想和哪位藝術家聊天，為什麼？

和洪通聊七十年前的台南、他的工作，然後介紹他給我爺爺奶奶認識。

Q3 藝術史讓你最開心或最痛苦的地方？

發現自己的觀看方式的侷限，是令人痛苦的享受。

Q4 作者常在自介中使用這些名詞形容自己，例如愛好者、中介者、尋夢人、小廢青、打雜工、小書僮，那麼你是藝術的___？因為___。

我是藝術的恐怖情人（？）自己不專情，又想掌握一切。

人文社會學科邊境的遊牧民族。

——許玉昕

1 關於快照的歷史，參見Zuromskis, Catherine. *Snapshot Photography: the Lives of Images*. The MIT Press, 2013, pp.19-65.
2 訪談請見《性依賴的敘事曲》攝影集的出版社Aperture網站。
Pérez, Elle. "The Original Ballad," aperture (2020.06.16): aperture.org/interviews/inside-story-of-how-nan-goldin-edited-the-ballad/（2021年7月20日檢索）
3 Queer and Now festival邀請酷兒藝術家從泰德美術館的館藏中挑選與她／他們經驗相關的作品，並重新詮釋作品，計畫介紹與作品參見Queerate Tate網頁，Queerate Tate: www.tate.org.uk/art/queerate-tate?fbclid=IwAR28FlzEqbQjSkqJMWlBzDjTkW2CDXWUMwaXk9EVlvzJWBlTytz-MUlKr"q8（2021年7月20日檢索）

性別視角

凝視盒子中的西施：
談瀨戶正人的《檳榔》攝影

彭靖婷

● 台灣的檳榔西施代表什麼樣的性別文化？
● 瀨戶正人的「類型學」攝影，如何呈現檳榔西施的肖像和工作環境？

　　大多數人對檳榔西施的印象，便是主打穿著清涼的年輕女性，在道路兩旁，透過透明的玻璃窗展現火辣身姿，吸引顧客購買店內產品，加上俗豔亮麗的店面外觀，成為了台灣獨特的風景。2000年左右，對這類銷售檳榔的模式，帶有物化女性及道德的批判，也一直是人們爭論的話題。

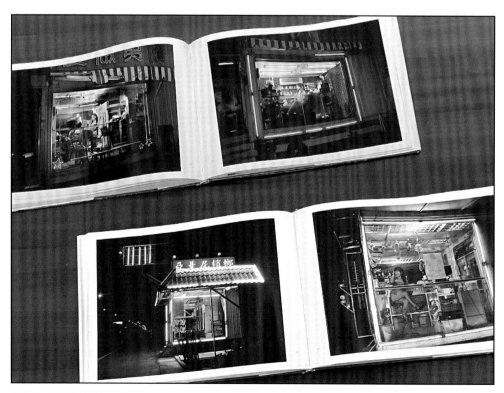

1 瀨戶正人的《檳榔》攝影集內頁，總共48張攝影作品，展現了「類型學」的味道。

超現實氛圍的檳榔攤

來自日本的攝影師瀨戶正人，表示因一次來台的某個夜晚，受到了類似歌舞伎町的霓虹燈光吸引，繼而關注起這特殊的視覺文化。他自2006年起約莫兩年半的時間，每次約七天，大約花了七次，投入環繞台灣各地拍攝檳榔西施的旅程。[1] 在2008年，他集結台灣各地旅行時所拍攝的「檳榔」系列攝影，出版了《檳榔》（Binran）攝影集，展示他鏡頭底下的台灣「檳榔西施」文化。此系列共48張，幾乎都是從店面前方向內拍攝，透過細緻的佈光，拍攝檳榔攤的人與空間，內部的場景細節皆被精確地捕捉，黑夜中發光的空間，也讓畫面呈現超現實的氛圍。[2]

作為外國的男性，在夜晚要求拍攝西施們的工作樣子，能夠想像警覺的女子們多數會拒絕，因此瀨戶找了一位女性翻譯陪同，協助詢問拍攝意願後，才獲得多數西施的許可。這個邀請的行徑，讓畫面中的女性意識到鏡頭的存在，也讓作品的出發「光明磊落」，而非帶有窺探的意圖，這也拒絕了拍攝者或觀看者藉由窺視所帶來的主控者的愉悅，迴避幾近窺淫的女體採集式的觀看視角。[3]

類型學拍攝手法，讓照片說話

瀨戶正人對檳榔西施的拍攝保持一定的距離，如同僅僅作為被攝者存在狀態與沉著神態的見證人，他的系列創作更有德國著名攝影師貝雪夫婦（Bernd & Hilla Becher, 1931-2007, 1934-2015）「類型學」的味道。貝雪夫婦自1957年起透過一系列的工業黑白攝影，記錄了現代德國工業與常民建築風貌，像是水塔、油槽、礦井口等。貝雪夫婦一個個嚴謹的、毫不妥協的記錄計畫，強調攝影媒介客觀、中立的特質，讓照片自己說話。正如伯恩·貝雪（Bernd Becher）在1959年的一次採訪中說道：**「你可以把照片放在一起，然後意識到它們有什麼共同點，什麼是高爐或冷卻塔的基本形式，什麼是個體差異。」**[4]

瀨戶用類似貝雪夫婦的精準技巧，捕捉相同主題的事物，畫面的焦點銳利、主體清晰，加之漫長時間的準備與投入，展現其認真周延的心態。最終將48張檳榔攤攝影一一陳列，使觀者在如同檔案的影像中，透過一連串的細節觀察與比較，降低了對於曝露身體的窺看慾望，從而專注在被攝者的文化價值①。這些相似的檳榔攤陳設和物件，如同百科全書般建構了一套類型學的認知，這套類型學使觀者從中爬梳文化的種種符碼，以及探索表象之下更多的訊息。

看見清晰可辨的女性形象

例如，我們得以比較生活中看來相似的檳榔攤有什麼異同，這個異同之處便形塑了多元的資訊。從系統化的影像中，我們看到了身處不同地理位置的店面，物件的種種外觀和被使用的痕跡呈

現了不同年代的感受，以及各有千秋的
女性裝扮風格。我們能認知到不同店家
針對的客層有所差異，除了針對不同年
齡的客群，也以女僕、護士的服裝穿
著，暗示其可能提供不同的話語招呼客
人，這樣的現實資訊揭露了消費的慾望
是建構出來的。另外，在這連續的觀看
與比較中，每位女性成為了清晰可辨識
的獨立形象，讓我們不禁透過其姿態、
裝扮甚至週遭的私人物件，試圖分析其
個人特質。在此，被符號化的情慾身體
得以被解構──並非每個女孩都如同檳
榔盒上的美女圖，被動、一致、充滿挑
逗用意的形象好嗎？

　　正如瀨戶正人所說的，「**我想拍的並
不只是這些女性，而是那個環境，那個
『盒子』。正是這個『盒子』構築了某種社
會符號和情境。**」[5] [2] 單張的照片或許不
夠訴說攝影師想拍攝的事實，為了超越
個別觀點的單一視角，這樣客觀、超
然、大量的呈現，使我們能更清楚地看
到在一顆檳榔之外，台灣民間的絢目品
味與美學樣貌，以及台灣社會喜歡以年
輕女性作為銷售門面的價值取向，皆在
這一系列的照片中不言自明。西施們不
過於熱絡大方的姿態，迴避了情慾、情
感投入的觀看方式，讓我們跳脫既定的
觀點，從不同的角度去審視檳榔銷售的
文化與構築此文化的職業群像。

[2] 瀨戶正人，《檳榔》#2，攝影，2008年。

檳榔西施的歷史索引

　　時至今日，由於法律的介入、性別觀念的改變以及國人對健康意識的注重，原先火辣檳榔西施的形象，充滿香豔感官的檳榔攤，其數量、話題性與道德的論戰已不復過往的盛況，也因此，閱讀《檳榔》時令人不禁對時間所造成的變化感慨萬千。[6]

　　《檳榔》帶有類型學的攝影手法，使其檳榔西施的影像多了歷史的索引功能。充滿閃亮氣息、引人側目的辣妹西施，曾串成台灣縱貫線，今日已不像過去一般隨處可及。[7]影像中所呈現的西施文化，也讓我們能夠檢視或懷想不同於今日的女子妝扮文化、環境佈置、物質景觀。家庭式檳榔攤、導入現代設備與加盟概念的檳榔門市，這些不同型態的經營模式逐步加入後，開始影響檳榔的市場面貌。若想追憶過往充滿台式特色的西施文化及其中的視覺元素，瀨戶正人具系統性的《檳榔》系列攝影，足以提供我們與這段文化歷史緊密的聯繫③。

③ 瀨戶正人，《檳榔》#15，攝影，2008年。

本文圖片，感謝攝影師瀨戶正人親信授權，也特此感謝沈昭良老師熱心從中牽線，得以順利與遠在日本的攝影師聯繫，完成授權事宜。

1 PingMag，Rose-Tattoo譯，〈「摄影师」瀬户正人：槟榔西施的甜蜜诱惑〉（Masato Seto: The Sweet Allure of Betel Nut Beauties），《新摄影》（2009）：<http://www.nphoto.net/news/2009-05/25/edc607196e8c780a.shtml>（2021年6月20日檢索）

2 完整系列作品，可參閱：瀨戶正人，《Binran》，東京都：株式会社リトルモア，2008年。

3 沈昭良認為，以槟榔西施為題材的攝影作品，多數採探窺淫的視角，或極端泛道德式批判的描寫。唯有陳敬寶的《片刻濃妝》與瀨戶正人的《Binran》展現此類題材攝影的專業抱負。詳見：沈昭良，〈《Binran》（槟榔）－瀨戶正人攝影集〉，《沈昭良官方網頁》（2009.09）：<http://www.shenchaoliang.com/CHINESE/NOTE/C-note16.html>（2021年5月4日檢索）

4 Emma Lewis, "Water Towers 1972–2009," Tate: <https://www.tate.org.uk/art/artworks/bernd-becher-and-hilla-becher-water-towers-p81238>（2021年6月20日檢索）

5 〈2019丽水摄影节〉瀬户正人：摄影是拍摄眼睛看不到的东西〉，《2019丽水摄影节》（2019.10.25）：<http://www.lishuiphoto.org/2019/News_show.php?v=cn&id=66>

6 美國有線電視新聞網（CNN）在2016年對台灣槟榔文化做了一篇專題報導，報導內容提到，根據衛生福利部的數據，從2007年到2013年，台灣成年男性的整體槟榔咀嚼率下降了45%，加上台灣政府近年來宣導吃槟榔易罹患口腔癌，導致槟榔攤生意下滑，西施也面臨生活困頓。報導詳見：John Nylander, "Hard times for 'betel nut beauties' as Taiwan tries to kick deadly addiction," CNN: <https://edition.cnn.com/2016/09/05/asia/taiwan-asia-betel-nuts/index.html>（2021年8月6日檢索）

7 從2020年走訪槟榔西施的電視節目中，可看到若想尋找有著典型「槟榔西施」的店家，需至特定的地區，而穿著更為大膽曝露的槟榔攤，則是顧客心中的「特色槟榔攤」。可參考影片：〈金鐘主持大嘆挑戰槟榔西施 大嘆 賣槟榔好難!! 深夜顧攤 遇到怪人?!EP3「匠紫挑戰」〉，《匠紫》，2020年4月23日上傳。網址：<https://www.youtube.com/watch?v=gyIrzACZ84g&t=222s&ab_channel=%E5%8C%A0%E7%B4%AB>

撰稿人

彭靖婷

國立中央大學藝術學研究生

Q1 最打動你心的藝術作品是什麼？

辛蒂・雪曼的《無題》系列。初為藝術家自拍，多變又漂亮的臉蛋吸引，後為其揭露「媒體塑造女性形象」的概念折服。

Q2 藝術史讓你最開心或最痛苦的地方？

開心：閱讀別人的書寫時，心中得到「哇，原來這件作品還可以這樣看啊！」的想法。

Q3 如果可以，你最想成立什麼樣的美術館？

移動式的當代美術館，讓藝術主動深入文化沙漠，拉近因地區環境所造成的文化資本的差距。

從繪畫到藝術研究寫作，延續創造的人生，同時在碎片化的藝術生涯中匍匐前行。

——彭靖婷

── 4 性別視角 ──

這單元帶領我們進入文藝復興時期到今日的藝
術和視覺文化，從身體意象的動作姿態，探索
公私領域中的性別觀念。

Q 縱觀四篇文章的內容，
你有看出性別態度隨著時代的
推進而多元擴展嗎？

Q 女性的地位和主體意識，
有什麼變化？

Q 繪畫與攝影所呈現的性別樣貌，
何者較為真實呢？

Q 想像未來藝術中的性別景象，
又會是什麼樣子？

身體和存在

藝術史一直以來都和身體形象相伴共存，累積了豐富的樣貌和意涵。透過各樣身體的描摹，高矮胖瘦、強弱美醜的種種人體外相，得以生動出現在作品裡。同時，藝術家的養成，也需要認識身體的內部機能和生理構造，他們熟悉骨骼肌肉的動態運作，方能精確表現體內的能量和活力。身體的形象佔據了故事和情境極其重要的位置，藉此傳達人物的角色、性格和遭遇，甚至延伸隱喻人類的存在狀況。

這單元討論藝術家如何表現身體的美感、肉感、動感及存在感。作品中的身體存在，不僅反映創作者的動機構想，更透露圖像所訴求的用途和觀看方式。例如：

- 著名巴洛克畫家魯本斯，他筆下豐腴的人體反映時人的審美觀和對於肥胖皮脂的看法，也表達他企圖展示人體動作的生命力。

- 隨著攝影技術的進展，使得藝術家波納爾能以快照記錄戀人的日常身影，銘刻他真摯又苦澀的感情生活。

- 身體除了表現美學和欲望之外，亦不可忽略其傳遞的政治訊息。像是身份證上的照片，可回溯到十九世紀鑑識科學和警政系統的人體測量統計，含有社會規訓之意。

- 從超現實主義到當代藝術中的「無頭」身體，既奇異殘酷，又散發強烈的頑抗意志。

身體和存在

魯本斯：女神與橘皮

盧穎

①魯本斯，《三女神》，油畫，1635 年，221×181 公分，普拉多博物館，馬德里。圖片來源：https://reurl.cc/a9KoeD（Public Domain）

● 在西方繪畫史中，肥胖的女神受人愛戴？

● 魯本斯喜愛描繪的「橘皮」，為作品增添了什麼效果？

● 「橘皮」不一定是負面的標籤？

　　私心認為魯本斯的傳記第一行就該這麼介紹：「擅長表現人體橘皮、脂肪層等皮下組織。」

女神與橘皮

　　法蘭德斯畫家魯本斯（Peter Paul Rubens, 1577–1640），在他生活的時代便是當紅的藝術明星，更被後世的評論者譽為巴洛克風格的代表人物，不論是雲湧的態勢、運轉的人物，他擅長在畫中表現動態的畫面。當十七世紀的歐洲畫壇，還瀰漫著義大利文藝復興以來崇尚的古典的理想美，魯本斯用他那富有張力的場景與人物，為重視和諧的畫面注入了新的刺激。

　　除此之外，極具魯本斯個人特色的，還有他筆下的肉體；尤其在晚年時刻，他筆下的人物（特別是女性），不論是描繪真實或神話人物，常是豐腴、接近真實的「胖女人」。例如《穿毛皮大衣的海倫娜·傅爾蒙》（Helena Fourment in a Fur Robe, 1636-38）② 畫中的海倫娜，是魯本斯第二任的妻子，他畫這件作品的時候已屆花甲，海倫娜不過二十餘歲，不論是她的容貌或身軀，皆洋溢著青春與性的吸引力。類似的體感描繪方式，也出現在創作年代相近、以海倫娜為模特兒的《三女神》①（The Three Graces, 1635）。三女神象徵著世間美好的事物，

　　這幅畫一直是畫家的個人收藏，想必他對於這件作品的繪畫表現十分滿意，成為魯本斯簽名般的標誌。

② 魯本斯，《穿毛皮大衣的海倫娜·傅爾蒙》，油畫，1636-38年，176×83公分，藝術史博物館，維也納（Kunsthistorisches Museum, Vienna）。圖片來源：https://reurl.cc/vqRlQN（Public Domain）

③上：提香，《誘拐歐羅巴》，1560-62年，油畫，178×205公分，伊莎貝拉嘉納藝術博物館，波士頓（Isabella Stewart Gardner Museum, Boston）。圖片來源：https://reurl.cc/O0Klmr（Public Domain）。④下：魯本斯，《誘拐歐羅巴》（仿提香），油畫，1628-29年，182×201公分，普拉多博物館，馬德里。圖片來源：https://reurl.cc/4aVAlY（Public Domain）

魯本斯不是第一位觀察到橘皮而且畫下來的畫家。在學畫的過程中，他曾數度臨摹大師作品，透過臨摹嘗試不同的再現方式，內化為自己的繪畫語言，自如的展現在之後的繪畫上。一般認為，他受威尼斯畫家提香（Tiziano Vecelli, 1488-1576）啟發甚多，提香也是他中年以後甚為尊崇的畫家，據說在魯本斯的遺物裡，留有約十件提香的油畫與素描。他曾臨摹提香的《誘拐歐羅巴》③（The Rape of Europa, 1628-29），提香的作品即可見小天使與歐羅巴豐腴的體態；魯本斯的版本④，除了在天空的部分展現畫家的特色，讓整個畫面的動態感更為強烈外，人物的肉感也更加明顯。

「肥胖」在畫中的既有意義

魯本斯毫不掩飾地展現女神的橘皮，是不是代表當時的審美觀與現今不同？

不全然是如此，魯本斯描繪的豐腴人體確實美麗，但也不是所有人都買魯本斯的帳。在後世的討論中，魯本斯是以色彩、富有生命力的構圖見長，他的人物與既有概念的「理想美」相去甚遠。法國的藝術學院針對藝術的審美進行辯論，關於繪畫理論的重心，有著普桑派（Poussinistes）與魯本斯派（Rubenistes）兩種論調，爭的就是線條與色彩孰輕孰重。魯本斯繪畫有著亮眼的色彩與感官表現，然而對於人體結構的掌握卻不是非常精確。參考一下《毛皮》的海倫娜，

她的左手與髖部位置似乎不合常理，因此多數的評論者認為，魯本斯的繪畫方式太過感性，下筆之前沒有好好把結構思考清楚。法國皇家繪畫與雕刻學院的書記安德列·費利賓（André Félibien, 1619-1695）曾在當時廣為流傳的學院出版品《Dialogues》中，對魯本斯畫中的臃腫肉身下了評論，認為魯本斯人體線條的描繪是一種劣等的形式。

既然「橘皮」並不為美的充分條件，那麼畫家要特別畫出來似乎有他的理由。除了肖像外，「肥胖」是畫家需要去「選擇」、特別突顯的特徵。

畫家為什麼要在圖像中表現肉感？一直以來，肥胖在具有訓誡意味的繪畫中，常被用來呈現懶惰、貪吃、放縱的罪愆。魯本斯的作品《墮入地獄的罪人》⑤⑥（The Fall of the Damned, 1621），以及《喝醉的西勒努斯》⑦（The Drunken Silenus, 1616-

⑤魯本斯，《墮入地獄的罪人》（局部）

17）人體身上橘皮讓肥胖的特徵顯得更加令人反感，凸顯地獄中負罪靈魂的罪有應得。同時代的評論家羅傑·德·佩勒斯（Roger de Piles, 1635-1709）認為這些人物，酣肥的樣貌足以令觀者心生警惕。

西勒努斯是巴克斯（羅馬名：Bacchus，希臘名：Dionysus）的同伴兼導師，常以老人的形象呈現。畫中的西勒努斯醉醺醺

⑥左：魯本斯，《墮入地獄的罪人》，油畫，1621年，286×224公分，老繪畫陳列館，慕尼黑（Alte Pinakothek, München）。圖片來源：https://reurl.cc/Gm29Dd（Public Domain）

⑦右：魯本斯，《喝醉的西勒努斯》，油畫，1616-17年，212×214.5公分，老繪畫陳列館，慕尼黑。圖片來源：https://reurl.cc/vqRlXA（Public Domain）

⑧ 魯本斯，《巴克斯》，油畫，1638-40年，191×161公分，埃爾米塔日博物館，聖彼得堡（The Hermitage Museum, St Petersburg）。圖片來源：https://reurl.cc/83xKOb（Public Domain）

的步履蹣跚，狼狽的模樣不如印在酒瓶上，或許會比「飲酒過量有害健康」的警語更有嚇阻作用。

魯本斯畫中的橘皮之必要

　　既然肥胖在過去的畫中具有負面的意義，魯本斯到了晚年，為什麼要畫那麼多脂肪堆堆的肉人呢？繪畫中的橘皮呈現，一方面是為了強化畫面中「肥胖」的細節描繪、增加肥胖的真實感；另外一方面，「橘皮」在魯本斯的畫中，其實具有功能性。

　　看看那些跑步的人，他們的身上的肉多少震動著，隱約可見的橘皮晃動；肉體因運動而擠壓出皺褶，導致橘皮的浮現。故而我們可以將魯本斯畫中的橘皮，視為畫家對人體細微的觀察，以呈現「動感」的細節，不只是描繪肉體的肥胖。為了在人體的描繪上更細緻地呈現動態之感，橘皮的存在似乎成為必要的元素，加深人體運動中的視覺效果。

　　晚年的魯本斯，將各種「肥胖」的型態運用自如，在一些作品中的肥胖形象不見得令人憎惡，例如畫出《巴克斯》⑧

（Bacchus, 1638-40）這件作品。「酒神」（羅馬名：Bacchus，希臘名：Dionysus）源於葡萄酒的釀造之神，引申為豐收、歡慶之意，在藝術表現中一向以飲酒作樂、狂歡的形象，呈現代表著混沌、超越界限的特質。過去，巴克斯大多以幼年或青年的樣貌出現，而魯本斯為巴克斯的形象做了些改變。

比較魯本斯與普桑（Nicolas Poussin, 1594-1665）的酒神，普桑作品《米達斯與巴克斯》⑨（Midas and Bacchus, 1629-30），整體呈現和諧的畫面，頭戴著葡萄藤拿著酒杯的巴克斯一副泰然的樣子，如古典雕刻般的倚在石台上，身形完全是古典美男子的模板。對照魯本斯的《巴克斯》，畫中的人物肌膚佈滿著不規則的皮下脂肪，呼應著擾動的背景，這樣的筆觸更增添一股動態的生機，觀者彷彿無意間闖入了一個酒吧包廂，撞見裡頭的人正亂哄哄喧鬧著的一瞬間。位在畫面中心的酒神，則是一個肥胖又醉醺醺的中年大叔，看起來已經對派對生活產生倦怠，又因為酒喝太多呈現一副橫肉四溢的體態。但相較早先《喝醉的西勒努斯》，減少許多警惕的意味。

「運動中的身體→橘皮顯現」這樣的

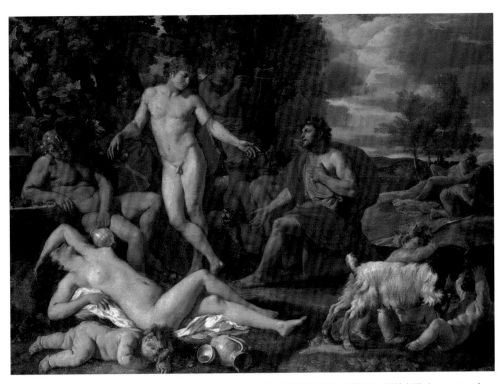

⑨普桑，《米達斯與巴克斯》，油畫，1629-30年，98×130公分，老繪畫陳列館，慕尼黑。圖片來源：https://reurl.cc/En53Lg（CC BY-SA 4.0）

概念，同樣應用在女性軀體的表現上。魯本斯著名的轉動中人體表現方式，可見於不同時期的作品中。例如《劫奪留希普斯的女兒》[10]（The Rape of the Daughters of Leucippus, 1618）與《維納斯與阿多尼斯》[11]（Venus and Adonis, c.1630s），不論是留希普斯的兩個女兒或是維納斯，他們都正旋著腰與身邊的人物拉扯著。不同的是魯本斯對皮膚表面皺褶的表現程度，越到了晚年，他似乎較不在意遵從古典以來理想美，那種光華溫潤的肌膚表現。更大膽地把不規則的橘皮或是肉體擠壓的摺痕畫下來，這樣的突破也使得畫面更加生動。

橘皮組織與審美

當魯本斯毫不掩飾的以豐潤的體態表現神話中的人物：三女神或林中仙子，乃至三位最美麗女神的候選人赫拉（Hera）、雅典娜（Athena）與維納斯（Venus），他們都被魯本斯以肥碩的臀腿現於觀者眼前。

其實，魯本斯在畫人體時，著重在表現表皮的皺褶，而沒有意識到他畫的是「橘皮」；另外一方面，當時的人們也未將「橘皮」與「醜陋」直接連結。觀者覺得魯本斯描繪的人體十分豐腴，而橘皮的存在是一中性的、不直接指涉美醜的特徵。隨附於橘皮出現的負面觀感是

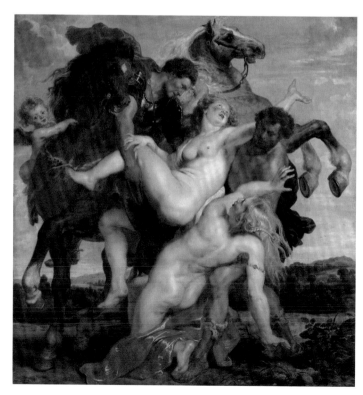

[10] 魯本斯，《劫奪留希普斯的女兒》，油畫，1618年，224×210.5公分，老繪畫陳列館，慕尼黑。圖片來源：https://reurl.cc/vqRlAl（Public Domain）

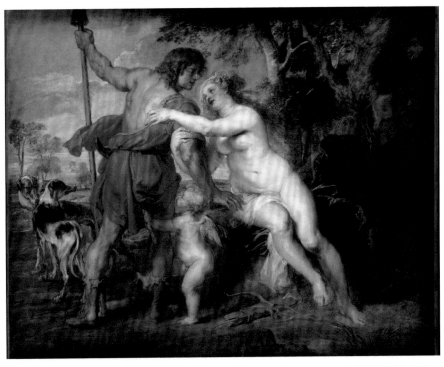

⑪魯本斯，《維納斯與阿多尼斯》，油畫，約1630年代，197.5×242.9公分，大都會藝術博物館，紐約。

很晚近的事，甚至可以說是時尚產業的一種「發明」。

橘皮（cellulite）一詞，最早於1873年出現在法國的醫學字典中，被用來形容類似蜂窩組織的皮下組成，當時還沒有發現橘皮與脂肪的關係。直到二十世紀初期，隨著醫學突破，學者發現「橘皮」主要由不規則的皮下脂肪組成，但除了肥胖的女性外，大多數人的橘皮並不會特別被注意，在不影響健康的情況下也不需要被注意。

橘皮什麼時候開始變成一項零容忍的審美標準？根據歷史學者羅塞拉·吉吉（Rossella Ghigi）的研究，1930年代法國的《美麗容光》（*Votre Beauté*, 1933）與《美麗佳人》（*Marie-Claire*, 1937）開始在雜誌中強調女性以擁有光滑肌膚為美，將「cellulite」視為女性美麗的敵人；1960年左右，這樣的審美價值在美國已逐漸被認同，隨傳媒的散播成為歐美國家的主流審美標準。在這些文章或廣告中，橘皮的被描述為肥胖的標籤，具有橘皮的肥胖女性是懶惰且邋遢的、無法引起男人興趣的，甚至一度與酗酒、用藥等負面的生活習慣畫上等號，對生活不負責任的態度是導致外表墮落的原因，崇尚以瘦為美的審美標準下，讓「橘皮」開始背負著污名。

事實上幾乎任何人身上都可以發現橘皮組織，表皮鬆弛、膠原蛋白流失等原因，皆有可能造成脂肪的分布不均。然而，橘皮對於女性而言，更像是無法被消滅的敵人，因為女性賀爾蒙（estrogen一類）是促進橘皮組織產生的因素，是無法完全消除的表皮特徵。在這樣的情況下，廣告商開始宣揚橘皮是醜陋的、販售消除橘皮商品——儘管那近乎無效，不如好好運動可以讓肌肉線條較為緊實。

經由時尚廣告的轉譯，橘皮不再是一個中性的身體現象，而成為醜陋的特徵。在橘皮一詞被編輯放進時尚雜誌以前，它在繪畫中不只能表現肉體的量感，魯本斯還利用它來表現運動中身軀的動態感；它合理地存在於人體中，不論是用來凸顯畫中人物的肥胖，或是用來描繪美麗的女神／女人，呈現一種豐腴之美。我們發現了喚為橘皮的脂肪皺褶在魯本斯畫中所扮演的特別角色，透過理解不同的審美標準以及它的成因、污名的過程，或許我們可以更和平地與之共存。

參考資料：
Freedberg, David A., "Rubens and Titian: Art and Politics," *Titian and Rubens: Power, Politics, and Style*, Boston: Isabella Stewart Gardner Museum, 1998, pp.29-66.

Ghigi, Rossella, "The Female Body between Science and Guilt," *Travail, genre et sociétés*, No. 12 (2004/2): 55-75.

Laurène Daycard, "Cellulite Used to Be Chill," Resource from: <https://www.vice.com/en_us/article/785g89/cellulite-used-to-be-chill> (2019/09/02瀏覽)

Miesel, V. H., "Rubens, Ancient Art, and the Critics," *Criticism*, 5, No. 3 (summer 1963) : 214-238.

Vigarello, Georges, "Exploring Images, Defining Terms, " *The Metamorphoses of Fat: A History of Obesity*, New York: Columbia University Press, 2013,55-63.

快尚快答

撰稿人
盧穎
美術館員
業餘文字工作者

Q1 如果可以，你最想成立什麼樣的美術館？

預算無上限的美術館，讓策展人及創作者恣·意·妄·為。

Q2 作者常在自介中使用這些名詞形容自己，例如愛好者、中介者、尋夢人、小廢青、打雜工、小書僮，那麼你是藝術的＿＿？因為＿＿。

我是藝術勞工，因為藝術行政有好多體力活。

水瓶座，O型，台南人。
還沒決定好我是誰。

——盧穎

2

身體和存在

見證愛人存在：
波納爾攝影與繪畫的關係

吳家瑀

● 當藝術家描繪他的祕密情人時，作品如何流露情感？
● 你覺得波納爾的繪畫和攝影，有哪些共同的風格特色？

　　隨著攜帶型相機於十九世紀末問世，攝影活動迅速發展成普遍的社會現象，業餘攝影勃興，使得攝影設備的生產與技術服務儼成工業規模，這也是為何，歷史學家至今仍持續討論業餘攝影的影響。柯達（Eastman Kodak Company）相機的發展和喬治·伊斯曼（George Eastman, 1854-1932）意圖企及的，一直是

① 波納爾拍攝孩童玩耍戲水，約1903年，巴黎奧賽博物館。圖片來源：Eik Kahng, "The Snapshot as Vanitas: Bonnard and His Kodak," *The Artist and the Camera*, New Haven: Yale University Press / Dallas: Dallas Museum of Art, 1999.

快速成長的大眾消費市場，以輕便、便宜、好操作的商品特性吸引客群。另一方面，照相機的機械本質使攝影在發明之初，並不被視為創作途徑，顯得早期攝影較為缺少追求藝術造詣的抱負。

然而，1980年代以降當攝影做為一種媒材逐漸在當代藝術圈受到重視，諸如孟克（Edvard Munch, 1863-1944）、竇加（Edgar Degas, 1834-1917）、慕夏（Alfons Maria Mucha, 1860-1939）等藝術家的攝影實踐，才在研究爬梳中逐漸浮現。其中也包括納比派（Nabis）諸位畫家，如波納爾（Pierre Bonnard, 1867-1947）、德尼（Maurice Denis, 1870-1943）和維亞爾（Edouard Vuillard, 1868-1940）對於攝影的實驗與追求。

波納爾的日常瞬間攝影

關於波納爾和納比派的攝影研究，可從波納爾的姪子夏勒·戴哈思（Charles Terrasse, 1893-1982）在自家發現200多張波納爾的攝影印樣談起。爾後戴哈思的家屬將這批照片全數贈予法國奧賽美術館（Musée d'Orsay），促成1987年的波納爾攝影展。2004及2006年分別又以維亞爾和德尼為主題舉辦回顧展。這幾檔展覽皆將畫家的畫作和攝影作品並陳，接力形成媒材之間的比較分析。由此歸結出納比派攝影的特點，一是創作與私人生活記錄並無明顯的區分，二是他們傾向以家人和生活場景做為創作母題。並且，他們在繪畫和攝影的實作上，均展現出視野觀點、攝影美學的連續性，

以及實驗經由快照攝影產生的影像可以成為創作的潛質與可能性。

在認識波納爾的攝影之前，他留給世人最深刻的印象，當屬他永恆不變以愛人瑪特·德·梅里尼（Marthe de Meligny, 1869-1942）發展出的一系列室內風景畫作，其中以入浴主題最為多見而特別。這類畫作中，瑪特多半被呈現在與物質世界隔絕的氣氛情境裡，如同舉行儀式般專注沐浴自己的身體，彷彿藉由此番慎重能為她帶來精神上的釋放、情感的自由。波納爾以繽紛的色彩筆觸將瑪特的身軀描繪成曖昧不明、光闇共生的形體，佔據空間的體感介於存在與不存在之間，五官似乎就要溶解至難以辨識，她就這般悄聲地自處在沉思狀態的世界裡。

多虧了這批贈予奧賽美術館的照片，讓世人看到擅長駕馭色彩的波納爾也曾投身到如此黑白單色的世界。這批照片不僅顯示波納爾與納比派一起從事攝影的時刻，也反映出與繪畫重複的偏愛母題，以及他如何看待攝影與繪畫之間的關係。首先，波納爾不像德尼那樣經常拍攝街頭，留下的產量也遠不及多產的維亞爾。他確實曾帶著相機和這些畫家朋友一起出遊旅行、走訪歐陸城市，比如他就拍過幾張維亞爾正在操作相機、湊近觀景窗取景的照片，間接記錄了相機使用的情形。1899年他與維亞爾、魯賽爾（Ker-Xavier Roussel, 1867-1944）三人同遊威尼斯在聖馬可廣場總督宮

②上：波納爾在巴黎公寓拍攝瑪特的裸體習作，約1899-1900年。圖片來源：Michel Frizot, "Pierre's stupefaction: the window of photography' in Pagé, Suzanne and Musée d' art moderne de la ville de Paris ed.," *Pierre Bonnard: the work of art, suspending time*, Paris: Paris musées / Ghent: Ludion, 2006, p115.

③下：波納爾與瑪特在巴黎郊外蒙特沃附近花園相互拍攝的裸體習作，約1900-1901年。圖片來源：Eik Kahng, "The Snapshot as Vanitas: Bonnard and His Kodak," *The Artist and the Camera*, New Haven: Yale University Press / Dallas: Dallas Museum of Art, 1999, p242.

（Palazzo Ducale）留影。但這些都屬少量，波納爾留存最多的是1898至1899年期間拜訪母親和姊夫作曲家克勞德·戴哈思（Claude-Terrasse, 1867-1923），在他們的鄉間別墅拍下的照片。

輔助記憶的工具

波納爾會在這些地方暫居渡夏，與畫家朋友和家人一起聚會。在此拍攝的照片透露出題材和繪畫之間顯著的相似性，特別是他與戴哈思一家生活在朗格朗普（Le-Grand Lemps）時，他所拍攝的孩童玩耍戲水①、女人在庭院中晾曬衣物、摘水果、在戶外用餐等等情景，都是他經常描繪的主題。儘管如此，波納爾沒有任何一件畫作直接複製攝影的圖式。

例如他為法國作家暨文學評論家勒內·布瓦萊夫（René Boylesve, 1867-1926）設計的書本封面插畫，可以看出和姪子戲水快照之間圖式的關聯性。他並沒有單純將構圖轉移到另一種媒材上，反之他將攝影視為一種先行研究，以此幫助他在構想繪圖與佈局插畫的內容上更為準確。

另外二個重要的攝影系列，當屬他在巴黎公寓及巴黎郊外蒙特沃（Montval）附近花園拍攝瑪特的裸體習作②③。經過比對研究，這二個系列皆與波納爾接受的插畫委託案有關。巴黎公寓拍攝的瑪特是他為法國著名詩人魏倫（Paul Verlaine, 1844-1896）抒情詩遺作《平行集》（Parallèlement）構思版畫插圖④。而自己也裸體入鏡的蒙特沃系列，則是為出版

« Elle a, ta chair, le charme sombre
Des maturités estivales,
Elle en a l'ambre, elle en a l'ombre ;

« Ta voix tonne dans les rafales,
Et ta chevelure sanglante
Fuit brusquement dans la nuit lente. »

⑤波納爾為《達芙尼與克羅伊》所作版畫插圖。波納爾，〈沐浴中的克羅伊〉，《達芙尼與克羅伊》，石版畫，1902 年。圖片來源：Eik Kahng, "The Snapshot as Vanitas: Bonnard and His Kodak," *The Artist and the Camera*, New Haven: Yale University Press / Dallas: Dallas Museum of Art, 1999, p242.

古希臘作家朗格斯（Longus）田園牧歌詩《達芙尼與克羅伊》（Daphnis et Cholé）的預作準備⑤。

但同樣的是，波納爾從未以繪畫複製攝影，他是以編導指示瑪特的身體動作，使她的姿態更符合抒情詩情境，賦予女性身體撩撥興奮、引人遐思的性感。照片中瑪特的模樣比畫作呈現拘謹許多，顯見是波納爾事後做了改動，將女體展現得更顯自適狂放。以上這些照片之於波納爾的繪畫，就像是一種輔助記憶的符號，因為根據波納爾的解釋，他的作畫細節向來源自他的想像和記憶。基本上只要在他面前真有實際的主題／客體存在，需要對景作畫，都會導致他嚴重分心，無法繼續創作。而攝影是幫助他記下事物對象吸引他的瞬間時刻。

攝影式視覺

　　從圖式關聯的討論，我們能看見波納爾如何使用攝影協助繪畫創作。同時，攝影鏡頭的觀點也影響了他的繪畫構圖。研究者發現，波納爾在1897至1898年期間開始使用攝影之後，繪畫的構圖結構顯然出現了變化，於畫作中引入所謂的攝影式視覺（photographic vision）。

　　讓我們來觀察波納爾於1908至1910年間為瑪特拍下的最知名快照，作品成像於他們當時經常走訪的塞納河畔小鎮韋爾努伊萊（Vernouille）。⑥這張照片揭示了後來他常運用於繪畫的一些特性，比如空間的扭曲、與一般視平線有所區隔的高低視角、光影的對比效果，還有片段、碎解式的元素裁切。畫面中波納爾以低平的地板視角，呈現了瑪特蹲踞在低淺廣口浴盆中裸身沐浴的場景。她頭部低垂，光源來自身後背對的門扉，如此造成之光影配置，在她身邊

⑥波納爾在1908至1910之間為瑪特拍下的快照。圖片來源：Michel Frizot, "Pierre's stupefaction: the window of photography" in Pagé, Suzanne and Musée d'art moderne de la ville de Paris ed.," *Pierre Bonnard: the work of art, suspending time*, Paris: Paris musées / Ghent: Ludion, 2006.

⑦波納爾，《浴缸中蹲伏的裸女》，油畫，1912年，74.9×98.4公分，私人收藏。圖片來源：https://reurl.cc/rgOmNy（Public Domain）

周圍形成一圈暈塗的效果。畫家的手突兀入景橫擋在鏡頭前面，造成放大、變形、模糊失焦的前景，並與瑪特身後的門扉之間拉開超長的景深。這不尋常的空間感，讓人注意到攝影之眼對於佈局構圖的侷限及超越。將這件攝影和波納爾題材相近的畫作《浴缸中蹲伏的裸女》（Crouching Nude in the Tub, 1912）相比，就能看出攝影的視覺經驗如何影響波納爾的繪畫空間。

在畫作中，波納爾改以俯看視角來呈現瑪特，使她的身體在圓形浴盆中看

起來近乎扁平。⑦周邊有各種片段碎解的裝飾平面環繞著浴盆，勉強拼貼成空間，多虧這些屬於側壁、邊牆、或提水壺的垂直線，為這幅畫面保留了空間維度的感知。由此例和一些波納爾接觸攝影後的畫作分析，可以肯定的是他意識到攝影做為一種新的媒介，具有專屬的形式特性和美學。可以說，面對強調技術簡單、人人皆可操作的柯達相機，使用者本身的素質反而才是決定攝影價值的關鍵。雖然，現在所能看到波納爾製作的印樣並非精巧完美，甚至多半有曝

光不足、曝光過度、失焦、構圖截斷等被視爲瑕疵的特徵。現今很難定奪這些缺失是否是礙於波納爾本身的技術限制，或是他有意如此爲之。但至少，就後續的攝影發展往前回溯，波納爾攝影中的個人印記儼然成爲他的風格語彙，並多少預示了快照攝影的類型手法和人們對於決定性瞬間的看法，也體現了攝影做爲視覺現代性的脈絡和表徵之一，捕捉短暫、稍縱即逝、偶然之屬性。

以快照見證隱匿愛人

最後，波納爾的攝影之所以耐人尋味，其實更由於他透過快照的屬性來捕捉愛人瑪特的身體，留存她的形影，使得這批極具私密性的照片，飽含情感矛盾的張力。我們知道波納爾從巴黎日常街頭的主題版畫和肖像委製，斷然轉向家庭場景主題，爾後更限縮至僅有瑪特一人，獨自佔據室內的靜謐場景。這一方面固然與他面對戰爭歲月時局混亂的心境有關，波納爾想要遠離悲劇和恐懼，從而撤退到家人圈裡，過著深居簡出的生活。但另一方面，他和瑪特兩人緊密又緊張的關係，愛人的孤僻及其虛弱的身體，也是波納爾逐漸遠離巴黎的關鍵因素。瑪特的出身與教育程度對比畫家高教養的中產階級身分，使她成爲波納爾家族中持續不被認可、不願提及的存在。瑪特本身因爲如此差異備感自卑，使得兩人逐漸遠離人群，陷入相依爲命的孤絕世界。瑪特對波納爾的猜忌、善妒和依賴，波納爾對瑪特的迷戀與無可奈何的痛苦，交織糾結成他繪畫與攝影中的神祕感與引人之處。

如果說，快照攝影的映像顯示日常瞬間的即興和靈敏捕捉，讓畫面的眞實性不言自明，那麼波納爾便是以此證明了隱匿的愛人確實存在。當她不被人們談及、不願被朋友看見，那麼攝影便做爲見證，記錄了他們兩人的關係與生活。而他每每拍攝瑪特時保持的距離，將瑪特兀自存在的日常即景，轉換成某種詩意、脫俗的時空，令她的面容身影朦朧難辨，體量稀薄，更像是一種預演的傷逝和追憶，在瑪特纖細脆弱的身軀消失不見之前，便已開始懷念著她。愛情在場或不在場的確認，便是繫於這些攝影證據。

參考資料：
Elizabeth Easton, *Snapshot: Painters and Photography, Bonnard to Vuillard*, New Haven: Yale University Press, 2011.
Dijana Metlic, *Bonnard and Degas: Bathing scenes in painting and in photography*. ResearchGate: https://www.researchgate.net/publication/319530997_Bonnard_and_Degas_Bathing_Scenes_in_Painting_and_in_Photography（2019/05/12瀏覽）
Michel Frizot, "Pierre's stupefaction: the window of photography' in Pagé, Suzanne and Musée d'art moderne de la ville de Paris ed.," *Pierre Bonnard: the work of art, suspending time*, Paris: Paris musées / Ghent: Ludion, 2006.
Eik Kahng, "The Snapshot as Vanitas: Bonnard and His Kodak," *The Artist and the Camera*, New Haven: Yale University Press / Dallas: Dallas Museum of Art, 1999.

快問快答

撰稿人

吳家瑀

曾任美術館員
曾任藝術雜誌採訪編輯

Q1 最打動你心的藝術作品是什麼？

很難指出特定的某件，只好以我無緣親見扼腕萬千的代替；那是大學時和朋友去英國自助旅行，時間剛好錯過了泰特現代美術館展出Olafur Eliasson的「天氣計畫」（The weather project），自此我只能幻想被那紅豔的夕陽迷霧籠罩之夢幻。

Q2 如果可以穿越時空，最想和哪位藝術家聊天，為什麼？

不知為何，腦中浮現的是Vilhelm Hammershøi。大概是身處在這個話語表達被過分輕信和強調、反顯淺薄虛華的時代，沉著的體量和姿態更加令人追慕、備感稀罕的緣故。

Q3 藝術史讓你最開心或最痛苦的地方？

這個問題好難。最開心和最痛苦的地方莫過於必須兼具雜食和專精，既要有深度卻又要淺白，還要能展現出「藝術史的專業」吧。

藝術行政打雜工，初接觸展覽企畫與藝術研究，喜歡了解影像的發展及大型裝置與空間的關係。衷心期許自己能使藝術的書寫和引見變得更加有趣，將抓狂美術館裡反諷的那些迂迴曲折通直到底，迴響生命裡的各種心思。

——吳家瑀

3

身體和存在

以鮭魚之名：身份識別的歷史

裝探員

● **身份證相片何時首次問世？**
● **警方如何用人像照和人體測量法來鑑識辦案？**
● **當代藝術家為何選擇逃獄罪犯的照片來創作？**

　　台灣餐廳壽司郎號召「鮭魚」同好的折扣活動引發了幾百位民眾向戶政機關申請改名「鮭」化的新聞，除了台灣媒體爭相追捕眾鮭魚的身份證造成話題外，

國外媒體也視此為奇譚播報。奇特的並不只是有人願意為了折扣或免費活動交換自己的名字，也包含台灣更改名字極度自由與簡便的戶政程序。此外，命名

① 貝帝雍人體測量系統拍攝場景模擬，巴黎警察博物館藏品。圖片來源：作者拍攝。

②左：1850-1856年間停屍間失蹤人口清冊，巴黎警察博物館（Musée de la préfecture de Paris）文獻。圖片來源：作者拍攝。③右：1855-1869年間被判妨害風化者清冊，巴黎警察博物館文獻。圖片來源：作者拍攝。

的文化在各國，特別是東西方有很大的差別。像是西方的名字多承襲已存在的宗教神話人物名稱外，姓氏才足以辨認各個瑪麗、約翰的差異。台灣的命名學問，多數在於名字上選擇不同的單字或字音為組合，創造出獨特的名字為主，產生辨識的功能。換言之，名字的意義不只是個人的代稱也具有辨識身份的功能。然而從每個人的名字到具備法定識別功能的身份證則是相當晚近的發明。

攝影術與身份辨識

在進入身份證的歷史之前，我們或許會問「為什麼自己的身份是需要透過他人的辨認才算數？」回到十八世紀到十九世紀之間，在法國仍不存在身份證的時代為例，身份的註記可能是教會受洗的紀錄，或者在往來城市之間具有今日護照功能的商旅通行證上才具有意義，並非每個人的身份都需要被識別。也因此在許多犯罪案件中，許多逃竄的罪犯不需要易容，只要化名就足以逃避警察的追捕。今日在巴黎警察博物館的文獻中，在沒有相片的時代，我們能看到過去招認無名屍體的清冊②，警察必須將亡者身上的特徵或者衣著布料剪下來佐證讓家屬可以辨認。一直要到攝影術的發明與普及，一個人的名字與其真實的樣貌才能夠相互參照甚至一起被記錄下來作為身份辨識的基礎，不過，就算擁有犯人的照片，像是1855-1869年間被判妨害風化者的清冊中③，警察獲取的是妓女扮裝的沙龍照，有的礙於只限側臉的取角，實在難以精確地辨認出她們的樣貌。

事實上，十九世紀歐洲民族國家建立時，除了要勞心統一地區差異外，也要面對社會治安的難題，因此建立辨識身份的方法有助於警察找到真正的罪犯，使民眾安心。鑑識科學先驅貝帝雍（Alphonse Bertillon, 1853-1914）在1879年進入巴黎警察局負責整理罪犯資料的工作中，面對不規則的身份註記、以及不清晰的罪犯相片決定建立一套規則，統一這個龐大卻混亂的罪犯資料庫，讓它

RELEVÉ

DU

SIGNALEMENT ANTHROPOMÉTRIQUE

1. Taille. — 2. Envergure. — 3. Buste. —
4. Longueur de la tête. — 5. Largeur de la tête. — 6. Oreille droite. —
7. Pied gauche. — 8. Médius gauche. — 9. Coudée gauche.

④ 貝帝雍人體測量系統圖示，收錄於貝帝雍於1893年出版手冊《人體測量辨識法：體貌標示指導》（*Identification anthropométrique: Instructions signalétiques*, Melun, 1893）。

⑤左：1912年貝帝雍示範人體測量系統歸檔犯罪者的身份資料卡，圖片來源：Martine Kaluszynski, "Alphonse Bertillon et l'anthropométrie judiciaire. L'identification au cœur de l'ordre républicain", Criminocorpus [En ligne], Identification, contrôle et surveillance des personnes. 網址見http://journals.openedition.org/criminocorpus/2716（2021.3.25日瀏覽）。⑥右：貝帝雍人體測量系統專用相機，巴黎警察博物館藏品。圖片來源：作者拍攝。

可以真正地發揮追蹤認出再犯的功能。

　　擁有醫學背景以及父親是人類學家的淵源下，貝帝雍發想自當時統計學家戈德列（Adolphe Quetelet, 1796-1874）平均人（homme moyen）的概念，在1882年建立他的人體測量法（l'anthropométrie），重新紀錄罪犯的各項身體特徵，包含身高、身寬、頭圍、耳長、腿長、指長、肘長等項目④，以確保每個罪犯的身體都能夠被精準地比較和核對。最重要的是，這些數據配合當時成熟的照相技術，可以就罪犯所拍攝的正面以及側面相片進行比對，貝帝雍精心打造他的相機，就像統一規格的量尺一樣能夠使用同樣的焦距、角度拍攝每張罪犯的照片

①⑤⑥。往後，隨著指紋科技的進步與應用，貝帝雍這套辨識人身的測量系統才被淘汰。而遲至1943年身份證才開始應用在法國全國民眾身上，慢慢被普及。不過貝帝雍標準化足以辨識身份的照片想法，至今仍沿用在我們的各式證件中。

改諧鮭正者暴露身份？

　　實際上，貝帝雍的人體測量法，除了反映了十九世紀末國家治理需要為罪犯建立身份識別系統的野心，也突顯出警方利用科學方法標準化個人身份的企圖，而這個企圖一直在今日應用各種高超科技追捕罪犯的偵探影集中，仍不斷地被誇大與神化。觀念藝術家休柏勒

（Douglas Huebler, 1924-1997）在他1975年變奏系列第70號（Variable Piece #70）作品中，發想自一位在1967年逃獄的殺人犯萊斯里亞諾（William Leslie Arnold）在多年後可能變成的樣貌。因為逃獄的新聞在當時相當轟動，許多地方可見到美國聯邦調查局FBI張貼的追捕令，但是上面的照片卻是殺人犯在1958年約16歲時被逮捕的樣貌。藝術家為了想像逃犯在17年後三十幾歲的樣貌，將公佈的照片進行加工，模擬他有鬍子、禿頭、發胖等等的外貌重新拍攝，並混入總共90張陌生人的肖像照中，告訴觀眾既然逃犯還逍遙法外，那麼他可能就藏身在你我身邊，邀請觀眾進入尋找逃犯的遊戲。[1] 同時也讓我們思考相片中的自己，是否能夠忠實反映我們自己？回過頭來想，今天的身份證是否已經取代了我們的名字，甚至我們本人，而更具識別的意義？當那些敢開自己玩笑的鮭魚們，在促銷活動結束後趕快「改諧鮭正」更改回原本的名字，是否也害怕自己被視作那些貪吃鮭魚的「身份」被揭露呢？

撰稿人

裝探員

巴黎南特爾第十大學藝術史博士
中央大學藝術學研究所與法文系畢業

Q1 藝術史讓你最開心或最痛苦的地方？

做研究會讓人最開心也最痛苦。

Q2 如果可以，你最想成立什麼樣的美術館？

各種不像美術館的美術館。

主要研究藝術家的書、當代藝術的（仿）調查敘事與調查形式，以及十九世紀以來的現代調查文化。

—— 裝探員

1 Douglas Huebler et Frédéric Paul, "Interview : Truro, Massachusetts, 11-14 octobre 1992", Douglas Huebler « Variable », etc., trad. By Giovanna Minelli, Limoges : F.R.A.C. Limousin, 1993, p. 120. 萊斯里亞諾被捕時拍攝的照片，可參考網路資料 https://reurl.cc/OjrKgk。休伯勒的《變奏系列第70號》可參考美國大都會博物館（The MET）線上典藏資料 https://reurl.cc/eENMvR（2021年三月25日瀏覽）。

4

身體和存在

無頭而立的殘酷身體：
從巴塔耶的「阿塞弗勒」概念談起

王聖閎

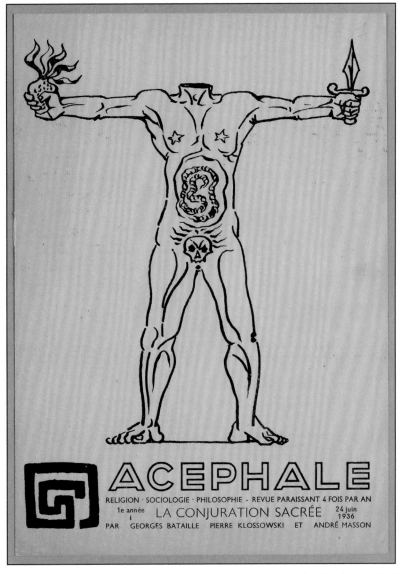

① 藝術家André Masson為1936年《阿塞弗勒》第一期所設計的封面。（圖片取自Monoskop）

● **如果達文西的《維特魯威人》代表理想的健全身體，
那麼現當代藝術中的無頭人體，給你什麼感受和啟發？**

「阿塞弗勒」（Acéphale），另譯爲「無頭者」，或許是最能呈現巴塔耶（Georges Bataille）複雜思想的關鍵概念。這個詞彙也是1936年他謀劃創立的祕密社團，以及該組織發行刊物的共同名稱。在巴塔耶的藝術家好友安得烈·馬頌（André Masson）爲刊物第一期所設計的封面中，① 阿塞弗勒被描繪成令人一眼難忘的鮮明形象：一隻非人亦非神、無頭而立的怪物。它一手握著匕首，一手捧著一顆燃燒的心臟，雙腳直挺挺地佇立於大地。其私處是象徵死亡的骷髏，胸部是星辰，而腹部則是一個蜿蜒迷宮，一個象徵理性主體的「我」的徹底迷失，並與他者混淆不清的多面鏡宮。巴塔耶曾爲刊物寫過一篇創刊文章〈神聖的陰謀〉（The Sacred Conspiracy），當中就有這麼一段與馬頌的怪物圖像相互呼應的描述：

人逃離他的頭顱，猶如有罪之人逃離他的監獄，他已然發現在他自身之外並沒有神 —— 神是對罪行的禁制 —— 而他卻是一個不知禁制為何物的存在……他不是人，也不是神。他不是我，卻多於我：他的胃是一個迷宮，他在其中迷失了自己，同時也讓我與其一同迷失。我發現我自己就是他，換句話說，一個怪物。[1]

去首的積極性政治意義

「我」即怪物！如此曖昧的句子不難令人聯想到詩人韓波的箴言：「我即他者」。在巴塔耶的思想中，追問「我」究竟是誰，無疑是徒勞的。因爲「我」註定捲入一場意義錯亂顛倒的風暴，而阿塞弗勒的身體，就是這場同時歌詠怪物性與遊戲性，令同一性（identity）崩解碎裂的風暴中心。在此，「我」不斷地流變爲「非我」（non-I），激情地擁抱自身的分歧和錯置，既能朝向阿波羅式的虔誠專注，卻也可以通往戴奧尼索斯式的嬉戲癲狂；一方面盈滿著生之欲力，另一方面卻不斷迷醉於向死愉悅（joy before death）。總而言之，那圈圍出「我」的邊界總是模糊難辨，不斷與來自未知外邊的「他」糾纏不清，身份成謎。

對巴塔耶來說，將「我」徹底裂解的這具殘酷身體並不是一座牢籠，頭顱的存在和控制才是。因此，阿塞弗勒首先隱含了身體的眞正解放。它強調欲望與生命衝動，使身體逃離頭顱由上而下的主宰和奴役，嘗試爭取眞正的自由。而它桀驚不遜的站立姿態，是對頭顱所代表的理性束縛的頑強抵抗，避免思想與精神之同化。在此，「去首」無疑帶有積極的政治性意義，身體看似被拋棄／排除了（eject），但它從未臣服於（subject to）虛假的權威或獨裁者，拒絕成爲塡裝任

②張照堂，〈板橋‧台灣1962〉，攝影靜照，1962。（圖版提供：張照堂）

何思想教條的溫順容器。

　　作為祕密社團的核心意象時，阿塞弗勒也拒絕單一思想的籠罩，徹底排斥階級（hierarchy）。巴塔耶曾經批評過超現實主義的組織型態始終以極少數的思想領袖為中心，脫離不了階級化的色彩（此種知識─權力的布置型態往往就是法西斯的溫床）。[2] 他需要一種更為平等、足以避免寡頭政治的共同體想像，阿塞弗勒顯

然就是他的答案：一個「無頭／無首腦」（headless）的組織。〈神聖的陰謀〉開場刻意引用齊克果（Søren Aabye Kierkegaard）的話，充分暗示該組織的行動特質：「這看起來像是政治且想像自己是政治的事物，有一天會揭開自己作為一場宗教運動的面紗。」[3] 但巴塔耶並非這場宗教運動的神論代言人，他也只是參與其中的一份子而已。毋寧說，阿塞弗勒催生的

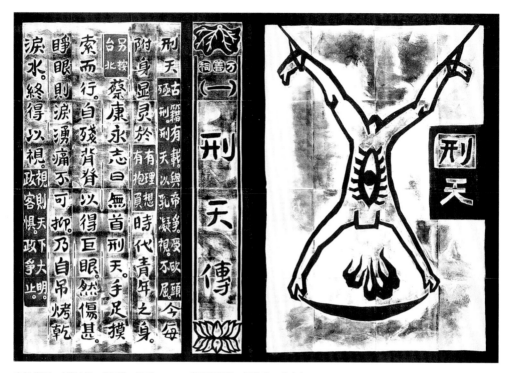

③ 侯俊明，《搜神記—刑天》，版畫，1993。（圖版提供：侯俊明工作室）

是一種神已死的宗教，是神的思想被駁回、廢止、僭越，或者揚棄的宗教──朝向無神（無頭）的神聖性、無共同的共同體。哲學家阿岡本（Giorgio Agamben）亦曾延伸過巴塔耶的想法，指出眞正的共同體要能夠成立，首先必須正視其內部的分歧與不可共融，從「共同之不可能」的凶險條件出發。也就是說，共同體只能從它自身的否定性陰影中孕育而生；藉由掃除任何虛假的族裔、母土或根源之預設，作爲組織概念的阿塞弗勒揭示一種嶄新的共同體形式，那些「沒有共同體的人們的共同體」。[4]

台灣當代藝術中的無頭者

毫無疑問，無頭者足以引發豐富的政治性想像。不少台灣現、當代藝術的作品也能發掘類似的身體形象，儘管創作的背景脈絡並不相同，但仍能與阿塞弗勒形成有意思的對話。譬如張照堂的早年代表作〈板橋・台灣 1962〉②。照片裡，藝術家的影子恰巧被牆壁的上緣截去，留下無頭身體眺望遠方的詭譎畫面。有的人將它與台灣戰後文學思潮的無根、自我放逐特質相互連結，也有人將之視爲當時整個青年世代的縮影；既是對外在窒悶時局的無聲抗辯，也是對內在生命的無盡追尋。

1984年，左翼畫家吳耀忠的畫作《山路》也描繪一個無頭男子形象，唯一差別是他的手上提著用布包裹的頭顱，而且多了一份淒然悲愴之感。但在此，頭顱的異位並沒有讓身體跟著被閹割、失能，或者無力化。無頭男子直挺著身軀大步向前，儼然就是一位革命者明知不可為而為之的生命姿態。到了90年代，侯俊明的無頭者出現在其系列版畫《搜神記》（1993）③，畫的是《山海經》裡的刑天。一旁搭配的文字寫著「古籍有載，與帝爭，受砍頭極刑，刑天以乳凝視，不屈。」描述無首刑天自殘身軀，鑿出一隻猙獰巨眼，好藉此洞析世局。即使這麼做會讓自己徹底異化，也不放棄凝望世界。某方面來說，這既是藝術家對後解嚴時代之精神氣質（ethos）的巧妙摹寫，也是他的自畫像。

在上述作品中，我們不難發現「無頭而立」並未被視為一種殘缺，反倒是身體的健全和完整，首先成了問題。這也與巴塔耶和馬頌的初始設想不謀而合。阿塞弗勒本就是一個與人文主義思想傳統完全顛倒的身體形象，一如達文西筆下的《維特魯威人》（Vitruvian Man），一個四肢健在、體態優美、充滿理性和智慧的人，置身在上帝所創造的宇宙中心。但阿塞弗勒並非如此，它更多地代表混亂、衝突、不和諧，乃至於革命。我們甚至可以說，阿塞弗勒是巴塔耶刻意打造的思想戰爭機器，用以向整個西方文明的一項基本預設發起挑戰：對於頭的絕

對戀棧，並假定唯有頭的驅動才能讓身體擁有力量。反之，無頭的身體若是執意行動，它就只能成為帶有叛亂之意的怪物。

為生命騰出自由的空間

少了頭，身體還可以自我訴說嗎？或更精確地問：假使無頭就意味著墜入無感官的闇黑深淵，那麼身體的自我表述就註定是無意義的胡言亂語（no sense / non-sense）嗎？阿塞弗勒的存在，是對上述問題的抗辯和否定。它向我們暗示：如果主體無法打破「頭＝理性＝有意義」之等式，就難以跨過既有思想、語言、符號或知識系統的邊界，探知無意義作為一種意義（non-sense as a sense）的未知領地，更不可能窺見系統的破口，打開一個使其失去效力的故障空間。（在路易斯·卡羅〔Lewis Carroll〕筆下，愛麗絲的變異身體正是這樣一種充滿破壞性的空間，是看似毫無邏輯關聯的事件、任意變換的場景，以及荒誕台詞的巧妙匯聚點。）

意義／感覺（sense），只在抵達其界限之處才真正成立。[5] 這點即是哲學家儂西（Jean-Luc Nancy）對阿塞弗勒概念的進一步擴充。對他來說，無頭者的行動從來都不是盲目的、自閉的，或者無理取鬧的，而是一方面讓身體永遠欠缺一點什麼，以至於不會成為（理性而健全的）主體。另一方面，也讓身體不斷溢出主體約定俗成的邊界，猶如一個無定形的容器，或者廣納一切的處所，成為各種生

命動勢的發生場域：

> 身體處所既非滿盈亦非空缺，因為它既無外部也無內部，它也沒有部分、整體、功能或者終局。它在各方面都可以說是無頭的（acephalic）和無陽具的（aphallic）。它是一個表皮，以各種方式摺曲、再摺、攤展、倍增、內縮、外凸、開孔、迴避、入侵、延伸、放鬆、激動、哀痛、綑綁、鬆綁⋯。在這成千上萬的方式中，身體為存在騰出空間（makes room for existence）⋯⋯。[6]

是的，身體可以爲了某些存在騰出空間。問題是什麼樣的存在呢？答案或許再清楚不過了：那些充滿異議、拒絕沈默、不見容於任何系統的生命。爲了成爲這些生命的庇護所，阿塞弗勒沒有固定的模版，不落入任何再現性思維，擁有隨時依據各種存在樣態而流變的無盡潛能，戮力爲其生命形式騰出自由的空間。

爲此，它始終無頭而立。

1 Georges Bataille, ʻThe Sacred Conspiracyʼ in *Vision of Excess: Selected Writing 1927-1939*, Minneapolis: University of Minnesota Press, 1993, pp. 178-181.
2 Georges Bataille and Encyclopaedia Da Costa ed.; Robert Lebel and Isabelle Waldberg ed., *Encyclopaedia Acephalica: Comprising the Critical Dictionary & Related Texts*, London: Atlas Press, 1995, p. 12. Benjamin Noys, *Georges Bataille : A Critical Introduction*, London: Pluto Press, 2000, p. 28.
3 Georges Bataille, ʻThe Sacred Conspiracy,ʼ p. 178.
4 Giorgio Agamben, ʻBataille and the Paradox of Sovereignty,ʼ in *Journal of Italian Philosophy* 3(2020): 250.
5 Jean-Luc Nancy, *Corpus*, translated by Richard A. Rand, New York: Fordham University Press, 2008, p. 13.
6 Ibid., p. 15.

撰稿人

王聖閎

國立中央大學藝術學研究所助理教授
台新藝術獎提名觀察人

Q1 如果可以，你最想成立什麼樣的美術館？

想要成立一個虛擬美術館，能自動典藏世上所有被藝術家們棄置的創作概念，或者因為各種原因而被迫夭折的作品與草稿。

Q2 作者常在自介中使用這些名詞形容自己，例如愛好者、中介者、尋夢人、小廢青、打雜工、小書僮，那麼你是藝術的＿＿？因為＿＿。

一位替藝術知識的地層不斷翻土的人。因為相信真正的藝術思想來自緩慢的沈澱與深掘，唯有在不疾不徐的植物性時間中才長得出來。

藝評人，期許自己始終是藝術家的敏銳聆聽者與對話者，以及一位梳理在地藝術論述和理論觀點的掘土者。

—— 王聖閎

—— 5 身體和存在 ——

身體對於存在的重要性，實在不亞於心靈。本
單元幫助我們了解身體的多元意象，關乎美感
經驗、健康觀念、政治控制與哲學思想。我們
也能夠觀察藝術家如何將情思和哲學注入身體
形象之中。閱讀這些文章後，

Q 想一想什麼是標準化的身體？
是誰制定了身體的標準？

Q 你覺得今日的傳播媒體
在有形無形中，
是否影響了我們對於身體的看法？

Q 文章中提及的身體形象，
哪件作品讓你覺得
最具有存在的深度和強度？

視覺敘事

現今人們喜歡從影音媒介閱聽無奇不有的故事，擴大自己有限的實際經歷。在視聽技術還未發達的時代，故事主要是以口述、文字和圖像相傳，形成特定時代和文化共享的記憶和常識底蘊。視覺藝術的創作者以非語言的方式，為觀眾呈現故事的戲劇張力，聚焦在情節發展的關鍵時刻。影像製作者將文字敘述視覺化，提示和鋪陳故事情節，催生觀者的理解和想像。

製作圖像和書寫文學的敘事手法，兩者之間有諸多差異。本單元介紹的視覺敘事媒材，包含油畫藝術、通俗繪本和功夫電影。在如此不同的領域中，視覺作品皆呈現無法言傳的魅力，觸動觀者感知文本之外的世界。

6

● 無論是學院訓練的畫家、繪本插畫師、或電影片頭設計者，他們吸收且消化了文本，重新運用構圖和影像的巧思，衍繹故事的精髓。

● 無論故事是來自莎士比亞的戲劇、英國社會輿論的爭端、寓教於樂的動物寓言、或名震天下的李小龍武術，視覺創作者無不邀請觀者，從畫中線索去意會故事的來龍去脈。

視覺敘事

英國愛德華時期的「問題畫」

倪明萃

- 什麼是「問題畫」？為何「問題畫」廣受當時群眾的歡迎呢？
- 它引起了什麼樣的美學爭論？

　　「問題畫」（problem pictures）是流行於英國維多利亞晚期到愛德華早期（1895-1914）的現代生活敘事畫，這種畫類通常被視爲延續維多利亞中期的敘事繪畫（narrative paintings）傳統，在藝術史上鮮少被嚴肅探討。這個現今幾乎被遺忘的畫類，在愛德華時期每年舉辦的皇家學院展覽中大受歡迎，且在英國現代美學發展過程中佔有一席之地。

現代生活的敘事畫

　　「問題畫」主要針對當代社會、政

1 法蘭克・狄克西，《幻覺》，油畫，1895 年，106×138.5 公分，沃克美術館，利物浦。

②法蘭克‧狄克西，《自白》，油畫，1896年，114×160公分，Roy Fine Paintings/Bridgeman Art Library.

治、道德的焦點議題，例如：離婚法案、反猶主義、禁藥使用（如古柯鹼）、現代婚姻、母職、新專業階級的出現，尤其是對女性的道德判斷，經常描繪畫中主角面對危機或醜聞爆發的關鍵時刻。此畫類廣受歡迎，因畫面中敘述的細節引人入勝，激起觀眾破解謎團的好奇心。畫中模稜兩可的情節，不僅吸引觀者在皇家學院展廳內熱切地議論推測，也在報章雜誌的傳播中被不同背景的讀者廣泛討論。當觀眾對每幅畫思索、試圖解讀細節時，他們其實關注的是愛德華時期廣被爭議討論的種種社會議題。

這種畫類具有從賀加斯（William Hogarth）開始流行的現代道德主題繪畫的特徵，包括：挑動觀者想像力的標題、寫實風格、描述面對衝突或危機的瞬間，並加入其他足以破解畫作主題的細節，與傳統敘事畫不同點在於將原先被視為解謎線索的元素變得難以辨識，例如：隱藏或遮掩人物的表情、取消敘事中的其他人物、或將畫中能幫助觀者建構故事發展的象徵和文本的細節模糊化，將繪畫視為是獨立瞬間的再現，只描繪一種反應（response），但不提供刺激這個反應發生的清晰線索，觀者雖可以從畫中人物的姿態或表情臆測，但已沒有傳統敘事畫在表情、圖像或歷史方面可參照的指涉或定律。

例如：法蘭克‧狄克西（Frank Dicksee）

的《幻覺》[1]（A Reverie, 1895）和《自白》[2]（The Confession, 1896），兩幅作品中的男主角皆以單手撐著頭部，狀似悲痛地沉思，前者沉思的對象無疑是出現在彈琴女孩背後的女子幻影，相反的，讓《自白》這幅「問題畫」中的男子陷入深思的原因留待觀者的想像和推測。

反映性別、階級的意識型態

「問題畫」的出現和愛德華時期社會與美學脈絡的轉變息息相關，觀眾對現代生活敘事畫的詮釋，反映當時社會的性別、階級規範和意識型態。在約翰·卡利爾（John Collier）的《作弊》[3]（The Cheat, 1905）中，左側的女子突然起身，似乎想責難坐在右方拿著一疊撲克牌皺著眉頭的女子作弊（或是為自己辯護相同的指控？），同桌兩位穿著晚宴服的男士臉上帶著失望的表情同時看著坐著的女子。懸疑的氛圍令觀者熱烈討論，想找

③ 約翰·卡利爾，《作弊》，油畫，1905 年，167.6× 198.1 公分，私人收藏。

出到底賭注是什麼，誰有賭輸的危險。這幅畫也反映了對性別的焦慮，質疑女人的天性是否可以託付、是否適合管理金錢，因為在二十世紀初期，英國社會對女性不管在家中或職場上支配財務皆不以為然。對此畫的議論也暗示了階級焦慮，上流階級的遊戲逐漸被中產階級模仿，憂懼有賭博性質的橋牌滲透到一向簡樸的小市民生活之中。

1890 年代的女權運動和二十世紀初期女性選舉權的爭取，不僅改變女性的生活經驗，且挑戰文化對陰性特質的定義，使性別成為流行文化、科學等領域關注和爭議的議題。而社會階級的分類在此時也不斷變動，中產階級尤其刻意與上流階級和下層階級切割，積極以自我建構的身分與道德觀，檢視現代生活的種種問題，同時敦促同一社會地位成員的行為和價值觀。

將平凡人的日常戲劇化

「問題畫」敘事結構的不確定性，成為它廣受歡迎的特點，這是因為十九世紀末美學觀的改變。惠斯勒（James McNeill Whistler）與羅斯金（John Ruskin）針對形式與內容之爭，持續延伸到二十世紀初期，藝評家貝爾（Clive Bell）提出強調形式之美的「有意義的形式」（significant form），認為形式唯有在觀者感受到時才具意義，他視敘事畫為迎合無文化涵養的中產階級之庸俗作品。當傳統敘事畫在皇家學院日趨沒落，「問題畫」一方面

維繫傳統繪畫具有意義（內容）的概念；另一方面拒絕給予定義，將畫作的「意義」交付給現代主義理論所極力倡導的觀者開放式、不受限制的美感回應。

除了美學觀轉變，愛德華時期觀者閱讀敘事畫的策略也隨著時代背景改變。1890年代流行偵探小說，劇作家如易卜生（Henrik Ibsen）重新定義劇場的可能性，以逼真的手法呈現當代問題，鼓勵觀眾和讀者尋找、詮釋隱藏的線索來推導出意義，這種互動的模式也受到流行媒體的推動。「問題畫」被大量複製，刊登於報紙、雜誌、八卦小報，而報章雜誌還會針對一幅正在展出的特定畫作舉辦比賽，刊登讀者來函，選出最接近的詮釋，作為提升閱報率的手段。敘事方式曖昧的「問題畫」和維多利亞敘事畫最大的不同，是結合傳統現代生活繪畫和媒體報導聳動新聞的模式，如同報章雜誌報導謀殺、意外、婚外情，「問題畫」讓觀者以看八卦新聞的方式想像畫中的角色，將平凡人的日常戲劇化。

英國愛德華時期，在面對複雜的社會、經濟、藝術巨大變動之際，能引發人們對於這些改變中的價值觀、社會議題的討論，便是「問題畫」的魅力所在。

參考資料：
Fletcher, Pamela M. *Narrating Modernity: The British Problem Picture, 1895-1914*. Ashgate, 2003.
Nunn, Pamela Gerrish. *Problem Pictures: Women and Men in Victorian Painting*. Scolar Press, 1996.

快問快答

撰稿人
倪明萃
國立台北教育大學
藝術與造形設計學系助理教授

Q1 最打動你心的藝術作品是什麼？

抽象作品。

Q2 如果可以穿越時空，最想和哪位藝術家聊天，為什麼？

Barbara Hepworth. Hepworth 的雕塑是我心中的聖殿。

Q3 作者常在自介中使用這些名詞形容自己，例如愛好者、中介者、尋夢人、小廢青、打雜工、小書僮，那麼你是藝術的____？因為____。

我是藝術的中介（者）？因為教藝術史。

愛貓的藝術史老師。

—— 倪明萃

2

視覺敘事

精靈出籠，
藝術史上邊緣卻難以忽視的一族

應畢宵

① 達德，《帕克》，油畫，1841年，59.2×59.2公分，哈里斯博物館（Harris Museum and Art Gallery, Preston）。

● 「精靈」出現在畫作中，對你來說有何魅力？

● 英國畫家熱衷描繪精靈的形象，靈感來源為何？

先來一首皇后樂團（Queen）的《精靈伐木工的漂亮出擊》（The Fairy Feller's Master-Stroke）。

十九世紀以前，「精靈」鮮少出現在繪畫創作裡，基本上是個不會被視為值得入畫的題材；然而十九世紀英國卻興起一股精靈畫（Fairy Painting）的風潮，精靈躍然成為許多畫作的主角，儘管它並未大鳴大放到足以引起藝術史學者的重視，卻也難以忽視其存在與特殊性。

但……為什麼是英國？

首先，英國有個大文豪莎士比亞（William Shakespeare, 1564–1616），他曾經寫了兩部精靈戲份吃重的劇作《仲夏夜之夢》（A Midsummer Night's Dream）和《暴風雨》（The Tempest），使來自鄉野奇談與地方信仰的精靈有了高文學的背景，這是精靈入畫非常重要的門票。此外，英國皇家藝術學院自十八世紀後半葉便振力提倡本土繪畫，精靈雖無關聖經、神話、歷史偉人與英雄而難以成為學院所期望的史詩巨作，但仍是走在同一個方向上的。

再來，波依德爾（John Boydell, 1720–1804）欲建立屬於英國風格的歷史畫而創立了波依德爾莎士比亞畫廊（Boydell Shakespeare Gallery），委託雷諾茲（Sir Joshua Reynolds, 1723–1792）和弗斯利（Johann Heinrich

② 雷諾茲，《帕克》，油畫，1789年，102×81公分，私人收藏。

Füssli, 1741–1825）以《仲夏夜之夢》為主題創作了《帕克》②（Puck）、《蒂坦妮亞的覺醒》③（Titania's Awakening）和《蒂坦妮亞與波頓》④（Titania and Bottom），為精靈畫拉開序幕，因此精靈畫最初可視為歷史畫的一種衍生物。

在《帕克》中可看到雷諾茲的作品保留了較多人味，像一個小頑童cosplay成善於惡作劇的帕克坐在蘑菇道具上。而弗斯利的《蒂坦妮亞的覺醒》和《蒂坦妮亞與波頓》則瀰漫恐怖詭譎的氛圍，這兩件作品與其說是以莎翁四大喜劇之一的《仲夏夜之夢》為主題，反而更像是取材自女巫或惡魔傳說。

③上：弗斯利，《蒂坦妮亞的覺醒》，油畫，1786-1790年，222.3×280.7公分，溫特圖爾美術館（Kunstmuseum, Winterthur）。④下：弗斯利，《蒂坦妮亞與波頓》，油畫，約1790年，217.2×275.6公分，泰特美術館。

⑤克魯克香克為泰勒（Edgar Taylor，1793-1839）翻譯出版的《德國流行故事集》所繪的其中一幅插畫〈精靈與鞋匠〉。

那…要怎麼畫才像精靈？

　　這又要從十八世紀晚期至十九世紀上半葉開始說起。隨著識字率的提升，民間故事與童話大量出版，前後包括法國作家佩羅（Charles Perrault, 1628–1703）和奧爾努瓦夫人（Madame D'Aulnoy, c.1650–1705）、德國格林兄弟（Jacob Grimm, 1785–1863；Wilhelm Grimm, 1786–1859）和安徒生（Hans Christian Andersen, 1805–1875）等人的著作。這些翻譯的童話故事、翻譯的異國民間傳說，都讓英國人很期望探究屬於自己的民俗遺產，進而開啟了民間傳說的收集與研究風潮，甚至開始尋找並且相信精靈的存在。這種愛國情感不僅體現在英國對歐陸國家的文化較勁，也包括英國內部彼此間的互別苗頭，譬如英格蘭、愛爾蘭、蘇格蘭、威爾斯、康瓦爾等地，都有屬於自己不同特性的精靈和傳說，而民俗研究的成果便成為畫家詮釋精靈的參考對象之一。

　　然而，即便這些民俗研究有助於畫家生動描繪精靈的外貌與行為特徵，但精靈畫家並不會因此加以深入仰賴這些民俗研究，一方面是要與書中的插畫做出區隔，畢竟插畫可將民間傳說所描述的精靈粗野形象表現地淋漓盡致，如克魯克香克（George Cruikshank, 1792–1878）在《德國流行故事集》（*German Popular Stories Vol. 1*, 1823）的〈精靈與鞋匠〉⑤（The Elves and the Shoemaker），描繪兩個小精靈收

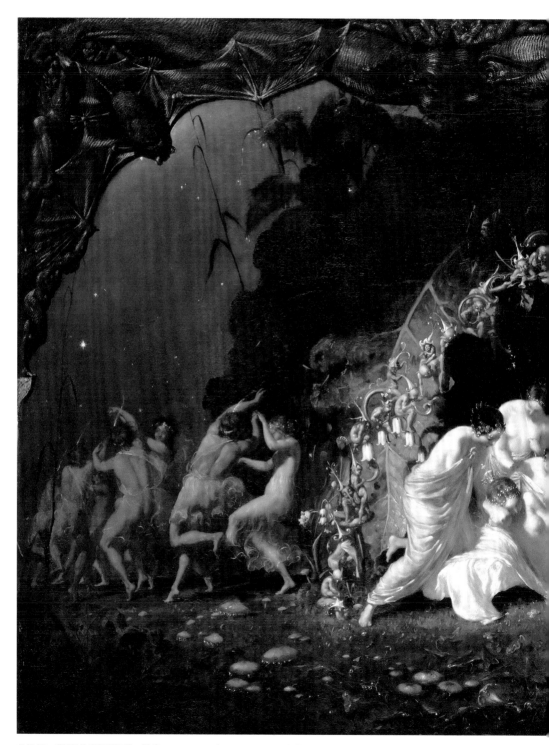

⑥達德，《沉睡的蒂坦妮亞》，油畫，1840-1841年，64.8×77.5公分，羅浮宮。

到鞋匠夫婦送的謝禮後，高興地在屋裡大笑大跳起來。而有著高文學背景的精靈畫，則需一定程度的修飾與美化精靈（儘管有些配角表現了怪異野蠻的一面，但主角仍是以美麗的人體來詮釋），如達德（Richard Dadd, 1817–1886）所畫的《沉睡的蒂坦妮亞》⑥（Titania Sleeping），熟睡中的精靈后蒂坦妮亞擁有優美的女體及姿態，圍在洞窟口的小精靈則有著滑稽的行為和相貌，而左方嬉鬧的精靈顯然不若克魯克香克〈精靈與鞋匠〉中隨意亂跳的模樣，而是優雅地輕踮腳尖、優雅地踏著舞步。

另一方面，因精靈種類繁雜，不同地區、不同時代又有各自在性格與形貌上的差別、變異及混合，難以轉化為視覺圖像甚至為其建立容易辨識的視覺特徵。因此，畫家在描繪精靈的時候，將會綜合多種資訊，除了參考民俗研究的成果之外，熱門文學對精靈的描述也是重要的參照對象，如波普（Alexander Pope, 1688–1744）在《秀髮劫》（The Rape of the Lock）中描述精靈有斑斕閃爍的翅膀、莎翁在《暴風雨》中描述艾利爾（Ariel）是一種如空氣般的靈體以及在《羅密歐與茱麗葉》（Romeo and Juliet）中間接表示精靈的體型大小約如昆蟲一般。當然，前輩畫家已建立好的視覺形象則是更直接的參考來源，如達德的作品《帕克》①，很容易讓人聯想到雷諾茲的同名作品。

精靈題材的出現和流行，是由許多

不同層面的背景因素相互影響所促成。這並非僅反應在繪畫領域上，也包括音樂、舞蹈、戲劇等等，當時所建立出的形象與特徵，也在在影響到今日我們對精靈的視覺印象。此外，精靈獨樹一幟的特性，如外形像人可是又不是人、可能是神祕生物或來自不同世界的族群或靈體等，使精靈較不受限於人類的道德和價值觀，對於作品內容的呈現也相對寬容許多，畫家得以藉此包裝暗黑主題，如暴力、虐待、性慾及裸體等，某種程度可以說外形似人的精靈是受眾的心理投射對象，這也是精靈題材的另一種魅力。

最後，附上與本文開頭所提皇后樂團歌曲同名的精靈畫，《精靈伐木工的漂亮出擊》⑦。這是達德在1844年進入貝特萊姆皇家醫院（Bethlem Royal Hospital，位於倫敦的精神療養院）後耗時近十年所創作的作品，在畫作中上方戴著皇冠的兩個精靈，便是精靈王奧伯朗（Oberon）與其后蒂坦妮亞。這件構圖複雜且內容令人困惑的作品，可說是達德最具代表性的精靈畫。

⑦ 達德，《精靈伐木工的漂亮出擊》，油畫，1855-1864年，54×39.4公分，泰特美術館。

參考資料：
Bown, Nicola, *Fairies in Nineteenth-century Art and Literature* (New York: Cambridge University Press, 2006)
Briggs, Katharine, *The Fairies in Tradition and Literature* (London: Routledge, 2003)
Martineau, Jane ed., *Victorian Fairy Painting* (London: Royal Academy of Arts, 1997)

快問快答

撰稿人
應聿甯
畫廊行政

Q1 最打動你心的藝術作品是什麼？

情緒中帶有詩意的作品。

Q2 如果可以穿越時空，最想和哪位藝術家聊天，為什麼？

達文西，想瞭解他的生活，好奇那些超越時代的構想是如何形成的？哪來那麼多時間精力做那麼多跨領域的研究？

Q3 藝術史讓你最開心或最痛苦的地方？

深入了解一件有興趣的事情本身就令人開心，但橫向與縱向環環相扣看不到盡頭確實也挺痛苦。

工學院→藝術史→畫廊產業，每個階段都是依喜好選擇。曾經想做畫家，但生性惰懶還是要自我認清一下。

——應聿甯

3

視覺敘事

讓動物發笑的藝術：
拉比葉的《拉封登寓言》漫畫插圖

郭書瑄

① 拉比葉，微笑的牛商標圖片。

● 你有看過著名的童書《拉封登寓言》嗎？
● 比較看看不同作者的插畫，哪個最傳神表現動物主角？

　　即使沒聽過法國藝術家拉比葉（Benjamin Rabier, 1864-1939），大家也應看過他畫的起司品牌「微笑的牛」（la vache qui rit）商標圖片①：開懷而笑的乳牛形象，一如他筆下總是笑逐顏開的所有動物形象。雖然拉比葉的商業性質創作範圍廣泛，但他成功發展出他的註冊風格，讓人們不會錯認他的作品。

　　而1906年出版的《拉封登寓言》（Les Fables de La Fontaine），是拉比葉將他代表性「漫畫插圖」發揮極致的範例。在現代意義的「漫畫」尚在早期發展階段時，拉比葉便展現出獨到的圖像敘述方式：類似連環漫畫的形式，以及滑稽喜劇的風格。

漫畫的先驅：漫畫插圖

　　「漫畫插圖」這個詞顯然有點曖昧不清：究竟它是「漫畫」還是「插圖」？儘管這個詞本身具有不確定性，但在形容拉比葉獨特的創作時，這卻可能是最貼切的用詞。

　　就以拉比葉《拉封登寓言》中的〈蟋蟀與螞蟻〉圖版為例②。圍繞文字的圖像故事從圖版上方展開：蟋蟀在春天原野歌唱，同時在圖版右邊，螞蟻正辛勤工作著；故事接著來到圖版左方，蟋蟀在冬季將至時被螞蟻拒於門外，最後凍死在右下角白雪覆蓋的地面。

　　可以看出，拉比葉的創作形式一方面既有「漫畫」般的連續圖像進行敘事，但本質上卻仍是搭配文字敘述的「插圖」。「漫畫插圖」正是介於兩者之間的產物。自從托普佛（Rodolphe Töpffer）發表他圖文共敘的「圖畫故事」形式以後，[1] 可說是開啓了歐洲現代漫畫的概念。而拉比葉的寓言插圖在同一圖版上達成多段不同時序的描寫，正利用了這種新形式的時間敘述功能。

　　拉比葉的漫畫插圖不僅用來輔助文字的說明，這些插圖甚至常自行開展出文字情節以外的圖像敘述，以致讀者必

②拉比葉，《拉封登寓言》〈蟋蟀與螞蟻〉

須圖文分別閱讀。實際上，拉比葉挑選
為插圖主題的依據，與其說是對情節發
展的重要性，不如說是視覺上的裝飾
性。這點在他的另一幅寓言圖版〈算命
師〉中更為明顯③。在這則描寫人類荒唐
行徑的寓言中，拉比葉在畫面內外安排
了人類以外的平行故事：黑貓、貓頭鷹和
小老鼠，它們不僅出現在主要畫面裡，
也出現在頁緣裝飾的圖畫框裡，甚至在
文字結尾，貓和貓頭鷹被放置在如紋章
般的特寫位置，而最下方的老鼠則是裝
模作樣地讀起撲克牌，正呼應著文中那
名其實不懂算命、只會一派胡言的江湖
郎中。這些動物角色皆是文字中未曾提
及、全由插畫者創造而出的獨立敘述，

拉比葉寓言插圖中的圖與文便是如此既
相關又相離。

寓言創作是天真童書或偽裝諷刺？

　　1668年首度出版的《拉封登寓言》
本身便擁有豐富的插畫歷史，在寓言的
圖像化過程中，有的插畫者將寓言視為
人為創造，作者和讀者抽離於寓言角色
之外。例如在葛杭維（J.J. Grandville）的寓
言卷頭插畫中④，他將詩人拉封登的半
身像安置在神龕似的構圖中，寓言中的
角色像建築物一樣搭建起這座人為的祭
壇。半身像、不自然的動物配置，以及
暗喻詩人姓氏的噴泉（fontaine），在在指
出拉封登是這座想像世界的創造者，而

③拉比葉，〈算命師〉

④左至右：葛杭維、柯升、強姆的寓言卷頭插畫

寓言本身是由人所建構的嚴肅文學，和現實的大自然無關。

　　另一方面，也有許多插畫者認為寓言代表的是人類所欲溝通的大自然，而拉封登便是在人類與動物角色間的中介橋樑；例如：柯升（Charles-Nicolas Cochin）將拉封登描繪為能夠與動物溝通、代為發聲的人類朋友，強姆（筆名Cham，原名Amédée de Noé）更進一步將詩人描繪為教導動物們「說話藝術」的人類導師。[2]

　　無論何種做法，拉封登幾乎都會出現在卷頭插畫中，但十九世紀以來這種全知作者的形象逐漸改變。回到拉比葉的卷頭插畫⑤，雖仍是熟悉的「與動物溝通的人類」，但此處詩人導師的角色被正

⑤ 拉比葉，卷頭插畫

⑥莫侯，《拉封登寓言》卷頭插畫〈寓言的寓意〉，1879-85年，私人收藏。

在為動物們朗讀寓言的一名孩童讀者所取代。更重要的是，拉比葉的寓言卷頭插圖充滿著他招牌的歡樂表情動物，此處的孩童不僅讓動物「說話」，還更進一步讓動物「發笑」。然而，這是否意味著拉比葉只將寓言故事視為天真童書，或是這其實是種偽裝的諷刺形式？

喜劇面具下的真義

就寓言插畫來看，在巴系（Alain-Marie Bassy）所區分的四大寓言插畫傳統中，[3] 漫畫插圖可回溯至英法的寓言圖像傳統，也就是有著詼諧滑稽風格的精緻圖案。在滑稽喜劇的插畫傳統影響下，許多插畫家也刻意強調寓言中的喜劇性質。例如，在烏德里（Jean-Baptiste Oudry）的〈蟋蟀與螞蟻〉插圖中，畫家用

一塊布幕為兩名主角搭建了一座類似舞台的佈景，畫中不僅保留了戲劇元素，同時也並未脫離原本的自然場景。

至於在象徵主義畫家莫侯的《拉封登寓言》卷頭插畫〈寓言的寓意〉中 ⑥，寓言的戲劇本質則獲得了最佳詮釋。莫侯的圖像乍看之下似乎與寓言世界無關：一名披著東方裝飾的女子斜倚在一頭鷹馬上，這是莫侯創作脈絡中常見的主題。女子在此作為「寓言」的擬人化，她手裡拿著一根拂塵，一本《寓言》和一只喜劇面具出現在她頭部旁邊。插圖的標題多少解釋了這幅謎樣的圖像，在莫侯的眼中，寓言的本質便是在喜劇裝扮下的道德寓意。

至此，當我們重新檢驗拉比葉的發笑動物時，這樣的喜劇面具又帶來了另

⑦ 拉比葉，〈熊與業餘園丁〉

一種對於「發笑」的解讀。原本笑的能力只屬於人類，因此在這些動物臉上畫出誇張的大笑表情時，拉比葉在此所做的其實是在動物角色臉上加裝了喜劇面具。在喜劇的演出中，「笑」始終扮演重要角色。以波特萊爾的話來說，笑是當我們見到有趣或不尋常的事物時，失去情緒平衡後產生的震驚效果。[4] 在發笑以後，我們得以見到戲劇後的真實。

拉比葉另一幅寓言插圖〈熊與業餘園丁〉⑦清楚展現了「笑」的力量。寓言中的熊和園丁成了好友，他們以自己的方式關愛對方，卻造成了悲劇：由於不清楚人類比熊脆弱得多，熊用石塊丟向熟睡中的人類好幫他趕走鼻子上的蜜蜂，於是砸死了園丁。這則關於無法與所愛之人溝通的不幸故事，在拉比葉的圖版中依舊是齣喜劇。此處，頁緣裝飾再度發揮了圖像敘述的功能：熊、蜜蜂和致命石塊出現在紋章特寫中，熊開懷大笑的表情在悲劇結尾後顯得格外諷刺，同時也再度點明寓言的本質：即使是再寫實的呈現，寓言世界終究不是真實的自然，而是一齣諷刺人類社會的喜劇。

1 托普佛為目前公認創作歐洲漫畫的第一人。他稱之為圖像故事（histoires en images）的系列，最早出版為1833年出版的《賈伯先生的故事》（Histoire de monsieur Jabot）。
2 不同寓言插畫者比較參見 Powell, K. H. (1996) "The art of making animals talk: constructions of nature and culture in illustrations of the Fables of La Fontaine", Word & Image, 251-272.
3 巴系統寓言插畫分為法國、義大利、法蘭德斯和英國四大傳統，之後的寓言插畫雖彼此影響，多半仍不脫這四類傳統的運用。法國傳統受纖細畫風格影響，多為小型精緻的紋章圖案；義大利傳統則奠基於文藝復興以來的神話主題，因此多半具有戲劇性的宏大風格；法蘭德斯傳統一如布勒哲爾的畫面，有著質樸與寫實的特色；而英國傳統主要為滑稽喜劇式的呈現。見 Bassy, A.-M. (1986) Les fables de La Fontaine : quatre siècles d'illustration, Paris: Éditions Promodis.
4 Baudelaire, C. (1911) "The Essence of Laughter", in The Essence of Laughter: And Other Essays, Journals and Letters, Northwestern University Press.

快問快答

撰稿人
郭書瑄

荷蘭萊登大學藝術社會學博士
曾任科技部博士後研究員及兼任助理教授
現主要以寫作為職，著有《插畫考》《圖解藝術》
《荷蘭小國大幸福》《紅豆湯配黑麵包》
《生命縮圖：圖像小說中的人生百態》（暫訂）等。

Q1 如果可以，你想想成立什麼樣的美術館？

書籍藝術美術館。

Q2 作者常在自介中使用這些名詞形容自己，例如愛好者、中介者、尋夢人、小廢青、打雜工、小書僮，那麼你是藝術的＿＿？因為＿＿。

我是藝術的傳教士，因為常不求回報分享自己相信美好的事，有人避之唯恐不及，但也有人感激接受並因此改變一生。

人在柏林，在藝術史的學術路上不務正業，於是開啟了作者／記者／譯者／導遊／編劇／藝術顧問的斜槓人生。

http://jessie.kerspe.com/

——郭書瑄

4

視覺敘事

明星、英雄與大眾文化：
李小龍電影片頭設計

黃猷欽

● **李小龍所主演電影的片頭，竟和普普藝術有關聯？**
● **片頭設計用哪些特色，打造出李小龍的英雄形象？**

　　李小龍原名李振藩（1940-1973），並以英文名Bruce Lee享譽全世界。他身具演員、武術指導和導演的身分，同時是開創「截拳道」的武術家，除了撰寫文章他也喜以繪圖的方式表達想法（現留遺稿裡有他親筆繪製的人體圖像與電影場景設計圖），更有人認為他對生命的思想見解具有啟發性，是一位生活藝術的哲學家。**1**

1 永遠的明星李小龍所衍生出來的文化商業製品從未間斷，藏家能自製屬於個人的紙質雙截棍，也能將明信片加框放置案前來個超遠距教學。

李小龍螢幕形象所產生的巨大影響力來自於他1971到1973年所拍攝的「四部半」電影，分別是《唐山大兄》（羅維1971）、《精武門》（羅維1972）、《猛龍過江》（李小龍1972）、《龍爭虎鬥》（Robert Clouse, 1973）與他未竟之作而由唐龍補演的《死亡遊戲》（Robert Clouse, 1974）。李小龍的猝逝與短暫的電影生涯並未讓他黯然消失於世界，相反地，李小龍的英雄形象持續地出現在大眾文化之中①，從電視、電影到漫畫、動畫和電子遊戲，不只香港演員如成龍、周星馳和甄子丹都曾演出「精武門」主題的電影，知名好萊塢電影《追殺比爾》（Kill Bill, 2003）裡女主角的黃黑連身運動服顯然就是在向李小龍致敬。

然而，究竟是什麼原因使得李小龍這位銀幕巨星走入了大眾日常生活之中，而成了不分地域、族群和年齡的世人的英雄？本文想藉由他所主演電影的片頭－而不是影片內容，來一窺李小龍同時成為電影明星與大眾英雄（電影作品的內與外）的形象塑造模式。關於電影片頭（title sequence）的研究，林克明所提出「框」（frame）的概念極具啓發性：他認為片頭區隔了現實與電影，而片頭自身又與電影敘事有所區隔，有如畫作外框所具有的功能，換言之，片頭有其獨立存在的價值，且為觀眾從現實跨越到電影情境之中不可或缺的「框」。[2] 令人好奇的是，李小龍電影的觀眾們需要什麼樣的外框來轉換情緒到電影敘事之

中？這些電影片頭設計的風格有何差異？又具有怎樣的象徵意義？

羅公畫龍非真龍

1971年由羅維執導的《唐山大兄》，其電影片頭設計可以從兩方面來理解，也就是畫面構成的平面設計以及加入時間要素的動態呈現。在畫面的構成元素方面，說穿了只用一張後來被稱為李小龍招牌飛踢動作的「李三腳」照片（至多左右翻轉方向成了兩張圖案）②，這張照片同時也出現在電影海報設計上，設計者運用了四個圖層：抽象色彩塗抹的迴圈與方形塊狀、按李小龍劇照身型剪裁的圖像、框線以及安置整體圖案上的工作人員列項說明。在動畫呈現方面，則是以此剪影向右（或向左、斜向左右上下等方位）平行移動，以平面靜態的圖案行進產生了動態效果，片頭時間在一分鐘左右，整體效果大致相仿。

《唐山大兄》片頭設計具有平面性與重複性兩個特色。所謂的平面性指的是

②拜有聲影音產品所賜，研究者如今可以分析原本在戲院中稍縱即逝的片頭畫面。

動態片頭運用了剪裁動畫（cut-out animation）的方式，類似英國喜劇團體 Monty Python 超現實卡通的風格（當然有著Dada的拼貼藝術風格），或者想想《南方四賤客》（South Park）裡使用扁平人物圖樣的定格動畫（stop motion animation）效果，但是這些剪裁動畫並不會只使用「單張」相片來製作影像，也因此本片片頭重複使用了李小龍的照片，更加讓我們聯想到普普藝術（pop art）處理大眾文化裡通俗符碼的做法，在圖像快易複製與高速傳播的時代裡，明星形象的塑造採取多方路徑（媒介）來攻城掠池，Andy Warhol 在1960年代後以名人為主題的絹印版畫作品，正是以其平穩並置的反覆性與套色對比差異，反映大眾流行文化商品的等齊特質（通俗地說就是「很洗腦」），而李小龍化身英雄形象的第一部電影《唐山大兄》片頭竟也巧妙地抓住了大眾消費時代的視覺節奏。

打鐵趁熱的羅維導演為李小龍續拍了功夫電影經典《精武門》（1972），同年李小龍也自導自演了《猛龍過江》，這兩部電影的片頭有相似之處，惟後者較具創意與野心。在《精武門》電影片頭的安排上面，先是有著四分鐘的電影敘事引導，才接續著一分半鐘左右的片頭。片頭初始用了四張李小龍在該片中的特寫劇照，以快速的方式播放後打上他領銜主演的字樣；接續在後的是主要的工作人員字幕，平面設計構成要素有三個圖層：最底層的精武門字樣（由上到下、由右

至左的書法）重複排比、精武門三個大字擇一放置（或右或中或左）、以及工作人員表單，加入動畫效果後則是精武門三字依序由小放大至前，最後停留在導演羅維／武字／精武門重複排比的圖案上③。再一次地，我們看見了李小龍電影片頭設計的平面性與反覆性，李小龍形象改以如海報或畫刊雜誌上的定格相片呈現，而動態片頭裡的精武門三大字則取代了他的影像朝著畫面正前方推進，其基本設計的概念是相仿的。

③ 上：李小龍的紀念週邊產品（memorabilia）令收藏者眼花撩亂，除必備的DVD，還有馬克杯、襪子、紀念郵票和筆記本等物件。
④ 下：李小龍之子李國豪（1965-1993）唯一的港製電影《龍在江湖》（1986），如今和李小龍的《猛龍過江》成套發行，龍與江二字點出了父子倆在西方與華語影界遊走的多重文化認同狀態。

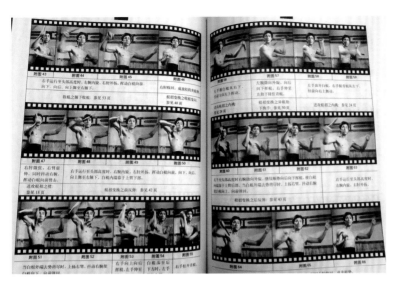

⑤坊間關於李小龍功夫
的自學書籍甚多，信手
拈來像是筆者自藏溫戈
編的《李小龍二節棍》
（北京：北京體育大學出
版社，2002）。

Be water, my friend!

有別於羅維導演的兩部李小龍電影
片頭，李小龍自導自演的《猛龍過江》片
頭則完全沒有他自己的身影，取而代之
的是純然以立體紙雕（paper sculpture）構
成的海陸地圖、金龍與划龍舟之剪裁動
畫，片頭畫面由右方陸地浮現一條金龍
開始，並打上「李小龍主演」字幕④，此
後金龍化身上有8人划槳之龍舟一路向
西進，片頭結束在龍舟幻化為全身舒展
臨空之金龍登上西境，並打上「導演李
小龍」的字幕，呼應了片名猛龍－過江
之意涵。

《猛龍過江》的片頭設計展現了李小
龍巨大的藝術野心，象徵著在東方作為
演員的李小龍，將同時以導演身分——
一個更能全面展現自身武術與藝術理念
的身分－來君臨西陸，透過極具東方意
象的龍與龍舟視覺符號，李小龍刻意屏

除個人作為大眾流行文化的符碼模式，
採用傳統文化概念的語彙－龍（也是他
的藝名），似乎也反映出他在香港影界的
演員身分與作為獨立創作者之間的分際。

1973年 由Robert Clouse（高洛斯）
所執導的《龍爭虎鬥》，其電影片頭看起
來是走回了老路，但卻巧妙地結合了羅
維導演的《唐山大兄》（拼貼剪影）和《精
武門》（文字縮放）兩部電影片頭的風格，
因而在畫面構成與動態呈現上又可分為
三種類型，其一是片名「龍爭虎鬥」大字
橫向疊影（動態）與李小龍劇照剪影（靜態）
的拼貼，[3] 其二是李小龍劇照鋪底加上片
名擇一之大字組成（皆為靜態），以及第三
種以抽象油彩繪圈之底圖（靜態）、李小龍
擊打連續動作剪影搭配縮放之大字（此二
皆為動態）。

值得注意的是，擱置李小龍自導自
演的《猛龍過江》電影片頭不論，其餘三

部電影片頭的創作思維皆以平面圖像爲出發點，包含了李小龍照片輪廓剪影、電影片名文字以及抽象油彩繪製之底圖，且將李小龍形象或文字等以暗示連續動作的方式呈現。問題是，爲什麼不直接採用電影影片再現的方式，卻以動作上不連續的兩三張照片來示意動態性？其實這樣的效果省略了（或說無法欺騙）眼睛所能感到連貫性，造成觀眾必須自己去補足中間的動作，即便是動態的文字移動疊影，其實還是可以分辨出六個節點出來，箇中的設計理念或許就在於李小龍武打動作「快／慢」之間的辯證關係。

因爲太快，所以要慢。因爲動態方式無法顯現李小龍的快速擊打動作，所以要用靜態平面的方式，分解其姿態之後，跳躍地擷取影像，正是這種不連貫性暗示著李小龍驚人的速度感。自1970年代起便有大量關於李小龍武術解密與學習的書籍出現，數量之多令人眼花撩亂，其中所使用的圖解自然是平面的，來源也多是電影打鬥情節的片段截圖，使讀者能夠清楚明瞭每一個分解動作，進而模仿與學習⑤，然而這樣的呈現方式很有可能將解構李小龍的武術神話（可理解、可學習、可複製），只是這類書籍眞能讓學習者成爲武術高手的機率想來不太高，就像當年手持雙節棍的影迷們恐怕自傷的程度多一些，也因此，這些書籍圖像其實更像是構成李小龍神話的一部份，因爲即便你知道了，也做不到。

撰稿人

黃猷欽
國立臺南藝術大學藝術史學系副教授

Q1 如果可以穿越時空，最想和哪位藝術家聊天，爲什麼？

Andy Warhol。可能不會真的聊什麼，我只是想混進他的社交圈。

Q2 最打動你心的藝術作品是甚麼？

赤塚不二夫的所有作品。

這是一個視覺的時代。圖像訊息大爆炸，得要動腦筋地看，穿透外衣、直指內裡，必能獲得真正的自由。我，人稱詹姆士，是個自由人。

—— 黃猷欽

1 參見翁怡等編，《武‧藝‧人生 李小龍》。香港：香港文化博物館，2013。李小龍、John Little，劉軍平譯，《生活的藝術家》。北京，北京聯合出版公司，2013。

2 林克明，〈電影之框－尋找電影片頭的意義〉。《電影欣賞學刊》，8:1（2011），頁55-75。電影片頭所顯示的資訊，包括電影名稱、製作公司、工作人員表單等，其實也在提醒觀眾這是電影製作的「現實面」，而當然電影片頭－尤其是動態片頭－往往也是引導接續電影敘事的方式之一。

3 一個有趣的聯想是Marcel Duchamp繪於1912年的作品《下樓梯的裸女》（Nude Descending A Staircase, No.2），一種靜態平面影像的動態暗示。當然也可以想想和李小龍片中絕技「迷蹤拳」（Lost Track Fist或Labyrinthine Boxing）的關係，一種難以目視明瞭的拳法的視覺再現方式。

── 6 視覺敘事 ──

這單元引領讀者欣賞一幅幅的視覺作品,清楚

講解故事由來和影像構成。回想一下,人們在

識字之前,便先從繪本「看圖聽故事」。

Q 在接受教育和視聽媒體的刺激之後,
你覺得「看圖說故事」的能力
有提升嗎?

Q 你喜歡閱讀哪一類型的圖文書?
還是喜歡沈浸在
無文字的視覺影像中?

流行風潮

7

自從工業革命和影像複製技術發展以來，常民文化的變動更迭加速，流行趨勢的普及程度提高，使熱門的話題和事物觸及更廣的社會大眾。1960 年代普普藝術的興起，更打開流行風潮進入藝術的大門，也模糊了高尚和通俗文化的界線。藝術家不僅是電視、電影、動漫的消費者和粉絲，他們也將流行題材當為創作元素。如此一來，藝術殿堂不再是嚴肅或艱難的，而是悅納異己的開放場域。

藝術史和流行風潮之間的互動關係，可從幾個方面來了解。

- 觀察作品融入了什麼樣的流行現象？
- 探查通俗的視覺文化採用了哪些藝術史經典？
- 留意藝術界和流行文化在體制方面的相似處。

例如，紅極一時的韓劇，利用韓國人引以為傲的高麗青瓷當作道具參考，間接推廣了傳統陶瓷工藝的成就。同樣地，藝術史名作，也不時出現在動漫作品中，藉以提升了動漫影像的藝術性。此外，藝術家的公眾形象塑造，有時在媒體公關和獎項光環的烘托下，取得了近似明星和名人的地位，藝術和流行文化產業的關係因而更加緊密。

1

韓劇藝術史：
聽說鬼怪家的梅瓶非常厲害！

姜又文

● **韓國高麗時代的「梅瓶」有何外觀特色和獨到技法？**
● **韓劇《鬼怪》中的梅瓶道具，有參考傳統陶瓷範例製作？**

2016年年底，韓劇《孤單又燦爛的神－鬼怪》（韓文：쓸쓸하고 찬란하神―도깨비；以下簡稱《鬼怪》）上檔，本劇自首播起屢創話題，收視率節節逼升，直至大結局後的統計，這部僅十六集的作品已一舉拿下十二年來全台短篇韓劇收視冠軍。說到《鬼怪》這齣劇，大家最先想到的可能是帥如行走畫報的孔劉（공유）先生。孔劉在電影《屍速列車》被殭屍追完之後，跑來《鬼怪》飾演高麗時代的武

1 劇照示意圖：女主角立於鬼怪家客廳一隅，編輯繪。（參考圖片來源：Hodoo Entertainment）

將，在死於自己君主刀下後，卻因神諭而不老不死，成為一位活了939歲，史上最帥氣的鬼怪。

不過，由於我們是正派經營的韓劇藝術史，還是要回到正題，看看鬼怪家裡到底有什麼精彩的韓國藝術品吧！如前所述，鬼怪原為高麗時代的武將，在他現代生活的家中，出現高麗青瓷也是非常合理的。由女主角金高銀（김고은）經紀公司釋出的劇照側拍中，可以清楚看到一件體型不小的高麗青瓷梅瓶，放在鬼怪的客廳一隅①。韓劇藝術史系列文章一路講述了高麗青瓷中的奇獸造型、翡色質感，這一次將介紹高麗青瓷中最為獨特，也是最令韓國人驕傲的成就──「象嵌」和「辰砂彩」工藝。

略說高麗梅瓶

梅瓶，是一種小口、短頸、豐肩、瘦底、圈足的瓶式，初見於唐代，在宋、元兩代均十分流行，原作為花器，因口小只能插梅枝而得名；後來也有作為酒水器或盛裝其他液體。如考古出水的13世紀高麗時代沉船（馬島2號船）中，就有兩件梅瓶已確認是用來保存蜂蜜和香油的。雖然器類相同，但高麗青瓷梅瓶卻比中國梅瓶更重視器身的流線感，肩部常作大幅外張，腹部下端內收，曲線呈優美的S字形，器脛部分如裙襬微微外撇，顯得非常優雅端莊，對於器身線條性流暢的重視，是高麗青瓷梅瓶的一大特色。

②「剔刻」示意圖，編輯繪。參考自影片網址：https://www.youtube.com/watch?v=-PqwEhTW6oA。

象嵌青瓷

鬼怪家的梅瓶上飾有花卉，器足環繞蓮瓣紋，並與兩道弦紋相鄰。乍看之下好像是畫上去的，但其實這種黑、白圖案的表現技術，稱為「象嵌」（상감）。據近代學者定義，此處漢字「象嵌」並非「鑲嵌」之誤寫，而為「嵌」（謂語）、「象」（賓語），也就是「嵌入圖象」的意思，工藝核心在於「刻」與「填」。

朝鮮半島地區自古以來金屬嵌銀絲的工藝技術非常成熟，而高麗象嵌青瓷的作法，是先在瓷胎上以利刃刻出凹槽，再依需求刻劃或剔除部位。我們可從今日韓國藝匠重現象嵌青瓷器的製作過程，看到他們在「剔刻」的工藝步驟後②，以白土或赭（紅）土填平凹痕並構成圖紋，接著修整表面溢土，經低溫素燒，再施青、青黃釉高溫燒製。燒製後成品之白土仍呈雪白，赭（紅）土則發色為黑亮，在釉下呈現黑白鮮明的紋樣。象嵌青瓷的釉層透明度通常較純青瓷為高，有利於突出黑白相間的紋飾，顯得光亮薄脆並常有明顯細小開片③。

③青瓷象嵌雲鶴紋器面細觀（圖片來源：韓國國立中央博物館）。

　　說到高麗象嵌青瓷，一定要說說現藏首爾澗松美術館的《青瓷象嵌雲鶴紋梅瓶》④。就像說到汝窯就會想到故宮水仙盆一樣，韓國人講到高麗青瓷時，多半會直接聯想到這件鼎鼎有名的國寶68號雲鶴紋梅瓶。雲鶴圖案是高麗象嵌青瓷上最具特色的紋樣，工匠用白土表現鶴的身體及靈芝狀祥雲，用紅土嵌為鶴的嘴、眼、尾羽和雙腿，此器雲鶴布局緊密工整，繁簡相宜。鶴作向右下、右上展翅飛翔狀，頸部線條柔美，富有動感，如以圖畫來比喻，便是一幅仙鶴、雲彩悠然天際的美好景象。

辰砂彩青瓷

　　《鬼怪》中的梅瓶道具，明顯仿自高麗象嵌青瓷，從瓶身裝飾的圖紋來看，很可能參考現藏國立中央博物館的《青瓷象嵌辰砂牡丹紋梅瓶》⑤。這件文物象嵌白色瓷土為花瓣、葉緣，銅紅釉點綴頂稍，紅土作花蕊、枝條、葉脈，合為動勢十足的折枝牡丹花，深具瓣蕊紅白相映的視覺美感，更在青釉的襯托下增添生趣。這種以含有氧化銅成分的釉藥裝飾青瓷者，日韓學者稱為「辰砂彩」青瓷。

　　辰砂彩青瓷的紅色來自一種高溫銅紅釉，製作工藝是在瓷胎上以含有氧化銅的顏料進行繪畫，再施以青釉燒成，即所謂的「釉下彩」。辰砂彩價格昂貴，發色不穩，對火焰非常敏感，一不小心就會發黑、陰暗，須在精確的高溫還原

④青瓷象嵌雲鶴紋梅瓶，12世紀中葉，國寶68號，高42cm，口徑6.1cm，澗松美術館藏。

⑤ 青瓷象嵌辰砂牡丹紋梅瓶，12世紀中葉，寶物346號，高34.6cm，口徑5.8cm，韓國國立中央博物館藏。

焰中才能燒出鮮豔的紅色，失敗率非常高。銅紅釉的使用在中國最初雖然見於長沙窯、鈞窯，但同時代能如高麗青瓷這樣使用於局部，帶有極高的繪畫性，且燒製後仍顯紅艷而未發黑者，幾不可見。高麗青瓷裡傳世品並不多，且多半與象嵌、刻劃花技法混合施作，即便在王室貴族當中，也是相當奢侈稀有的。

結語

高麗王朝早期由文人貴族掌政，毅宗廿四年（1170）因武官奪權，進入武人時代（1170-1270），宮廷品味也由文人喜好的優雅沉靜，轉為追求鮮明紋樣的視覺感受。此時象嵌青瓷蓬勃發展，結合已有的刻劃花技法與象生造型，形成裝飾複雜、工法精湛，深具高麗風格的樣式。興盛期間，工匠也致力追求各種繁複精緻的視覺效果，如與金彩（描金）、鐵繪（褐彩）、堆花（化妝土堆花）等高難度技巧結合。這些裝飾工法或單獨使用，或萬箭齊發合於一器，形塑出令人驚豔的獨特面貌。

近年中國山西渾源窯金代地層也有象嵌瓷器殘片出土，但整體而言，象嵌青瓷在中國並未如高麗時代那樣，獲得全面性、有系統的燒製與發展。今之觀來，無論是「象嵌」還是「辰砂彩」，這些深含高麗特色的瓷器，均因其創造性，足可由中國青瓷譜系中脫穎而出，自成一格。

快問快答

撰稿人
姜又文
《大觀》月刊主編

Q1 最打動你心的藝術作品是什麼？

培根（Francis Bacon）《以受難為題的三張習作》(Three Studies for Figures at the Base of a Crucifixion)。

Q2 如果可以穿越時空，最想和哪位藝術家聊天，為什麼？

南宋李嵩，想問他：「《骷髏幻戲圖》到底在畫什麼東西？」（馬景濤式抓肩搖晃）

Q3 藝術史讓你最開心或最痛苦的地方？

① 解開謎團 ② 解不開謎團

在藝研所讀過幾年書，現為塵世中一迷途小書僮。熱衷於藝術史的未解之謎與風土名物考，每獲新知很能自得其樂，小宇宙滴哩旋轉。

——姜又文

2

藝術史與酷文化：從藝術社會學談英國青年藝術家YBAs的興起

賴嘉玲

● **YBAs（英國青年藝術家）掀起的酷文化，為何成為藝術社會學的重要案例？**

● **他們和透納獎有何關聯？**

當1990年代英國主流社會對於英國藝術的認知，還停留在前拉斐爾傳統、透納的前印象派寫生藝術、亨利‧摩爾領軍的現代主義雕塑、大衛‧霍克尼的寫實畫風之際，一股青年藝術家的騷動，卻在身體、性慾望、自然與人文到藝術體制反思等質問中，結合新媒體、雕塑裝置與現成物複合質材的創新手法，挑戰了英國藝壇與主流社會①。

藝術社會學的重要分析案例

1988年在邁克爾‧克雷格－馬丁（Michael Craig-Martin, 1941-）等教授的帶領下，倫敦金匠學院（The Goldsmiths College）畢業生，在倫敦近郊畫廊倉庫的美術畢業展中初試啼聲。當時替柴契爾保守政黨打贏選戰的廣告鉅子沙奇（Charles Saatchi, 1943-），對這群年輕藝術家作品情有獨鍾，以媒介鉅子的商業操作習氣，看準此群藝術家的可投資性，收藏其作品並贊助展覽。

在1997年當倫敦皇家藝術學院

（Royal Academy of the Arts）臨時因贊助問題而開空窗之際，沙奇趁勢而入，靠著政治與媒體的良好關係，讓旗下這群平均33歲的藝術家，進入了最重要的藝術歷史展場，以「聳動」（Sensations）為展覽名稱，驚動英國社會，進而成為在國際藝壇代表英國的最重要當代學派。

反叛創意人的作品風格

從展出的藝術作品中，我們可窺見此學派的風格：如達米恩‧赫斯特（Damien Hirst, 1965-）的作品《生者對死者無動於衷》（The Physical Impossibility of Death in the Mind of Someone Living, 1991），展示被切成兩半的鯊魚，浸泡在海洋藍的福馬林玻璃櫃中，透露出他一貫煽腥的表達方式，以生死為題探求展覽保存制度與身體政治的思考。女藝術家翠西‧艾敏（Tracey Emin, 1963-）則發表作品《每個和我睡過的人，1963–1995》（Everyone I have ever slept with 1963-1995, 1995），呈現類似英國工會會旗的拼布工

① 達米恩‧赫斯特的水族館婦產科超現實裝置藝術作品『遺失之愛』（Lost love, 2000）。圖版來源：賴嘉玲攝於義大利米蘭的 Fondazione Prada 普拉達基金會。

② 莎拉‧盧卡斯（Sarah Lucas），《香檳馬拉度納》（Champagne Maradona），2015年。以阿根廷足球明星馬拉度納（Marodona）為名的類陽具巨型人型雕塑。圖片來源：賴嘉玲攝於2015年威尼斯雙年展英國館。

藝繡法製作的帳篷，內面縫上與其有染的男士姓名，結合女性傳統工藝與運用日常物件，但以艾敏的私密自傳，反思性權力來形成她的藝術風格。

　　加勒比海非洲移民藝術家克里斯‧奧菲利（Chris Ofili, 1968-），則展出《聖母瑪利亞》（Holy Virgin Mary, 1996），以黑人聖母聖像的主題，環繞著眾多遠看似小天使，但實為從色情雜誌上女性臀部與陰唇剪報的拼貼，並加上大象的糞便現成物，來呈現非洲裔藝術家的族群根源。他以族群的文化象徵，向主導西方藝術史的基督教文明喊話。他的作品在「聳動」巡展至紐約時，激怒了紐約市長，稱為極其噁心之作。

　　馬克‧奎安（Mark Quinn, 1964-），則以《自我》（Self, 1991）雕塑呈現一血淋淋的冷凍頭顱，由藝術家自己的血液凝塑而成，這是與時間對話的持續性作品，每5年換血來重置此雕像。馬庫斯‧哈維（Marcus Harvey, 1963-）以被殺害孩童的掌印，拼湊成謀殺兇手的巨幅肖像，引起藝術倫理的諸多爭議，當其在美國布魯克林博物館與澳洲巡展時，甚至遭到抗議並取消展覽。當時這些展覽與作品引起英國與國際藝評的注意，其巡迴展的眾多爭議新聞也引起大眾的關注。

　　1980年代末，英國泰德畫廊（Tate Gallery）為贊助英國藝術家而年年舉辦的透納獎（Turner Prize），也是此YBAs學

派推波助瀾的助手。藝術評審團由泰德畫廊館長主導。1991年Channel 4電視台贊助高額獎金並播出其頒獎典禮，如奧斯卡金像獎一般，將前衛藝術家打造成明星，其象徵地位也提升到大眾認知的層次。YBAs多為透納獎的得主，受惠於媒體關注。這些藝術家更奪得了藝術代表性，屢屢在威尼斯雙年展英國館中，代表英國在國際藝壇展演，也成為國際性美術館的典藏品和藝術史的新典律。②

　　YBAs興起的過程，成為藝術社會學的重要分析案例。一方面因為其不羈的藝術風格表現與教育養成，也因藝術經濟與贊助獎項、美術館與雙年展展覽制度的跨界典律、新觀眾品味的生成與反映，以及藝術獎、藝術評論與大眾媒體的新網絡，共同制度性地形塑了一個時代的藝術走向。另一方面，英國青年藝術家在反映新世代的批判藝文風格之時，也結合鮮明展現自我的明星特質，極吻合英國當時的創意文化政策，主張年輕世代酷文化與自我表達。雖然他們表達社會批判，但是與藝術媒體文化經濟共存，成為獨特的前衛型藝術企業家，也是反叛創意人的典型，建構了藝術家的新時代形象。

參考資料：
陳永賢，《英國當代藝術》。台北：藝術家雜誌社，2014。
Ann Gallagher, *Damien Hirst*, London: Tate Publishing, 2012.
Chris Townsend, Mandy Merck and Peter Osborne, *The Art of Tracey Emin*, London: Thames and Hudson Ltd., 2002.
Norman Rosenthal and Richard Stone, *Sensation: Young British Artists from the Saatchi Collection*, London: Thames and Hudson Ltd., 1998.

快問快答

撰稿人

賴嘉玲

台師大歐洲文化與觀光研究所副教授
台灣藝術與文化社會學學會理事長

Q1 最打動你心的藝術作品是什麼？

法國新浪潮電影之母，女藝術家Agnès Varda 在 2003年 威尼斯雙年展展出的『馬鈴薯烏托邦』（Patatutopia）。其整合日常生活視角、資本主義批判、跨界創新、藝術的社會介入、女性主義藝術，雖哲思深刻，卻充滿創意巧思引發大眾共鳴。

Q2 如果可以穿越時空，最想和哪位藝術家聊天，為什麼？

Artemisia Gentileschi。十分好奇此17世紀義大利巴洛克時期的女性藝術家，在當時父權支配的藝術社會下如何生存，又如何得以從事藝術創作以回應權力？

Q3 如果可以，你最想成立什麼樣的美術館？

扎根於社區的生態創意建築，激盪在地特色的當代藝文創作與參訪，但又能與國際接軌，以新研究觀點引介國外藝術史展覽，考量性別與少數族群的藝術能量。

英國華威大學婦女研究碩士，蘭開斯特大學社會學博士。博物館展覽文化研究者，藝文展覽漫／夢遊者。
—— 賴嘉玲

流行風潮

藝術終結之後：
當代動漫畫藝術的未來

田敬暘

● 有位哲學家曾提出「藝術歷史的終結」，這一說法是怎麼回事？
● 你樂見當代藝術和動漫結合的趨勢嗎？

　　1984年，藝術哲學家亞瑟丹托（Arthur Coleman Danto）宣稱了藝術歷史的終結，然而亞瑟丹托並不悲觀，因為這同時也意味著任何事物皆有可能成為藝術。1980年代，也正是動漫畫蓬勃發展的黃金年代，開啓了往後具有濃厚後

① 維基編輯者創作的蒸氣波風格圖像，2020年。圖像來源：https://en.wikipedia.org/wiki/vaporwave#/media/file:wikiwave_00000.png

現代性的動漫文化，在如此的氛圍下，我們似乎能巧妙地發現當代動漫畫藝術的可能，似乎驗證了亞瑟丹托的預言。不過在2018年，鄭問故宮大展卻惹來非議，《典藏雜誌社》社長簡秀枝撰文指出，[1] 漫畫作為一種「通俗」的應用美術，不適合在故宮這類國際場合展出，言下之意，即認為漫畫作為一種「通俗文化」難登藝術的「大雅之堂」。這不禁讓人疑惑，亞瑟丹托希冀的未來，現在的我們真的做到了，或者說遇到了嗎？

藝術終結與當代動漫畫的耦合

亞瑟丹托在其「後歷史時代」的論述之中，當代藝術已無任何歷史藩籬，不會有任何藝術如普普藝術被格林伯格（Clement Greenberg）棄若敝屣的情況發生，亞瑟丹托有如此一個見解，他認為在後歷史時代裡，藝術創作的方向不計可數，沒有哪個方向比其他更具特權，至少在歷史性上是如此。

藝術歷經瓦薩里（Giorgio Vasari）以及格林伯格，已經邁入了嶄新的階段，藝術可以從此擺脫敘述的綁架，正如藝術家波伊斯所說：「人人皆可為藝術家。」正好像宣告藝術從此解放，任何人都能成為隨心所欲的藝術家，這是多麼令人振奮的消息，然而隨之而來的挑戰便是，正如安迪沃荷（Andy Warhol）的「布瑞洛箱」面臨的一樣，當某件藝術品與我們認知的既存實體並無二異時，我們又該如何區分二者呢？亞瑟丹托提出了一

個看法，一件藝術品必須關於某個主題，並且體現其意義。[2] 雖然亞瑟丹托的這個看法並不是通解，但至少解決了我們許多對於當代藝術品的疑問，也因為如此我們得以看見許多藝術的可能性。

動漫畫文化發展甚久，影響無遠弗屆，我們可以從一些當代藝術中窺見動漫畫元素，也能從商業性極高的動漫畫本身看見藝術元素，可究竟是什麼，能讓動漫畫元素與當代藝術如此融合得恰如其分呢？我認為動漫畫藝術也可以視為大眾文化的具體呈現。也因此當我們論述藝術終結與當代動漫畫的耦合時，我們可以很巧妙地將當代動漫畫銜接至亞瑟丹托對於普普藝術的論述之後，於是當代動漫畫藝術的未來就誕生了。以下我將從兩個面向，分別為「當代藝術裡的動漫畫」以及「動漫畫裡的藝術」，試圖探討我們所嚮往的可能性，接著會從近期受到矚目的「蒸氣波」運動，窺見未來的動漫畫藝術的發展。

當代藝術裡的動漫畫

藝術家大友昇平的作品《平成聖母》，[3] 大友昇平將日本「平成」二十幾年來出現並影響甚鉅的動漫畫元素，不分地域地將其繪製在一個近似《美少女戰士》水手月亮的身體之上，在裡邊我們可以看到《精靈寶可夢》的皮卡丘、《辛普森家庭》的霸子、漫威超級英雄……等我們所熟悉的動漫畫元素，並且在其身體上寫下佛教金句「天上天下唯我獨尊」，

② 慕夏，《黃道帶（Zodiac）》，彩色石版印刷，1896年，65.7×48.2公分。

亦即天上天下唯有自己的本性能作為依靠，而大友昇平決定將這本性以具體的動漫畫元素呈現，以大而化、形而上的概念爬梳平成年間動漫畫的歷史。從大友昇平身上，我們似乎能看見藝術家某種根植於生活本身的創作型態，俯拾即是的動漫畫元素成了藝術本身。有趣的是，其父親正是大大影響日本漫畫的漫畫家大友克洋。

其實從這個藝術作品中，我們可以窺見動漫畫與普普藝術的連結，以寫實技法與概念上的拼貼將這些大眾化、通俗化元素揉合一起。像這類以動漫畫為主的生活經驗所進行的藝術創作，其實在日本當代藝術家的創作中相當常見，其中有幾位藝術家更是揉合日本浮世繪技法，抑或是西方新藝術技法。我們可以試著認識藝術家山本正市玄（山本タカト，Takato Yamamoto）及其作品，[4] 看看他是如何承先啟後，開拓動漫畫藝術的可能。

約莫十九世紀末，西方吹起一股新藝術風潮，其中以慕夏（Alfons Maria Mucha）、克林姆（Gustav Klimt）等藝術家最負盛名，當時因為日本木版畫的影響，他們喜愛在繪畫作品裡邊繪製象徵性的自然元素。尤其慕夏更是以線條為主構築畫面，試圖再現西方的浮世繪②，而慕夏洗鍊的線條風格在後世竟又影響回日本當代動漫畫藝術③，山本正市玄正是這樣的例子。山本似乎受到西方新藝術影響良深，他以更加貼近傳統浮世繪的技法，描繪其作品。在這樣互相疊加的狀態裡邊，山本融合諸如耽美、百合、美少年美少女……等動漫元素進行創作，似乎在回應十九世紀末新藝術派畫家受到日本版畫的影響。其中在耽美元素裡邊，更開啓了所謂的「平成耽美主義」。除此之外，其晚近的作品也較為偏向怪誕、獵奇的視覺風格。

其實在綜觀這些當代藝術家及其作品後，我們可以思考到，生活經驗已經成為當代藝術家們不可或缺的養分之一，當這些動漫畫元素大大影響生活經驗時，反思生活的藝術家們便有可能將之成為創作的一部分，試著讓這些相對大眾化、通俗化的特徵，融合藝術史傳統以及個人的詮釋，創作新的可能。

動漫畫裡的藝術

不過，我們其實也可以思考到一個可能性，有沒有反過來的例子呢？亦即在一般的動漫畫作品中，出現了藝術史？其實這是有案例可循的，還記得上文中提及的《美少女戰士》嗎？其實在《美少女戰士》之中，作者武內直子便挪用了不少藝術史傳統，有趣的是武內直子並非藝術本科出身，許多挪用的媒材與體裁都是她透過自學而來的，武內直子也喜愛融合時尚元素於漫畫裡邊，也因此在漫畫之中，也能看到不少當代時尚與藝術史傳統相結合的創作④。

除了武內直子，談及東方藝術與動漫結合的人物，莫過於我們先前提及的鄭問。事實上鄭問早期繪製漫畫時，是以沾水筆畫素描的，在當時並沒有什

③ 佚名，《新古文林》雜誌封面，1905 年。早在 1905 年，日本雜誌《新古文林》便以慕夏的風格進行封面的繪製。

④ 威廉・布萊克，《原本面貌的撒旦（Satan in his Original Glory）》，墨水、水彩、紙，1805年，42.9×33.9 公分，泰特美術館。武內直子便曾在作品中模仿威廉・布萊克《原本面貌的撒旦》的構圖進行創作。

麼漫畫家會這樣使用沾水筆，甚至到了後來他也捨棄掉了沾水筆，使用了毛筆，甚至日常生活用品，如牙刷、海報也能作爲繪畫的工具，呈現抽象畫的符號。鄭問大體上雖是中西合併，但細節上卻是一個不停變化的漫畫家。在彩圖上，從早期的厚彩的西方技法，中期承襲徐悲鴻筆法，後期甚至使用了電腦CG繪畫。鄭問特別喜歡完整地刻寫人物的面部，而其身著的服飾、身後的場景，卻使用了中國水墨的寫意與留白。而實際連載的黑白漫畫中，鄭問並不打算採用傳統的效果線，而是透過漫畫分格呈現動態感，如此構圖技法放到今天

也不是隨便挑一個漫畫家就能畫得來的。鄭問畫漫畫，不單純只是用線畫出輪廓，他思考到的是面的呈現，這也使得他的漫畫風格與傳統日式漫畫有別。

如何看見鄭問東西合併精神，從他爲遊戲《鄭問之三國誌》所繪製的插圖《長坂坡》或許能觀察而出。[5] 爲了繪製趙雲突破千軍萬馬救出阿斗的場景，鄭問下了很多功夫。我們現在看到的版本其實是第二版，第一版因爲背景複雜無法凸顯趙雲與阿斗，鄭問遂改爲以磅礡的山水作爲千軍萬馬的意象。這裡可以清楚地看出他是如何媒合中國山水畫的特色與西畫的空氣透視法，鄭問更讓趙雲的披風以類似書法飛白的形式處理，像極了翅膀，飛上天帶著阿斗突破重圍，一句「吾乃常山趙子龍也。」衝破畫布，震撼觀者的感官。作爲一個大眾性的歷史題材，鄭問的表現非同凡響。

蒸氣波（Vaporwave）

動漫畫文化影響一定程度的蒸氣波是我看見藝術批評與藝術運動可能性拓展的要角之一。蒸氣波是近期一種電子音樂與視覺藝術類型，誕生於網際網路，從原先的網路迷因（Meme）逐漸發展爲一種藝術運動，其側重於80、90年代的美國、日本流行文化（CityPoP尤爲常見）的元素。它的本質是極其大眾的、極其全民的，其藝術創作與藝術批評大多來自於群眾本身，也因此它的論述相當多樣，例如有批評者認爲蒸氣波在諷刺全

球化、資本主義與消費主義，也有批評者認為蒸氣波並不具有如此強烈的諷刺性，僅僅在於對於早期網際網路發展之初的烏托邦願景破滅的嘆息與失落。也因此我們回來看動漫畫本身，其可能性或許能從蒸氣波窺知一二。①

　　收束上文我們可以替當代動漫畫藝術擘劃出大致的三種可能方向：一，當代藝術裡的動漫畫元素發展；二，動漫畫與藝術史的對話與互動；三，隨著時間的發展，藝評的可能性拓展，「人人可以是藝術家，人人或許也都能是藝評家。」雖然這句話說來有些不負責任，的確，有誰能擔保全民式的、非權威式的藝評能有效遏止濫竽充數的作品誕生，但是我們也不能固守在象牙塔內，重蹈歷史的覆轍，把可能性排除在外，如同格林伯格不願接受普普藝術那般、如同鄭問的作品被認為無法在故宮展示那般。如何拿捏平衡，正是我們將來所要面臨的挑戰。

1 簡秀枝，《鄭規林隨、斧痕鑿鑿，漫畫家鄭問故宮大展爭議》https://artouch.com/column/content-231.html
2 Arthur C. Danto 著，《在藝術終結之後：當代藝術與歷史藩籬》，林雅琪、鄭惠雯譯，臺北：麥田，2010，P.271
3 大友昇平，《平成聖母》，2019，原子筆、紙，420x594 mm https://www.instagram.com/p/B3EYVGhhPDm/
4 山本タカト，《Nosferatu-月下の晚餐Ⅱ》，2018，紙本著色 https://www.facebook.com/1459349157670505/photos/pb.100063906092351.-2207520000../2202758156662931/?type=3
5 鄭問，《長坂坡》，遊戲《鄭問之三國誌》發售年份：2001年，義大利水彩紙／壓克力顏料，104x74 公分。圖板可參考大辣出版社《鄭問之三國演義》畫集，頁.14、15。

參考資料：
Arthur C. Danto 著，《在藝術終結之後：當代藝術與歷史藩籬》，林雅琪、鄭惠雯譯，臺北：麥田，2010
高千惠 著，《詮釋之外：藝評社會與近當代前衛運動》，臺北：典藏藝術家庭，2017
東浩紀 著，《動物化的後現代：御宅族如何影響日本社會》，褚炫初譯，臺北：大藝，2012
鄭問、馬利著，《鄭問之三國演義》，臺北：大辣，2019
關於武內直子：https://missdream.org/about-naoko-takeuchi/
藝術很有事，第 20、28、29集
深邃美麗的鄭問：https://youtu.be/YWjDQmVVCT4
鄭問的英雄詩篇：https://youtu.be/_OdV5bwOT7s
再見鄭問：https://youtu.be/7iXxVLtyKEw

快問快答

撰稿人
田敬暘
獨立遊戲開發者
國立中央大學資訊工程學系與第二專長藝術史實務
2018台灣文學數位腳本徵選活動——銅獎

Q1 最打動你心的藝術作品是什麼？

雖然我寫的是當代動漫畫藝術，但其實我滿喜歡學院派畫家布格羅的作品，他的《The Thank Offering》特別吸引我。

Q2 如果可以穿越時空，最想和哪位藝術家聊天，為什麼？

羅伯特史密森，我想和他聊聊熵（entropy）在科學與哲學上的意涵，或許還能把諾蘭找來一起探討。

Q3 如果可以，你最想成立什麼樣的美術館？

RPG 美術館，蒐羅當代所有知名 RPG，分享當代 RPG 在感官上與思想上的藝術內涵。

愛好藝術的理科生，
偶爾會寫一些東西、畫一點畫
曾到過遊戲業闖盪，
目前正在從事獨立遊戲的開發

——田敬暘

流行風潮

女子・夢：
攝影師鏡頭下的動漫世界

木土土

● 「夢女子」的意思？
● 你怎麼看待動漫遊戲中的女性角色？
● 動漫文化風潮如何表現在當代攝影之中？

　　「夢女子」一詞出自於日本宅文化，意為喜愛作夢，或是經常作夢的女子。本篇將介紹四位創作者的攝影作品，分別為張哲榕、川本史織、Mit、翁千琛。

張哲榕的作品《無瑕的愛》系列以攝影的揭露作用，向觀眾揭示動漫文化中的物化現象。川本史織《墮落部屋》系列 [1] 強調攝影的紀錄功能，以研究採集的方

1 川本史織，《墮落部屋／daraku room》，相紙輸出，2016年，作品尺寸依場地而定。

式，拍攝熱愛動漫文化的日本女性，以及她們滿是收藏的閨房。Mit的作品挪用動漫作品《刀劍亂舞》的角色，[1] 採用擺拍手法塑造出她對於該角色的認識。翁千琛的《那些最浪漫的事》，則是呈現攝影師與被攝者間遊戲般的關係，並且透過攝影計畫的執行實現被攝者的想像。

攝影作為揭露的存在

張哲榕的作品中，我們看到日本動漫中的女子形象。[2] 這些作品大多以擺拍的方式創作；將日本動漫中引發「性慾」的部分，在拍攝現場用電子螢幕直接覆蓋。其中最具代表性的是《無瑕的愛》系列中的《卡通床》②，一名女性赤裸地翹起臀部，趴在滿是散落光碟、漫畫、圖片的床上，然而她的臉孔卻被色情動畫中的女性角色給取代。這樣的安排直指了兩件事，一是日本色情動漫的氾濫，二是女性作為想像的載體。儘管整體畫面的顏色鮮明，置中的構圖以及凸顯主體的打光方式，反而使畫面變得冰冷，充滿物化的效果。

張哲榕也挪用一些動漫經典場景。例如書店中取書的女學生③，這個場景在日本動漫中被賦予青春的形象，而電子螢幕上所映的「胖次」（日文パンツ，內褲之意）也是一個具有崇拜女性意味的主題。[3]

張哲榕大量引用日本動漫中女性形象的同時，也建構了他觀看日本動漫文化後的印象，並揭露了二次元的現實：大量的製造與消費慾望。

攝影作為紀錄的存在

川本史織所拍攝的《墮落部屋》系列中，每位被攝者的身分背景皆不相同，但是她們都有對某一事物的狂熱：追星族、電玩、漫畫、電影、模型、Cosplay等等。[4] 這些女子的房間內都有大量的收藏品，有些是原本遊戲廠商所出產的官方商品，有些是同人商品。川本以廣角鏡頭，將房間的景象全數收入畫面當景框中，造成畫面上的張力④。堆疊的收藏品，使觀者感受到一股引力，像被吸入房間中一般；而房間的主人則隱沒在收藏品中，有些即使是面對著鏡頭，也彷彿被空間所吞噬。這些大量的收藏品和影像產品，都在照片中扁平化，累積成繁雜瑣碎的資訊，指向宅文化的大量製造與消費。

攝影作為引述的存在

《來自愛墓》（《あいの徒野から》，From the Grave of Dear）主要講述的是「刀劍男士」作為「人」、「物品」、「神靈」的三個故事。[5] 這一系列作品乍看之下會認為只是一般的角色扮演拍攝，但是Mit在畫面加入了自己的編排，將個人對於角色的定義及情感展現於作品中，並非單純重現遊戲場景或是畫面。

作者在創作這系列作品時，從扮演者的選擇、服裝製作、到最後展覽的場地布置皆一手包辦⑤。這系列作品在展

2 張哲榕，《卡通床》，藝術微噴，2010 年，60×40公分。

3 張哲榕,《書店》,藝術微噴,2014 年,60×48 公分。

④川本史織，《墮落部屋／daraku room》，相紙輸出，2013年，作品尺寸依場地而定。

場與寫眞書⑥的呈現上有些微的不同。⁶每件作品由四張照片所組成，以展場呈現爲例，依序爲「歷史存在」、「歷史事件」、「遊戲設定」、「創作者賦予的意象」這四個概念。作品中透明的壓克力方盒代表著框架與限制，這個框架與限制在遊戲當中並未出現，是作者依照自身想法而作的畫面安排；在Mit的同系列作品中有些角色會破壞盒子，有些則是被封印在盒子中，或是單純地跨出盒子。角色對盒子作出的不同反應，決定了它們會成爲「人」、「物品」、「神靈」。

Mit的作品引述了「刀劍男士」，這些角色本身有各自代表的歷史意義與價值，它們本身即是一種「引述」。若把透明方盒視爲歷史框架的具象化，那每件作品所展現出的觀點是十分有趣且耐人尋味的。

攝影作爲實現的存在

在《那些最浪漫的事》系列中⑦⑧，翁千琹拍攝女孩心中，和偶像／男神相遇時想做的事情。⁷翁千琹透過訪談了解被攝者選擇偶像／男神的動機後，會與被攝者一起編排每組照片的劇情、構圖、畫面風格。拍攝場景大多在攝影棚，或被攝者的生活空間。畫面中扮演偶像／男神的人戴著印刷面具，藉此消

弭扮演者的個人特質，不顯露出明確的身分。每位被攝者都十分沉浸在其中，但是現實場景與夢想中的男神，卻有種格格不入的感覺，造就觀者視覺上的違和感。

　　被攝者演出想像中的自己，在虛構的情節中，體現最接近真實的感情；翁千琛則進行「角色扮演」的行為紀錄，並且附上被攝者的訪談紀錄。她的作品雖沒有精巧的構圖、嚴謹的光線，卻恰如日常平凡的生活，彷彿邀請我們進入人物的世界當中。

⑤上：台北展覽場的照片。（感謝藝術家提供）
⑥下：寫真書。此系列作品皆為「無題」，2017年8月製作，展出時如展場照片所呈現，尺寸為150×40公分。

それが彼の、モノとして生きるための手段だった。それが彼の、モノとして使われるための手段だった。

⑦ 翁千琛,《那些最浪漫的事——魯咪 &《傲慢與偏見》達西先生》,2017。攝影集,A6。

8 翁千琛，《那些最浪漫的事》，2017。攝影集內頁，A6。

小結

　　許多人的孩童時代是在電視節目、漫畫雜誌與電玩遊戲機中成長，即便成人之後，生活周遭仍有電視、漫畫和電玩文化的蹤跡。但在這個流行文化中，潛藏著許多危險——電視節目、漫畫、電玩的背後有整個娛樂產業體系，依靠商業的力量在運作，蘊含著極大的權力結構。由商業力量所推動的動漫產業，是依照消費者的習慣與喜好去製作，而非真正具有深刻思想價值的創作。這些為求感官刺激、受市場機制產出的圖像，也往往如同微風輕拂不留痕跡。生活被這些圖像所包圍，而我們不自知。

　　透過閱讀這四位攝影創作者的作品，可以看到這些動漫產業如何作用於人們的思想以及消費行為，對於現實的認知，也受到這些虛擬的圖像與角色影響。這並非斥責或是反對沉浸在動漫世界當中的人們，因為這屬於個人的選擇。只是在幻想與現實中，我們仍會回歸現實，因為這才是我們所處的世界。當代攝影則是可以實現幻想與現實並存的有力媒介之一。

圖片皆通過藝術家授權
本文感謝徐敬雅小姐協助日文翻譯

撰稿人

木土土

現職為一梅馬影像 攝影、剪接
2016-2017《Wonder Foto Day 台北國際攝影藝術交流展》
行政統籌

Q1 如果可以穿越時空，最想和哪位藝術家聊天，為什麼？

> 達文西，他有很多有趣的想法。

Q2 藝術史讓你最開心或最痛苦的地方？

> 最開心的是可以透過作者的文字去認識作品，透過不同的觀點看同一件作品看到更多的面向。最痛苦的是閱讀之後發現看的書本越來越不夠。

Q3 如果可以，你最想成立什麼樣的美術館？

> 隨時隨地都可以成立的美術館。

由木跟土土組成，一個負責拍照一個負責寫字，最近合起來開始做影像。

——木土土

1　《刀劍亂舞》以日本刀劍文化為發展基礎，為將擬人化日本刀劍的線上網頁卡牌養成型遊戲，2015年由日本 Nitro+ 開發，DMM.com 營運。每個玩家扮演的「審神者」會擁有自己的「本丸」(基地)，而擬人化的刀劍男士會在這當中與玩家互動。

2　參考自張哲榕個人網站：http://sim30000.wixsite.com/simchang。

3　出自藝術家自述。沈明林，《當代12位名師的攝影眼：培養出你獨特風格的關鍵思維》，(台北市：尖端，2014)，頁120。

4　參考自川本史織官方網站：http://shiorikawamoto.com/。

5　參考自《あいの徒野から》(From the Grave of Dear)的作品網站：http://mitfolio.com/god/report/。

6　在展場當中是由四張照片組成一件作品，而寫真書當中則是一段文字搭配三張照片。

7　參考自翁千琛，《那些最浪漫的事》，獨立出版，2017，共60頁。創作者的個人網站：https://bonnie72929.wixsite.com/fanzi/blank。

—— 7 流行風潮 ——

延 伸 思 考

當今許多藝術家吸收流行事物題材,並從舊

有的藝術觀念和形式突圍,因而碰撞出新的

創作高度。

Q 想一想,
除了動漫之外,還有什麼流行文化
是當代藝術家所觀照的?

Q 你能從通俗熟悉的事物中,
找到藝術史的影子嗎?

跨界合作

當今社會講求跨界的合縱連橫和跨領域的能力培養，這在本質和精神上，呼應著藝術史此一學門的特性。藝術史不僅談美論藝，而需要兼顧經濟、政治、社會和文化各層面，才能真正了解藝術的產製、接受和流傳。

藝術史的研究材料也日益擴展範圍，不限於美術館之內的作品，更延伸到設計、電影、大眾視覺文化等。然而，在不斷拓寬疆域的同時，藝術史仍不忘探求藝術品質和意義的課題。在斜槓通才的趨勢中，藝術史仍不放棄對於專業性和深刻性的追求。

- 透過藝術史的學習，我們看到許多創作類型的跨界合作屢見不鮮。
- 這單元文章指引我們欣賞日本和服源遠流長的工藝傳統，以及一窺法國高級時裝設計的誕生，兩篇文章皆展現了時尚產業和藝術界的互惠共生。
- 從台灣電影中的美術設計，可發現許多藝術家的身影和作品，被展示安排於影像內，呈現跨界交融的豐富成果。
- 今日人們常用的手機早安圖和長輩圖，透過其中的圖文編輯模式，可觀察特定社群偏好的溝通訊息和視覺構成。

跨界合作

細節的奢華感：欣賞和服之美

蘇文惠

刺繡繪畫（天鵞絨友）[Image credit: Mt. Fuji and pine tree screen, CHISO]

● **和服不僅可以穿，也能當作藝術品嗎？**
● **日本皇室為何喜愛京都千總這個老舖號？**
● **和服上的貝殼和柑橘圖案代表什麼意思？**

　　為了支持2020年東京奧運，日本推出 Imagine Oneworld ── the Kimono Project，用日本傳統文化精神的和服結合各國文化特色，傳達世界本一家的精神，所有213件都是設計師的巧思，迎接來自各國的比賽選手。台灣訂製款的和服以橙黃色為底色，一對台灣藍鵲飛翔於紅、白、粉色梅花之間。每件和服不但設計令人驚艷，精緻的縫製過程讓和服不僅僅是服裝，也是藝術。本文專訪京都千總文化研究所所長加藤結理子，談談如何欣賞和服之美。

千總 ── 京都老牌和服商

　　千總是創立於室町時代1555年的京都老牌和服商，在江戶時期以製作寺院袈裟出名，由於許多皇室成員也是虔誠佛教徒，因此與日本皇室關係密切。從江戶、明治、大正時期不斷研發新技術，著名的友禪染技術即是千總推出。在明治時期千總與著名京都日本畫畫家如岸竹堂、望月玉泉、今尾景年、幸野楳嶺等合作設計和服與美術染織品，並開發新技術刺繡繪畫（天鵝絨友禪）①、印花友禪（写し友禪）②。千總製作的美術染織品，代表日本參加世界博覽會獲得大獎，將染織品從工藝提升到藝術品的層次，開拓「美術染織品」領域。

　　加藤所長從2009-2017年間參與超過二十項重要的和服修復計畫與展覽，包括策展京都府京都文化博物館的「千總460年的歷史：京都老舖文化史」。2017年開始擔任千總文化研究所所長，負責整理研究千總的染織技術、美術品、歷史資料等有形與無形的文化財，與海外內美術館、學術研究機關合作，跨界企劃千總文化財及日本文化相關演講與展覽，2021年與美國麻州伍斯特美術館合作推出特展「和服文化：千總之美」（Kimono Culture: The Beauty of Chisō）。現在我們來聽聽加藤所長談和服之美吧！

② 印花友禪（写し友禪）[Image credit: Stencil-dyed yūzen fragment with flowers, CHISO]

貝桶圖案 [Image credit: CHISO]

如何欣賞和服之美

和服製作工程不但耗時且對專業要求非常高，因使用技法不同，所需完成的時間也不同。一般來說用純手工描繪的友禪和服需要半年到一年的間完成。[1]

製作過程簡單來說涉及以下步驟：

圖案 先用木炭與鉛筆在和服四分之一大小的紙上設計草稿。

初剪（仮絵羽） 初剪所需布料，大約十三尺左右，暫時簡單縫出和服樣式。

打底稿（下絵） 用所謂的「青花」染料在布料上描繪圖案，水洗之後青花染料會消失。

描線（糸目） 用糊膠將圖案輪廓描繪出來，避免染色。

上底色（地入れ） 為了讓染料好定色，用融入布糊的液體與豆汁倒在布料上。

塗膠糊（伏せ糊） 在圖案部分上糊膠，避免染色。

紡織品染色（地染め） 在圖案以外的部分刷毛染色。

插友禪 在圖案處上色。

蒸氣燙 在攝氏一百度以上的蒸氣箱中將布料蒸30~40分鐘，讓染料定色。

水洗、揮發 將之前用糊膠描繪的部分用水洗掉，等到乾。

蒸氣燙 用蒸氣將布料燙平。

上金箔 在圖案中或輪廓線部分用金箔裝飾。

刺繡 在圖案上用金色或其他顏色刺繡。

蒸氣燙 用蒸氣燙平，並讓布料更柔軟。

縫製 最後縫製整件和服。

和服的奢華感主要是看布料的質感，圖案造型，輪廓、線條是否精美，色彩暈染的細緻，刺繡的程度與精巧等等。欣賞和服時不僅僅是看表面色彩，觀察每個細節也是非常重要。由於和服製作時間相當費時耗力，技法不同所需時間也不同，大致來說一件和服價格約一百萬至二千萬日圓左右。

關鍵技術 —— 友禪染

千總最有名的技術是友禪染，這項純手工技術大約在距今150年前開發。江戶中期後發達的友禪染在明治時期成為設計形式，當時千總請日本畫家畫草稿，請職人工匠指導研發出嶄新的設計，並參加各國舉辦的萬國博覽會，將友禪染應用在屏風、障子的形式，作為美術品展出，獲得多項大獎。友禪染可以說是一種染色法，如同日本畫家描繪的畫，在染織品染色，友禪染能將設計的繪畫在織品上自由表現其多樣豐富性的染色法。

明治時代有個詞叫「千總友禪」，指的即是無與倫比的設計與技術的追求。友禪染是世界上特殊的染色技法，也是千總應該守護並傳遞下一代的技術。目前我們有超過上百位職人工匠參與各項和服保存修復計畫，長時間歷史中每項細節都需要具有高度精煉的專業知識與技巧，友禪染需要設計與技術完美配

合，在現有技術中如何再現友禪染，都是我們關心的重點，也是維持高品質和服的因素。

和服流行圖案

隨著時代改變，流行的和服設計也有變化。當今比較流行的圖案大概有三種。

貝桶圖案3：平安時代起在貝殼內部畫上圖案用來玩遊戲，這些貝殼用來奉納。因為雙殼類動物如貝殼的殼總是一對，永遠都在一起，因此貝殼成為象徵夫婦互相牽絆的意義的婚禮用品之一。這個圖案很受歡迎，在振袖和留袖紋上此圖案有期待婚姻和諧美滿的願望。

柑橘（たちばな）4：柑橘是橘子的一種，自古以來有長壽不老的象徵意義。京都御苑也種植柑橘，令人彷彿聯想起平安時代貴族文化的優雅圖案。

綑型燙斗（束ね熨斗）5：原先是切薄

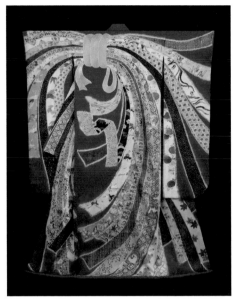

5 綑型燙斗（束ね熨斗）[Image credit: Furisode with Bundled Noshu streamers is furnished by CHISO]

4 柑橘（たちばな）[Image credit: CHISO]

的鮑魚肉長時間乾燥後在婚禮儀式上作為結婚用品的乾鮑魚片。日文的長時間（引き延ばす）有長壽的意義，從圖案觀點來看這是非常華麗的設計，年輕女性特別喜愛。

我想提醒女性讀者，在挑選和服時要注意給未婚女性與已婚女性的設計是有所區分的。未婚女性的第一禮裝（最正式的和服）稱為「振袖」6，袖子長，已婚女性的第一禮裝稱為「留袖」7，只在腰部以下有花樣設計，是在婚禮上穿著的和服。不過和服有其他樣式是不分未婚或已婚女性都可穿著的，例如略禮裝的「會客和服」（訪問着）、「付下和服」、「色無地」、「小紋」等，款式、圖案、腰帶等根據場合不同各有不同搭配。

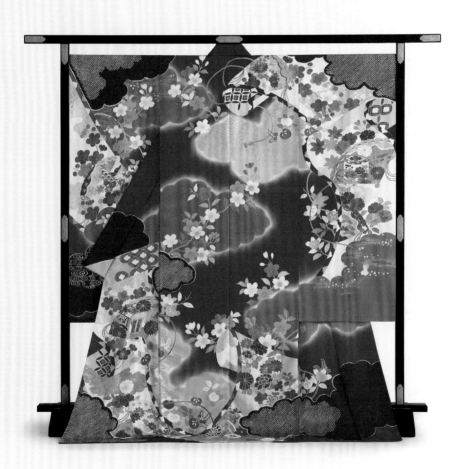

⑥ 振袖 [Image credit: CHISO]

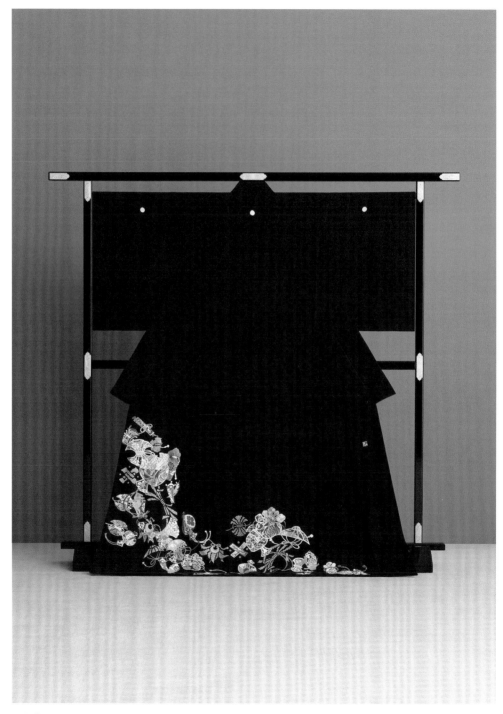

7 留袖 [Image credit: CHISO]

後記：本文根據京都千總文化研究所加藤結理子訪談改寫而成，撰稿期間承蒙美國德州達拉斯美術館（Dallas Museum of Art）策展人Vivian Li 與美國伍斯特美術館（Worcester Art Museum）展覽組提供協助，在此一並致謝。

快問快答

撰稿人

蘇文惠

美國科羅拉多大學波爾德分校藝術史助理教授
2021-22 年加州柏克萊大學訪問學者
英國聖斯伯里日本藝術與文化研究所博士後研究員
美國芝加哥大學藝術史博士

Q1 藝術史讓你最開心或最痛苦的地方？

將愛好與旅行、工作、生活結合。去美術館是工作也是娛樂，我享受透過藝術理解其他文化邏輯的過程。

Q2 如果可以，你最想成立什麼樣的美術館？

在洛磯山國家公園旁蓋一座美術館，借景大自然四季變化之美與藝術品相輝映，透過藝術討論最新關於女權、種族、氣候變遷等議題。

Q3 作者常在自介中使用這些名詞形容自己，例如愛好者、中介者、尋夢人、小廢青、打雜工、小書僮，那麼你是藝術的＿＿？因為＿＿。

藝術的尋夢人，因為藝術打開另一扇觀看世界文化的窗，是關於個人、族群與國家的夢想與記憶，創傷與昇華。

研究興趣為東亞近現代美術史、全球現代主義、展示與收藏史、彩色印刷文化史。

——蘇文惠

1 影像部分可參考Youtube短片。影片來源：https://www.youtube.com/watch?v=MKG13KDqKj8&ab_channel=CHISOYUZEN1555

2

跨界合作

時尚／藝術：
波烈與他的「潮流幫派」

江祐宗

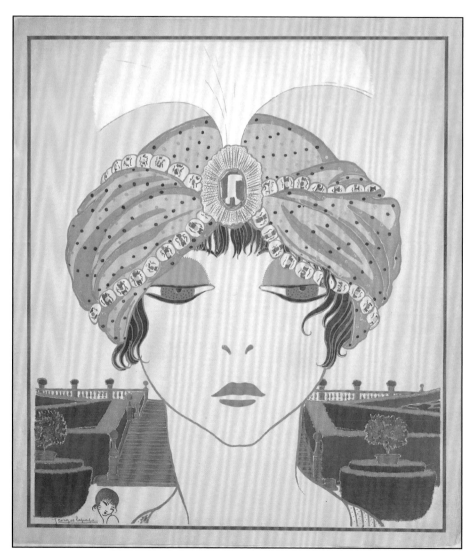

雷巴伯，《喬治·雷巴伯所見保羅·波烈精選集》#6，1911年。

● **巴黎高級時裝設計師保羅・波烈，為何跨足藝術界？**
● **哪些時尚設計師熱衷藝術的投資和收藏？**
● **時尚攝影有何藝術價值？**

　　時尚品牌假藝術之名，行宣傳之實的作為，對於現代的我們似乎已是稀鬆平常的事情。在社群媒體上搜尋各個品牌的公關帳號，也不乏許多與藝術家、美術館等聯名的活動訊息。藝術與時尚仿若密不可分的夥伴。然而，藝術與時尚的夥伴關係是怎麼形成的？十九世紀便已有許多的時裝設計師開始大量應用「藝術」來作為自身服裝品牌的形象宣傳。其中，以保羅・波烈（Paul Poiret）②最具代表性，他除了如前代設計師般建立自己的藝術收藏外，更是親自投入到藝術的產製之中，形成以波烈為中心的「潮流幫派」。

　　在進入到波烈與他的潮流幫派前，我們要先回到十九世紀初期，來看一下「高級時裝產業」（Haute Couture）的誕生以及時尚與藝術的關係是怎麼開始的。

時尚、藝術與行銷現代主義

　　時尚與藝術之間的關係，在學界中一直都是十分熱門的研究主題與討論對象，特別是針對與身體、女性主義、行銷等面向的研究更是有著豐碩的成果。本文將從南希・特洛伊（Nancy J. Troy）教授收於2003年出版的著作《時裝文化：現代藝術與時尚專題研究》（*Couture Culture: A Study in Modern Art and Fashion*）中的〈時尚、藝術與行銷現代主義〉（Fashion, Art, and the Marketing of Modernism）一文出發，[1] 來看十九世紀末期時裝產業與藝術圈的交流互動。在〈時尚、藝術與行銷現代主義〉一文中，特洛伊教授透過十九世紀三個重要的時裝設計師，來勾勒出當時時裝界與藝術界之間的關係，以及高級時裝如何從「勞力」階級走向「勞心」階級。

　　談到時裝產業的誕生，就不得不提及這位高級時裝之父——查爾斯・沃斯（Charles F. Worth, 1825-1895）③。沃斯在1845年從英國移居到巴黎，並在當時縫

②《保羅・波烈》，攝影，約1913年。

紉產業聚集的黎希留街(la rue de Richelieu)上的高級布料行「加吉林之屋(Maison Gagelin)」中工作。沃斯憑藉著他敏銳的洞察力與商業頭腦,迅速地成為加吉林之屋的首席推銷員,並將原本規模不大的布料行拓展為享譽國際且利潤豐沛的事業體。

1858年,沃斯在距離黎希留街不遠的和平街(La rue de la Paix)上,開設了自己的時裝屋。有別於過去的裁縫需要聽從顧客的指示來製作服裝;沃斯從版型、材質到裝飾等,通通一手包辦,甚至是透過販售設計稿給成衣製造商的方式,將「製衣工匠」的角色昇華至「創作者」的地位,同時也奠定現代時裝產業的模本。而如此轉變的過程,也如同十七世紀「藝術家」欲擺脫「畫匠」的身份地位,從「勞力取向」提升至「勞心取向」的進程有著十分類似的發展,而這也使得時裝產業至此與藝術結下不解之緣。除了從後世的觀察可以找出時裝與藝術發展的相似性,沃斯本人其實也積極地透過藝術收藏,來試圖打進上流社交圈以及樹立個人形象。在沃斯的宅邸當中,展示有來自各個時期與地區的收藏品,屋中沒有一處未擺放裝飾,整個室內空間宛若一個萬花筒般的繁複華麗,顯示出沃斯豐碩且多樣的藝術收藏。除了物件的蒐藏與展示外,沃斯也透過自己展露於公眾的形象來強調其作為「藝術家」的身份,例如1892年的一幅肖像攝影中,便可以見到沃斯將自己打扮成

③ 納達爾,《查爾斯·沃斯》,攝影,1892年。

藝術家的形象。然而,從收藏與展示史的角度來看,沃斯收藏藝術的動機並非真的是出自於對藝術本身的欣賞,而更是一種對「階級的渴望」,以及展示自身作為一個藝術家以及藝術贊助者的自述(self-presentation)。

相較於沃斯將「藝術」作為一種對自我身份地位的追尋與宣示,當代另一位重要的時裝設計師賈克·杜賽(Jacque Doucet, 1853-1929)④,則可以說是將「藝術」視為一項「投資」。相比於沃斯以及後面要討論的波烈等人積極地參與,杜賽幾乎是缺席於整個服裝產業的社交圈之中,這也與其從未將自身視為「服裝設計師」有關。杜賽大約是在1870

年代於和平街創立自己的時裝屋。杜賽的家族本身便是當時頗為成功的女裝與布料製造商，因此與白手起家的沃斯相比，杜賽看待藝術品的方式變較為貼近上流階層的鑑賞傳統。實際上也確實如此，杜賽於1890年代中期開始建立自身的藝術收藏，有別於沃斯包羅萬象的藝術藏品，杜賽專精於十八世紀的繪畫與工藝品，明確地購買品質優良且具代表性的藝術品來收藏，甚至是聘用專業人士，如：安德烈・布勒東（André Breton, 1896-1966），來為其建立藝術收藏。然而，其卻在在1912年舉辦四場的拍賣會出售這些收藏品。對於杜賽出售拍賣品

的行為，我們可以從布勒東的觀察得出一些端倪。布勒東評價杜賽雖然具有「設計服裝的品味」，但卻缺乏「鑑賞藝術」的品味，其建立藝術收藏的動機並非是出於對藝術品的欣賞與喜愛，而是在於享受「收藏」這行為本身，而當「收藏」完成的同時便對這些物件失去興趣。

從上述的兩個案例來看，沃斯與杜賽建立藝術收藏的初衷，多半圍繞在對自身形象的重塑以及透過強調與藝術的連結來提升自己的社會地位，藉以進一步地提升時裝品牌的形象與價值。然而，接下來要討論的這位設計師——保羅・波烈卻是更進一步地結合時裝與藝術間的合作關係，創造出極具影響力的一群「潮流幫派」。

保羅・波烈（Paul Poiret）
設計師、收藏家、藝術家

波烈大約是在1890年代開始於時裝沙龍中工作，並曾以時裝素描師的身份先後任職於沃斯和杜賽的時裝屋中，最終於1903年在奧伯街（rue Auber）上開設自己的時裝屋。就時裝史而言，如果說嘉柏莉・香奈兒（可可・香奈兒 Gabrielle Chanel, 1883-1971）在1920年代透過提出「女男孩」的形象解放了女性的裝束，則波烈可謂是香奈兒創新改革的先驅。在1900年代，波烈推出了一系列質地輕薄的高腰線洋裝，使女性從當時流行的束腰、澎裙中解放；1910年代更是結合東方風格與波西米亞風格，在服裝設計中

④曼雷，《賈克・杜賽》，攝影，約1925年。

5 伊里貝,《保羅・伊里貝眼下的保羅・波烈時裝》#8,1908 年。

融合日本和服、中式大袍、土耳其燈籠褲等的輪廓，再輔以波斯刺繡、流蘇來裝飾⑤⑥。儘管這些服裝仍未跳脫出「高級訂製服」的範疇中，但其拋棄束胸、鳥籠式裙襯以及繁複疊加的裝飾，讓女性軀體的輪廓不再限於豐胸翹臀的單一形象之中。

波烈從他過去在沃斯和杜賽時裝屋工作的經驗中，意識到藝術對於品牌的潛在利益，而過去作為素描師的身份亦使他早已結識當時巴黎許多的年輕藝術家。1905年波烈開始積極地接待這些當代藝術家並透過各種方式參與藝術圈活動，以自己為中心帶動了一股藝術潮流（movement）。

沃斯和杜賽在看待藝術與時尚的關係時，仍舊是將其視作兩個獨立的領域。藝術與時尚是透過設計師本人的作為來產生連結，例如：沃斯的藝術收藏以及杜賽的藝術投資；換言之，藝術與時尚本身並沒有產生直接的互動。然而，波烈卻採取了截然不同的作法，透過委託、贊助等方式，直接使得藝術與時尚彼此相互合作，進而讓兩者產生更緊密的影響。

描繪時尚：
保羅·伊里貝與喬治·雷巴伯

二十世紀初期，雖然攝影技術、效果與器材已大幅改善但仍舊未如現今般普及與便利，在商業宣傳的圖像上多半仍採用版畫的方式來製作。波烈除了在其時裝屋所使用的包裝、信紙、標籤、廣告等物件上⑦，委託藝術家設計精美的圖樣之外，1908年與1911年更是分別委託保羅·伊里貝（Paul Iribe, 1883-1935）與喬治·雷巴伯（Georges Lepape, 1887-1971）製作兩冊附帶精緻彩色版畫的限量時裝圖冊。1908年由伊里貝繪製的《保羅·伊里貝眼下的保羅·波烈時裝》⑧

⑥ 波烈的服裝設計，1910年代。

（*Les Robes de Paul Poiret racontées par Paul Iribe*）整本圖冊未有任何文字敘述，共包含有十幅彩繪版畫，分別描繪波烈最新發表的服裝款式。而1911年由雷巴伯繪製的《喬治·雷巴伯所見保羅·波烈精選集》（*Les Choses de Paul Poiret vues par Georges Lepape*）同樣未有任何文字敘述，共包含有十二幅彩繪版畫描繪波烈最新一季的作品。

製作時裝版畫並當作廣告來使用的作為，在當時並不是什麼特別的事，許多其他的時裝屋也都有出版過類似的版畫。然而，直得注意的是波烈使用與對待這些「精緻版畫冊」的方式。雖然說其他的時裝屋亦有製作時裝版畫來進行宣傳，但皆未如波烈的版畫冊般如此的精緻。此外，波烈並未將這些圖冊直接

杜菲為波烈時裝屋設計的信箋信頭。杜菲，〈星期五〉，《一週》，木刻版畫，約1911年。

視為「廣告文宣品」，而是將之以「藝術品」的形式包裝。這些限量發行的圖冊，首先會分送給時裝屋的主要顧客以及上流貴族，藉以使其成為一種身份地位的象徵；再者，這些版畫也會在波烈經營的「巴爾巴贊涅藝廊」（Galerie Barbazange）中展示並以高昂的價格單幅販售，使這些版畫宛若一件件名貴的藝術品。

參與製作這些高級訂製版畫的兩位藝術家，也因為這件作品以及波烈的支持下打開知名度，成為極富影響力的藝術家。伊里貝更被稱為時尚插畫之父，其版畫的線條與色彩的搭配亦反過來啟發波烈的服裝設計，而極富有機感的線條與畫面空間中呈現整體裝飾的風格，更是在後來演變為「裝飾藝術」（Art Deco）運動。伊里貝除了創作大量的時裝插畫之外，其本身亦有許多諷刺插畫類型的創作，並刊登於《時報》（*Le Temps*）、《巴黎日報》（*Journal de Paris*）等報紙雜誌上。有別於其時裝插圖使用明亮輕快的色彩以及輕盈活潑的構圖，伊里貝的諷刺插畫多針對當時的各種政治事件提出強烈的抨擊，而這些諷刺插畫的色彩亦大量使用平鋪的黑色與白色創造出視覺上的沈重與壓迫感，如1930-35年間創作的《逮補》（L'Arrestation），畫面中可以見到一個身形碩大的國家憲兵（gendarme），強力地逮捕了兩位顯然不是平民的人物，而被逮捕的兩位人士也似乎正在抗議著什麼，儘管我們現在無法

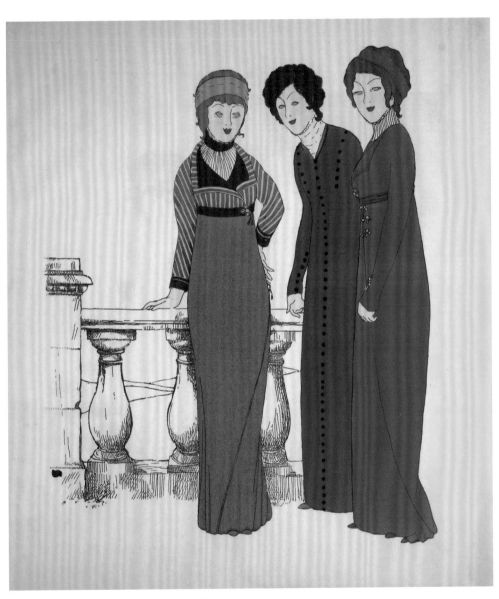

⑧ 伊里貝,《保羅·伊里貝眼下的保羅·波烈時裝》#7,1908 年。

⑨ 杜菲的織品圖樣設計。杜菲，《飛馬》，家具布料，1919 年設計，1919 年由編織業工廠 Bianchini-Ferier 生產。

⑩杜菲的織品圖樣設計。杜菲,《網球》,木版印花布設計,約1919年。

明確的得知這件作品究竟是在描述哪一事件，但我們仍舊可以從畫面上感受到伊里貝諷刺畫所帶來的衝擊性以及近乎暴力的視覺壓迫感。

　　有別於伊里貝的多樣性，雷巴伯的作品相對來說主題與風格上較為一致。與在《喬治‧雷巴伯所見保羅‧波烈精選集》中的圖像類似，雷巴伯的插畫多帶有一種揉合東方主義（Orientalism）、新藝術（Art Nouveau）與裝飾藝術的風格，流暢的線條、大膽的用色以及平面感的繪畫風格都是雷巴伯作品的特徵。在為波烈

繪製時裝版畫冊後聲名大噪，陸續創作出許多廣告圖像、書籍封面、海報等。1926年應邀到美國發展，並為時裝雜誌《Vogue》和《浮華世界》（*Vanity Fair*）繪製許多極具代表性的封面插圖。

製造時尚：
哈烏爾‧杜菲

　　伊里貝和雷巴伯雖然從藝術界跨足至時裝界發展，但其創作的媒材仍舊是在藝術界的範圍之內，但接下來要介紹的這位哈烏爾‧杜菲（Raoul Dufy, 1877-

11 史泰欽為波烈拍攝的時裝攝影作品。

⑪史泰欽為波烈拍攝的時裝攝影作品。

1953）便真的是實際參與到時裝的製作與設計，並同時在時裝界與藝術界擁有不錯的發展。

杜菲與波烈最早的合作始於1909年，波烈時裝屋搬家之際波烈委託其為時裝屋的信紙重新設計一系列圖樣⑦。隨後便在1909年到1911年間，獲聘為波烈時裝屋的織品圖樣設計師。在藝術史上多半稱杜菲的風格為野獸派（Fauvism）風格，明亮鮮豔且飽和度較高的色彩、粗獷奔放的線條以及較為平面的構圖方式等都可以在杜菲的畫作中見到。

在擔任波烈時裝屋的織品圖樣設計師期間，杜菲創作出許多具有強烈裝飾藝術風格，同時亦帶有野獸派色彩的圖樣。在這些圖樣設計中，充斥著大量的植物圖紋並以宛若粗獷的木刻版畫般被印製在布料上⑨⑩，結合波烈的設計創造出極富有異域風格的服裝款式，更對後來的新藝術與裝飾藝術產生一定的影響。

攝影時尚：
愛德華・史泰欽（Edward Steichen）

相較於繪畫而言，攝影是否可以被作為是一個單獨的藝術形式？這樣的爭論在十九世紀中期的歐洲，便持續有著激烈的爭論。1886年彼得・亨利・愛默生（Peter Henry Emerson, 1856-1936）發表〈攝影：一種繪畫藝術〉（Photo: A Pictorial Art）進而衍生出「畫意攝影」（Pictorialism）

史泰欽為波烈拍攝的時裝攝影作品，1911年刊載於4月的《藝術與裝飾》雜誌。

的概念，使藝術攝影的概念愈趨完備。攝影早期的發展與二十世紀時裝概念的發展有某種程度上的類似，因兩者都具有所謂「功能性」的元素，因此即便其同樣具有「勞心」的創作內涵，多數人依舊很難直接將其與「藝術」劃上等號。對於這些具有將時尚與攝影推向藝術一端企圖的設計師與攝影師，便會期望能夠透過作品來傳達時尚與攝影的「藝術性」：波烈與愛德華・史泰欽（Edward Steichen, 1879-1973）的合作便是一個極具代表性的案例。

1911年史泰欽與波烈合作創作了史上第一組的時尚攝影[11]。在這組相片之中，史泰欽採用高度柔焦的鏡頭以及富有畫意的構圖，大幅降低了時尚攝影中所帶有的廣告與商業氣息。這組照片在同年四月刊登於雜誌《藝術與裝飾》（Art et Décoration）[12]，當時被評論為現代攝影的新典範。在史泰欽的這組作品中，亦不難看見其在空間配置以及色彩的應用上，參考了伊里貝和雷巴伯繪製的版畫圖冊，而使得這些照片更加宛若繪畫一般。史泰欽與波烈合作的時尚攝影，可說是為後來的時尚攝影發展奠定下了一套模本。時至今日時尚攝影除了用作於

圖錄上，強調服裝展示的照片外，在時裝雜誌以及燈箱廣告上，更多是以一種宛若繪畫或是情境設定般的構圖方式，服裝僅是整體畫面中的一部分，而透過如此的攝影方式表現出該品牌的精神與藝術性，藉以提升該品牌的形象與特色。

自二十世紀以來，時尚產業經過一百多年的發展，已呈現十分豐富與多樣的變化。時尚與藝術的關係隨著觀念藝術的出現，似乎又變的更加地密不可分，甚至我們也可以見到時裝設計師將服裝作為一種觀念藝術般來進行創作與展示；同樣地，也出現藝術家與時裝品牌間的聯名合作也變得越來越頻繁。而在博物館機構中，也開始典藏、展示與研究這些如同藝術品一般的服裝，探究其突破性與代表性。時尚究竟是不是藝術？這樣的問題也似乎不再如此的重要，又或是說時尚與藝術的關係正逐步邁向一個新的境界。

1 Nancy J. Troy (1952-)為史丹佛大學藝術與藝術史學系（Department of Art & Art History, Stanford University）教授，主要研究領域為現代美國與歐洲藝術、建築、設計、時尚以及藝術市場等。請參閱Nancy J. Troy, 'Fashion, Art, and the Marketing of Modernism', *Couture Culture: A Study in Modern Art and Fashion* (Massachusetts: the MIT press, 2003), pp. 18-79

參考資料：

Troy, Nancy J., 'Fashion, Art, and the Marketing of Modernism', *Couture Culture: A Study in Modern Art and Fashion.* Massachusetts: the MIT press, 2003, pp. 18-79.

O'Neill, John P. et al., eds., *Poiret (catalogue)*, New York: Metropolitan Museum, 2007.

Ewing, William A. & Todd Brandow eds., *Edward Steichen in High Fashion: The Condé Nast Years 1923-1937*, New York: W. W. Norton & Company, 2008.

Brandow, Todd & William A. Ewing eds., *Edward Steichen: Living in Photography*, New York: W. W. Norton & Company, 2007.

Musée de la Mode, Paris Galliera: <https://www.palaisgalliera.paris. fr/en/work/paul-poirets-dresses-seen-paul-iribe>

V&A Museum: <http://collections.vam.ac.uk/item/O1036580/les-choses-de-paul-poiret-fashion-plate-paul-poiret/>

快問快答

撰稿人

江祐宗

國立中央大學藝術學研究所，專任人員
大觀藝術空間，國際事務暨展務執行
中央研究院歷史語言研究所，兼任研究助理

Q1 藝術史讓你最開心或最痛苦的地方？

最開心的是去挖掘藝術生成的過程，藉此去勾勒出一個時代的樣貌，並且從中去觀察藝術在歷史與社會中所扮演的角色、帶來的影響以及反映出的現象。痛苦的地方大概就是永遠有讀不完的史料以及複雜生澀的美學概念吧。

Q2 如果可以穿越時空，最想和哪位藝術家聊天，為什麼？

我會想要回到十七世紀的荷蘭，與靜物畫家William Kalf對談。具體的去理解靜物畫創作的概念，以及圖像的意義。也想聊聊當時藝術家是怎麼面對新興自由藝術市場的出現，以及對他們帶來何樣的改變。

Q3 如果可以，你最想成立什麼樣的美術館？

作品不用多，但能為每個作品打造最適合的空間與環境，去無限放大作品所具有的震撼力。

喜歡藝術也關心藝術。努力思考著要如何依靠藝術生存於這個世界上。

—— 江祐宗

跨界合作

台灣當代藝術與電影的交會

黃猷欽

王萬五，〈畫家席德進，十二日替中影女星唐寶雲畫像〉，《聯合報》，1967年6月13日6版。

● **瓊瑤電影裡的道具，竟是藝術真跡？**
● **有美術背景的台灣電影導演是誰？**
● **他們執導的電影作品有何特別之處？**

　　如果我們現在要欣賞台灣近百年來的藝術作品，通常是去趟公立美術館、私人畫廊或是到圖書館翻看圖錄，當然最方便的是上網找圖，但不管上述何種方式，我們面對的藝術作品皆以靜態的方式呈現，而無法讓人理解50年前的人如何看待這些作品並與之互動。

　　然而，透過台灣過往電影作品的數位化（從早期的VCD到現在的DVD），我們

如今有機會看到當代藝術的再現，其中最重要的或許是發掘電影工作者與藝術家之間的跨界交流現象，能夠給予當下的台灣文化產業，帶來一些省思和啓發。

瓊瑤電影中多有當代藝術家真跡

　　台灣電影在1960和1970年代的主流之一是瓊瑤類型電影，其特色是裡頭有超多的文青，文藝青年們喜歡吟詩、

作畫和玩音樂，也因此需要大量的藝術作品來烘托這種氣質美美的氛圍。問題是：瓊瑤電影裡的藝術作品應選擇哪一種類型？在電影裡放藝術作品要不要版權？該用複製品還是真跡啊？會不會很貴呢？說穿了這些藝術作品就是道具，那可不可以重複使用咧？

令人驚訝的是，瓊瑤電影裡的藝術作品大多都是當代藝術家的真跡，而且我們如果仔細看電影片頭的話（這些工作者很辛苦的，千萬不要跳過名單不看啊！），就會發現這些藝術家的存在。且讓我先列舉這些電影裡的藝術家：席德進、廖未林、龍思良、高山嵐、羅慧明、李小鏡、何明績、李再鈐、吳昊、李錫奇、楊興生、張杰和朱銘等人，當然還有更多未必列在電影的致謝清單上，而這種辨識探索的樂趣就留待各位自行發現了。

我們不禁要問：為什麼這些當代藝術家如此積極地參與電影製作？其實這涉及到兩個關鍵人物——李行和白景瑞，他們都是國立台灣師範大學的畢業生，其中白景瑞還是美術系畢業的。如此一來，我們便不難理解為何上述任教或出身於師大美術系的藝術家們，會與台灣兩大導演的作品有著如此深厚的牽連。另一方面，1960和1970年代的藝術跨界交流其實相當活絡，像是《建築與藝術》（1967年創刊）雜誌就明白表示要創造一個建築與藝術的對話平台，因而可見修澤蘭、沈祖海、陳其寬、楊英風、

劉其偉和陶克定等人的文章，有建築、雕塑、繪畫和陶藝等當代藝術大家的深化對談與交流。[1]

攸關導演的美術背景及敏感度

儘管李行的《浪花》（1976）可能是用上最多台灣藝術家作品的一部電影，但白景瑞的美術背景和敏感度，讓他的作品更加扣緊台灣美術史的發展脈絡。從1960年代末開始，白景瑞的電影中就經常出現席德進和廖未林的畫作，[2] 像是《第六個夢》（1967）裡的藝術作品，就是由席德進操刀，白景瑞還藉此炒作了兩次藝術家畫女明星的新聞，讓電影未映先引人注目①②。《家在台北》（1970）裡出現了大量廖未林的視覺設計，其中他將席德進的抽象畫作品重複繪製上下排列，出現在劇中藝術家的畫室之中。

白景瑞對台灣當代藝術的敏感度，還發揮在他1977年的《人在天涯》電影

②〈畫家席德進替「春盡翠湖寒」的另一女主角張琦玉畫像〉,《聯合報》，1967年7月23日6版。白景瑞借用媒體宣傳，在電影上映前，讓席德進和女星唐寶雲與張琦玉在《聯合報》博了兩次版面。

中,我們可以見到戲中飾演赴義大利學習藝術的演員馬永霖,在歷經生活、學習與創作的重大反省思考之後,發現其實本土藝術才是自己創作的根本核心,而電影所借用的作品,正是當時受到媒體矚目的朱銘的太極系列作品③。³ 白景瑞的敏銳度一方面來自他在師大與義大利學習藝術的厚實基礎,另一方面則與他在聯合報從事藝文記者(筆名白擔夫)的經歷有關,換言之,白景瑞的豐富藝文知識(從繪畫雕塑到戲劇舞蹈)決定了他電影作品的高度,而他也始終是台灣電影史上令人難忘的重量級導演。事實上,有美術背景的導演的作品,都相當值得一看,我在這留三個人名給大家去延伸閱覽:胡金銓、李翰祥和王童,相信各位不會失望。

這種在電影裡擺放藝術家作品的做法,的確在1983年台灣新電影崛起之後,影響了電影美術設計的常規。畢竟新電影更關注的是常民生活,道具使用上也偏近日常物件,而不再是加了框的美術品。從這個角度來看,李安的作品就與陳坤厚、侯孝賢等新電影健將大不相同,以他1994年的《飲食男女》為例,就刻意使用了于彭的作品,托襯出該片裡中國文化的舊與新、傳統的延續與拋棄等議題。就使用藝術作品的手法來看,李安頗有「李白」(李行與白景瑞)文藝電影的傳統,而對台灣當代藝術的敏銳觀察和引用,也讓李安的電影格外細膩和富有層次感。

③ 白景瑞特意安排朱銘本人飛往義大利,以便教導演員表演雕刻時的專注神情與姿態。

三點結論

所以結論是什麼？我想大概有三點。

第一、電影是一種綜合藝術，來得比視覺藝術晚，卻能夠將過往平面靜態的視覺藝術記錄下來，並再現了這些作品可能被理解和使用的方式，提供了藝術社會史研究的材料。

第二、電影美術設計除了在世界各大電影獎項中佔有一席地位外，這項工作實質上需要藝術史和文化史的扎實基礎，像是胡金銓對明史的考證研究在學界就是極有口碑的，任何電影輕忽之，便易讓觀者看破手腳、漏洞百出，而無法得到好的評價。

最後，藝術的創作或研究，絕非孤立狀態，需要跨界的合作，電影固然和台灣當代藝術有了緊密的連結，當代藝術和時尚、觀光、工業乃至於政治、經濟與社會等面向，也有不可割分之內在邏輯，差別只在於從哪一方跨到哪一方，為何以及如何去連結的方式罷了。

1 黃猷欽，〈存乎一新：白景瑞在1960年代對電影現代性的表述〉。《藝術研究期刊》，第9期（2013.12），頁102。
2 這兩位藝術家（尚有王修功、何明績等人）還曾跨足設計我國郵票，有興趣者可以查察1955年紀念郵票編號41的那套，猜猜是誰負責畫圖中的那位反共義士。
3 黃猷欽，〈異議慎籽：1970年代臺灣電影中藝術家形象的塑造與意義〉。《雕塑研究》，第10期（2013.09），頁22-23。

快問快答

撰稿人

黃猷欽

國立臺南藝術大學藝術史學系副教授

Q1 藝術史讓你最開心或最痛苦的地方？

像是個情緒起伏的循環過程：驚奇地看見與發現－平靜地整理與分析－鎖眉地思考與論證－豁然地分享與傳授；空虛無聊之後，再進入下一次尋覓。

Q2 如果可以，你最想成立什麼樣的美術館？

限定24小時、卻在世界任何一個角落無限接力下去的那種動態美術館。

Q3 作者常在自介中使用這些名詞形容自己，例如愛好者、中介者、尋夢人、小廢青、打雜工、小書僮，那麼你是藝術的____？因為____。

我是藝術，而妳也是藝術，因為每個人都是藝術，我們就是藝術。

這是一個視覺的時代。圖像訊息大爆炸，得要動腦筋地看，穿透外衣、直指內裡，必能獲得真正的自由。我，人稱詹姆士，是個自由人。

—— 黃猷欽

4

跨界合作

認同請分享：
關於早安圖的一些視覺觀察

張慈彧

> 長輩間流行的早安圖多為直式，年輕人創作的長輩圖則多為橫式。

- 早安圖和長輩圖有什麼不一樣？
- 使用者喜愛哪些構圖和主題？
- 你能從早安圖看到國情和地方文化的差異嗎？

隨著智慧型手機及電信網路的普遍與升級，網路普及到各個年齡層之中，從過去的新技術，成為廣泛存在於生活周遭的新平台。實例如：每天早上叫醒我的除了鬧鐘，還有七早八早的訊息提醒——來自長輩的「早安圖」問候。然而這樣的關心，在被叫醒的年輕一輩看來卻有另一番心境，2015年Facebook上舉辦了〈新一代長輩圖設計展〉的活動，參加者用他們所理解的「早安圖」視覺語彙，做出帶有戲謔意味的「長輩圖」。

唉？不就是一種圖嗎？怎麼又有「早安圖」跟「長輩圖」？

形制的不同

在Google搜尋引擎尋找「早安圖」和「長輩圖」時，出現的是兩種視覺語彙相似，但是形式與傳達內容各有特色的

圖像。就形式而言,「早安圖」多為方形或長條型,「長輩圖」若為新製作的圖像、而非改造既有早安圖的話,則多為橫式。我認為這是兩類圖像製造者的使用差異導致。

早安圖的主要使用者,多為跳過電腦直接使用手機或平板加入網路時代的族群,因此生產出符合手機螢幕大小的長條圖像,或者便於縮放的方形圖像。而出自年輕人之手的長輩圖,基於使用電腦取閱資訊的習慣,則生產出橫式的圖像①。

傳達目的的不同

長輩以圖檔為形式的傳播內容,有一種以圖中文字分享新知或笑話,另一類則是由影像構成並作為問候使用的「早安圖」。

從網路媒體的報導來看,年輕一代的接收者普遍對於早安圖的理解是「蓮花、美景等空靈底圖,加上勵志格言、道早問安,最後來句『認同請分享』。」這也反映在「長輩圖」上,長輩圖使用了這些圖像作為主題,但是大多更動了文字部分而帶有一點挑釁。

早安圖常有強調文字而使用外框線的手法,或者字體大多選用明體、楷體一類常見印刷字型。甚至早安圖偶有字體不適用所有文字的情形發生,相較下長輩圖則沒有這種基於科技技術而造成BUG的情況。②

不只是「蓮花、美景等空靈底圖」

早安圖選用的底圖可歸納為自然景

②早安圖重視文字內容勝於美觀,偶有字體無法支援所有文字的情形,而長輩圖則沒有這樣的情況。

3 早安圖經常選用植物花卉作為底圖，流通過程中也讓許多長輩加入自己的創作靈感。

觀、佛像、茶、動物、小孩與吉祥物幾種作為友善的問候，這些背景圖像都反映了該族群眼中所謂「好看的」模樣。而這些圖像的素材來源，除了自行拍照取得外，不少是畫質有點落差或經過調色的「早安圖」，反映了轉手傳播的過程，使之成為可以再製流通的素材[3]。

為何年輕一輩製作長輩圖時卻只注意到「蓮花、美景等空靈底圖」呢？許多長輩圖會拿蓮花底圖作發揮，實際上在早安圖中，各式花卉都常被選用。除了花朵以外，擁有特殊形狀的葉子也成為底圖。但有時早安圖中綠草被調色成紅葉，或者花朵被調色至無法辨別，這都是「長輩圖」在圖像製作時難以想像的。

從目前網路上專門製作長輩圖的網頁〈長輩圖產生器〉，所提供的六張預設圖案：兩張蓮花照、兩張佛像、一張觀音像以及一張2016年台北市引發爭議的元宵主燈「福祿猴」看來，蓮花圖像之所以被年輕人認為是「長輩圖」的典型，可能是受到早安圖的另一類典型底圖「佛像」所影響。

早安圖背景中另一類典型底圖則是風景。這些底圖常畫質不佳，所呈現的大多是想像中的理想風景，甚至可以看到山、海、樹、橋、彩虹的拼貼，出現於風景中的人物比例也有變形或誇大的情況。

新北市政府所設立的製作長輩圖網頁〈一起做長輩圖〉，抓住了風景的主題，提供了行政區域內的風景作為底圖，如十分瀑布；也有人工景觀，如淡水的雲門劇場、關渡橋等，系統將不定時更換這些底圖供使用者選擇。這些圖片相較於長輩圖畫質高出許多，也反映了政府單位如何形塑自己的形象，涵蓋自然地形、人文景觀以及政府建設。 4

可以好好應用嗎？

政府運用長輩圖於觀光宣傳以外，也利用這個熱門的溝通工具來宣導政策。例如新北市政府設立了〈當我們老在一起〉網站，主要訴求銀髮族群眾，發布許多關於樂齡政策的消息。該網站其中一樣網頁分類便是「製作長輩圖」，但內容實際上主要是新北市政府的宣傳影像，包括運動中心的建置、補助優惠和民俗活動的訊息等。反而用於製作長輩圖的網站〈一起做長輩圖〉只是以連結的方式存在。

〈一起做長輩圖〉的網站中，製作圖片時輸入文字的階段，除了自行輸入外，網站有四句預設標語提供選擇，分

① 新北市政府製作的長輩圖製作網頁，提供新北市的景點風景給使用者作為底圖使用。

別是「有拜有保佑，越動越健康！」、「早安！當我們老在一起」、「動起來才健康！」以及「平安是福，知足就會幸福！」這四句標語都與新北市政府所要宣導的內容有所關聯。使用者也可以在網頁上觀看其他人的作品，票選出熱門作品。目前網頁的前三名皆為典型早安圖，顯示了這種圖像使用群的既有喜好。

早安圖是全球化現象

2018年一月《華爾街日報》以及幾份商業報紙都刊登了一份關於印度的報導。美國矽谷的Google研究人員發現印度相較於其他國家，智慧型手機的記憶體消耗的速度很快，且在早晨常發生網路當機的問題，原因就在於龐大的「早安圖」（good morning images）。報導指出，

這與印度的長輩們開始加入網路社群相關，而印度重視集體關係的文化背景更加速了早安圖的傳播。

隨著手機的普及，近五年來「早安圖」一詞在印度的搜尋量多了十倍，也出現了「早安圖網頁」作為這些影像的集散地供人下載，傳送對象的分類龐雜，包括數量多到足以成為一類的「繼女」、「繼子」類，反映出印度特有的婚姻文化。這些早安圖的背景大都伴隨著花朵、小孩與咖啡圖像。

2016年七月，中國開始關注這類圖像。他們是以類似於表情符號（emoji）和貼圖的方式進行，稱為「中老年表情包」，從名稱上便指出這類圖像的使用者，以及存在於通信軟體的特色。有人對中老年表情包的討論，延伸到共產黨

的畫報和世代的審美差異，並且認爲這樣的命名是基於大量年輕世代網路使用者的話語霸權。

作爲溝通工具的早安圖展現了語言和文化差異，也有如「咖啡」與「茶」這樣不同飲食習慣的差別，這顯示早安圖的全球化現象，在各區域呈現出在地化的風貌。

快問快答

撰稿人

張慈彧

中央大學藝術學研究所
台南藝術大學藝術史學系

Q1 最打動你心的藝術作品是什麼？

鄉原古統，〈台灣山海屏風——內太魯閣〉，1935。彩墨，紙，175.3×61.6×12。台北市立美術館典藏。

Q2 如果可以穿越時空，最想和哪位藝術家聊天，為什麼？

日治時期的漫畫家國島水馬。他的創作除了針砭時事，還有延伸台府展作品的相關作品；我覺得他幽默又見識廣闊，很想聽他說當時的畫壇與報業小秘辛！

Q3 作者常在自介中使用這些名詞形容自己，例如愛好者、中介者、尋夢人、小廢青、打雜工、小書僮，那麼你是藝術的＿＿？因為＿＿。

我是藝術的粉絲，只要想到這些圖像不只是好看而已就佩服不已。

開心的路上觀察學愛好者，眼睛總是離不開生活中好看的東西。

—— 張慈彧

1 50pluscwgvgovernor。(2017/9/4)。【50+研究室】長輩圖，比你想像中更有用。50+ FIFTY PLUS。https://50plus.cwgv.com.tw/articles/index/8921/1

2 635。(2017/1/1)。爸媽發給你的那些中老年表情包都是哪裡來的？。每日頭條。https://kknews.cc/zh-tw/entertainment/2aylya9.html

3 北京青年報。(2017/7/4)。"中老年表情包"背后的話语霸权。人民網。http://opinion.people.com.cn/n1/2017/0704/c1003-29380442.html

4 莊霈淳。(2016/5/5)。不懂長輩圖？因為你只想到你自己。泛科學PanSci。http://pansci.asia/archives/98028

4 微微。(2018/1/26)。印度人「早安」不嫌多 長輩圖氾濫佔空間。地球圖輯隊。https://dq.yam.com/post.php?id=8746

5 蔣金。(2017/6/17)。「Line 來Line 去」的長輩圖，給長者們的生活帶來什麼？。端傳媒。https://theinitium.com/article/20170617-taiwan-line-addiction/

—— 8 跨界合作 ——

藝術史不僅關切美術館殿堂內的作品，也能

以藝術史的基本研究方法，延伸觸角到時

尚、電影、甚至網路數位圖像的探究。跨界

意味著跳脫固定的框架，打破某些工作習

慣，也能夠讓人換位思考和執行創意。閱讀

這個單元後，

Q 不妨想一想
跨界的需求是怎麼產生的？

Q 跨界的結果可能帶來哪些效益？

Q 跨界的過程
會碰到什麼樣的挑戰和突破？

漫遊怪奇藝術史

作者	漫遊藝術史作者群
主編	曾少千
編輯	程郁雯　彭靖婷　黃懷義
全書設計	mollychang.cagw.
校對	ㄚ火
企畫執編	葛雅茜

行銷企劃	王綬晨　邱紹溢　蔡佳妘
總編輯	葛雅茜
發行人	蘇拾平

出版　原點出版 Uni-Books

Facebook: Uni-Books 原點出版

Email: uni-books@andbooks.com.tw

台北市 105 松山區復興北路 333 號 11 樓之 4

電話：（02）2718-2001　傳真：（02）2719-1308

發行　大雁文化事業股份有限公司

台北市 105 松山區復興北路 333 號 11 樓之 4

24 小時傳真服務（02）2718-1258

讀者服務信箱 Email: andbooks@andbooks.com.tw

劃撥帳號：19983379

戶名：大雁文化事業股份有限公司

初版一刷　2022 年 5 月

定價　460 元

ISBN 978-626-7084-26-7（平裝）
ISBN 978-626-7084-23-6（EPUB）

「本書榮獲教育部大專校院人文與社會科學領域標竿計畫」

國家圖書館出版品預行編目（CIP）資料

漫遊按讚藝術史 / 漫遊藝術史作者群著.
-- 初版. -- 臺北市：原點出版：大雁文化事業股份有限公司發行, 2022.05
256 面；17×23 公分
ISBN 978-626-7084-26-7（平裝）
1.CST: 藝術史
909.1　　　　　　　　　　111005347